以身外身做梦中梦

沉冰 著

北方文艺出版社

图书在版编目（CIP）数据

以身外身做梦中梦 / 沉冰著. -- 哈尔滨 ：北方文
艺出版社，2022.8
　　ISBN 978-7-5317-5672-9

　　Ⅰ. ①以… Ⅱ. ①沉… Ⅲ. ①电影评论－中国－文集
Ⅳ. ①J905.2-53

中国版本图书馆CIP数据核字(2022)第116813号

以身外身做梦中梦
YI SHENWAISHEN ZUO MENGZHONGMENG

作　者/沉　冰
责任编辑/王　爽　　　　　　　　　特约编辑/陈长明
装帧设计/汇蓝文化

出版发行/北方文艺出版社　　　　　邮　编/150008
发行电话/（0451）86825533　　　　经　销/新华书店
地　址/哈尔滨市南岗区宣庆小区1号楼　　网　址/www.bfwy.com

印　刷/济南精致印务有限公司　　　开　本/880×1230　1/32
字　数/179千字　　　　　　　　　印　张/7.75
版　次/2022年8月第1版　　　　　　印　次/2022年8月第1次印刷

书　号/ISBN978-7-5317-5672-9　　　定　价/68.00元

自序

谁还没个对着放映机光柱发呆的童年呢？伸手去抓，什么也没有；跑到银幕后面，什么也没有；跑到放映室，还是什么也没有。

及至青春年少，"所有的视听驱动都是性驱动"。

等到我有机会出影评集的时候，我已经不写影评了，甚至不看电影了。

我开始生活了。

茶、器物，都是现世温暖，触手可及，却又囿于雕虫小技、茶杯风波。

不知道实然，才会沉醉于应然。可未知生，焉知死？人固然要知道世界应该是什么样的，也要知道世界本来是什么样的，更要知道应然和实然之间的鸿沟。对我们普通人来说，鸿沟问题莫说解决，逃脱都求不得。

生活如沼泽，现实和理想不断拉扯，"内卷"又内耗，倒也不寂寞。

此岸望彼岸，永远不到岸。

此岸即彼岸，一念之间，立地成佛。

不成佛会怎样呢？会很快乐。可还是要修啊炼啊，这本书就是修炼初期的汇报，是途中的一小步。

肉身沉重，不求成佛，只求离地半尺，书写光影，至死方止。

目录

《豪斯医生》：被高估的正常

我们并未争取正常，却都在极力回避不正常。也许有电视剧以一个怪异的人物为主角，却很少有电视剧以怪异的人生观为视角。《豪斯医生》让非正常的人与正常的人生观对撞，怀疑正常，反思正常，颠覆正常，并最终在正常与非正常之间达到微妙的平衡。这部剧不仅有非正常的内容，还有非正常的形式。它以诊断病症为外衣诊断人性，借看似破碎的非正常叙事拼贴出主人公完整的精神世界；它用幽默表达绝望，让我们一路欢笑着目送主人公走向灭亡。

非正常的人格："人人都撒谎。"

天才具有副作用。一个才华横溢、世界闻名的医生，一个一帆风顺、衣食无忧的独生子，豪斯医生看似得到了一切，为什么还要把"我疼着呢"挂在嘴边？为什么那么痛恨人、痛恨做人？高于常人的敏锐使他成为一个出色的诊断学家，也让他对人性的丑恶、人生的无望格外敏感。做人令他痛苦，这种精神上的痛苦外化为身体上的痛苦。为了保护自己，他选择与世隔绝。如果不能做到生活上拒绝与人交流，那么就在心灵上拒绝与人沟通。他用孤独换取安全，

这种孤独外化为维可丁。他既是叔本华主义者，又是犬儒主义者。换句话说，成为叔本华主义者，让他成了犬儒主义者。我宁肯一厢情愿地相信，第二季第 18 集《睡着的狗在撒谎》中的"狗"是有犬儒主义的意味在里面的，而当本集最后一个镜头停在酣睡的、对卡梅隆和弗曼的争执漠不关心的豪斯脸上时，我不禁为这种暗合击节赞叹。他的冷漠正是他内心温热的表征，他的粗暴正是他内心柔软的掩饰。在第二季第二集里，对女孩最冷漠的是豪斯，而女孩的拥抱对其触动最大的也是豪斯。他远离人群，正是因为害怕那温热和柔软被再次唤起，再次暴露易受伤害的脆弱。

豪斯以矛盾的态度对待痛苦。他讨厌身体疼痛，却对精神痛苦若即若离。但是没人能把二者完全分开。一方面，身体疼痛内化为精神痛苦，精神痛苦磨砺着他的天才，使之愈发出类拔萃。相比于痛苦，他更惧怕平庸。所以他"喜欢"悲惨的生活，那让他与众不同。这一点曾被威尔逊一语道破："你害怕改变，害怕改变将使你失去让你与众不同的东西。"但威尔逊并不同意这种"痛苦逻辑"，他认为痛苦不能让豪斯更优秀，只能让他更痛苦。另一方面，他的敏感和优秀让他承压能力低下，身体残疾足以成为他一生的阴影和重负（我并没有说跛行不痛苦，只是其他人没有像豪斯表现的那么痛苦）。精神痛苦加剧身体疼痛，他又想要摆脱。疼痛一直存在，他只好求助于药物，成为瘾君子又使他愈发远离正常生活，精神上更加孤独。也许天才和快乐真的不可兼得。对别人，豪斯可以毫不犹豫地让他选择快乐（第三季第十五集）；对自己，他却无法戒掉痛苦。生理上，他不能；心理上，他不想。

豪斯躲避痛苦的方法除了自我麻痹，还有把对人性、对生活的期待值降到最低。预设"人人都撒谎"便是最典型的例子。类似的

格言犀利老道，却又透露着一股孩子气，他用赌气似的"我不相信"保护自己不被骗，不被伤害。这种保护色在第五季第十五集中被一眼看穿——"你不想找人证明你是对的，你想找人证明你是错的，你想要相信。""绝望预设"让豪斯的世界观发生畸变，于是他敏感于常人眼中的正常，视其为症状，并试图找出所谓"品质"背后的生理根源，却对自己在常人眼中的不正常安之若素。很多时候，豪斯是对的，病人的好品质"和善"（第四季第十三集）、"耐心"（第五季第十三集）、"诚实"（第五季第十七集）的确是病症；有时候，豪斯错了，病人的好品质"勇敢"（第二季第二集）真的是好品质，世界上就是有超越生理原因的精神力量存在。准确地说，豪斯在对人性的判断上适用于双重标准，他仅相信好品质是病症，而坏品质"暴躁"（第二季第一集）、"浑蛋"（第三季第二十三集），就是坏品质。他不单纯是相信科学，他只是表达绝望。豪斯的正确让人沮丧，豪斯的错误却给了所有人——包括豪斯本人生活下去的希望。

非正常的伦理："怎么我救了她，我成了不道德的人？"

"绝望预设"也使得豪斯对人与人之间的关系有一套自己独特的看法和做法。他打击情感的脆弱，怀疑牺牲的存在，无视俗世的规范，试探他人的底线。这种全然与常理相悖的"豪斯伦理"讽刺般地在大多数情况下都能高奏凯歌，却也经常遭遇病人、卡梅隆、卡迪和威尔逊的挑战和抵制。

平静的生活里也许有纯洁的情感、坚韧的忠贞，而在生死关头，病患却能让纯粹的人生沉渣泛起，坚贞的关系分崩离析。既然可以被病痛搅浑与击溃，那么生活里也就不曾存在真正的纯粹和坚贞，

这便是豪斯的逻辑。第一季第七集中悲哀地验证了妻子偷情的丈夫，第二季第十一集中偷偷避孕的模范妻子，第二季第十五集中给彼此下毒的恩爱夫妻等病例，不断证实豪斯的判断。更有甚者，第二季第十四集里的受害者最终却被证明是负罪者。而在豪斯揭穿生活真相的同时，也总会有病人从严酷的"豪斯逻辑"中突围，比如第三季第七集里舍命救儿子的父亲，第二季第十八集里决定告诉女友真相的失眠病人。实际上，是豪斯自己在心灵深处留存着一个温柔的角落，在那角落里，他相信人们会超越生死做出正确的选择（卡梅隆：如果她永远不会做正确的事，为什么你非要让她昏迷）。

在这一点上，卡梅隆和豪斯经常会产生激烈的冲突，因为她笃信无谓的奉献，生活在缥缈的人性光环里。道德上的教条主义让她天真、死板、立场模糊，对人性有过高的期待，有令人望而却步的救世主情结。她总以为人们会做正确的事，却总是失望，于是她愤怒，进而心理失衡。豪斯与之截然相反，他笃信人们往往以原始的本能行事，人性自私才是世间常态（豪斯：弗曼做事情是因为那样对他来说结果是最好的。每个人都是这么做）。这怕是从无数次教训中得出的凄凉结论，所以他想把这些教训传授给卡梅隆，为此他煞费苦心，用尽各种手段。豪斯常常借病人之口将丑陋的人生真相呈现于卡梅隆面前。第二季第十八集里，卡梅隆最后发现病人的女友一直了解事件的原委，她的无私其实还是出于自私；第三季第三集里病人褒奖了卡梅隆的无情：站在自己的立场上，做自己相信的事，才是最正确的。其实这正是豪斯想告诉她的。在教导与反教导的过程中，二者的人格都趋于饱满。豪斯对善的怀疑却导向了对恶的宽容，在他眼里恶是人性的一部分。第一季第十二集中，他原谅了撒谎的棒球手——人人都会做蠢事，但这不应该以他们对于生活的全

部渴求为代价。这是对人性的低预期带来的平和心态。而卡梅隆表面的善良却暴露出高尚的虚无，她一直生活在拯救他人的幻觉中，却不知道真正的承诺的重量。他们在激烈的碰撞中各自修正了对人性的定义，豪斯告诉卡梅隆卑劣的真实，卡梅隆告诉豪斯高尚的真实（第二季第二十集、二十一集）。

豪斯的自由主义注定在卡迪的理想主义面前屡屡碰壁，他所践踏的繁文缛节正是卡迪所珍视的。豪斯不在乎细节，不在乎手段，他只在乎目的的达成，只在乎做对的事；而卡迪在乎每一个细节的完美，反而无法成为一个杰出的医生。第二季第三集里，豪斯已对卡迪的人格做了这样的总结："你看到了现实的世界和理想的世界，却看不到其他人都能看到的——理想和现实的巨大鸿沟。"卡迪在豪斯面前是矛盾的，她是规则的信奉者和执行者。第四季第十四集中，巡视员的话其实也是卡迪赞同的："规定之所以存在，是因为在百分之九十五的情况下，对百分之九十五的人，按规定办不会错；另外百分之五的人也必须按规定办，要不然人人觉得自己是那百分之五。"但卡迪也衷心地认为，豪斯就是那百分之五。她和豪斯的争执往往以让豪斯做他认为对的事而告终。卡迪并不软弱，那些退让其实都是因为欣赏和包容。在这部非正常的作品里，爱情也以非正常的形式出现。豪斯和卡迪对彼此的在乎表现为挑衅、争吵和敌对，似乎在这段关系中只有卡迪付出和忍让。喜欢豪斯和卡迪西皮的粉丝其实不必为第五季第二十四集中的一场春梦唏嘘，虚假的幻想却带来了实质的进展。豪斯的幻觉第一次向观众表明他有多依赖卡迪，游戏的心态背后是真挚的渴望。

这部剧最懂得调和非正常关系，并为其找到特有的平衡点。豪斯和卡迪如此，豪斯和威尔逊亦是如此。豪斯不相信人与人之间有

超乎寻常的信任和容忍。他向来用各种无赖的手段，比如抢吃东西、借钱不还，去试探威尔逊的底线。令他好奇的是，威尔逊居然能一直不与他计较，一直无私地支持和帮助他。而越是这样，豪斯就越想知道威尔逊有没有底线，底线在哪里。同卡梅隆一样，本剧对威尔逊人格的设定和评判也是完整和客观的。威尔逊的无私奉献并不是因为他是圣人，而是因为他喜欢被需要。豪斯和威尔逊的关系随着剧情的发展才达到均衡。第三季第七集，豪斯在建议病人自杀前让威尔逊离场。第四季第十五集、第四季第十六集，豪斯舍命去救威尔逊的女友。这些事件终于让非正常的友情有了正常的伦理基础。

《豪斯医生》出色地用非正常伦理还原了正常生活的原貌。生活的本来面目不是非黑即白、非善即恶的，而是复合、混杂的，到处都是"目的善"和"手段善"的取舍，到处都是群体利益和个体利益的衡量。《豪斯医生》不过是让我们在面对道德上的两难选择时多些智慧和清醒。

非正常的信仰："你对上帝说话，你是信徒。上帝对你说话，你是精神病。"

豪斯不语怪力乱神。他的墓志铭上将镌刻着这样的名号——疯狂的科学家（卡迪）、激进的无神论者和彻底的科学论者。反对宗教信仰、神秘主义，崇尚且只崇尚理性、科学、逻辑，在大部分人都是基督教徒的美国，这显得格外另类。豪斯在整部剧中，一直在和一切非理性的人和事斗争。虔诚的教徒（第四季）、不信上帝的上帝信徒（第五季第十五集）、魔术师（第四季第八集）、迷信灵异现象的人（第五季第十八集）都是他嘲笑和打击的对象。在第二

季第十九集中，豪斯更是和上帝的代言人正面交锋。连以经验为基础的中医都被他讥讽过：谁知道到底什么是"神"？我们又需要怎么去"安"？

第五季第十五集里，牧师说对未知的恐惧是信仰的基础。普通人知敬畏，战胜恐惧的方法是承认人类理性的局限，"即便面前摆着彻头彻尾的真相，我们也不能看见它的全貌"（威尔逊），相信在人类之上有全知全能的上帝存在。而豪斯骄傲、偏执，所以他战胜恐惧的方法是相信绝对的可知论。这也是一种信仰，非正常的信仰。普通人的信仰是将一个臆想的存在神化，豪斯的信仰是将理性和科学神化。豪斯的信仰和普通人的信仰并无高下之分。上帝不能救死扶伤，科学不能安抚心灵。从上帝那里得不到的安全感，科学也不能给予。而豪斯之所以相信自己能找到每个问题的答案，是因为这样让他觉得安全。在第二季第十九集中，威尔逊就一针见血地分析过这一点："如果宇宙按你能学习的规则运行，你就能保护自己。"此时，他已从迷信科学转为迷信自己。这就是为什么作为一个科学论者，他却敢在没有任何科学依据的情况下凭直觉诊断（第三季第一集）。他不能接受普通人的信仰，是因为他那令人讨厌的透彻，知道安慰剂是安慰剂的人就没有机会再得到安慰；他不能容忍普通人的信仰是因为这信仰挑战了他的神性，所以他不惜用乏味的科学解释去打破人们赖以生存的信念和想象。他认为如果得知真相能让神迹消失，那么神迹就从未存在。

"不会担心就不用祈祷"（第三季第二十四集）。可是，世界并不掌控在任何人手中，我们总会担心，我们还要祈祷。豪斯也会担心"从云端跌落"（第三季第二集，威尔逊：我担心你的翅膀会融化）。他终究不是上帝，上帝不用拐杖。第三季第二十四集最典

型地反映了本剧对科学论与唯科学论尺度的精妙把握。豪斯把病人的遭遇归咎于上帝的错——先天性心脏缺陷，把病人的康复归功于自己；病人的丈夫把心脏停跳归咎于人类的错——豪斯的轻视，把病人的康复归功于上帝。二者的对阵证明了各自的偏颇，人类如果真的完美无缺，就不会那么久才找到上帝的失误，而如果没有"恰好"停跳、复苏的提醒，只凭人类的智慧，又怎能让病人起死回生？关于信仰，全剧一直在努力表达这样的观点：相信而不迷信，依靠而不依赖，无论对于宗教还是科学，都是如此。在第五季第十八集中，本剧终于对这一观点做了总结陈词："我的确相信有些事情是科学解释不了的，要靠信念和祈祷，但那只适用于候诊室，而不是手术室。

非正常的叙事："他在这个孩子身上看到了他自己。"

纽约时报曾这样评价《豪斯医生》：《豪斯》的致命吸引力在于它坚持让自己貌似肥皂剧，却有意地拒绝成为肥皂剧。几个主角、一家医院，能否拓展剧集的广度和深度，将是平庸肥皂剧和杰出正剧的分野。《豪斯医生》的秘诀是映射和挖掘。第四季以"镜子"为题直接"供认"了这一技巧。其实豪斯的大部分病人都像一面镜子，映照出每个主角的隐痛，只不过这种映射有时以镜像的方式出现，有时以反镜像的方式出现。第一季第六集中的血栓病人，第一季第九集中痛苦的音乐家，第三季第四集中的孤独症儿童，第三季第二十三集中又聪明又浑蛋的男孩，第五季第十二集中备受疼痛煎熬的父亲，都能让豪斯从中看到真正的或他想象中的自己。这种映射可能勾起他的同情，也可能引起他的厌恶。第三季第十四集则通过反镜像牵动豪斯与病人之间的张力。第五季第十六集、第二十四

集则把豪斯的自我对立、自我压抑具象化为病症，投射于病人，把对双重人格、理智和情感的纠结转化为病症的诊治。用同样的手段刻画豪斯之外的主角也并不鲜见，第三季第十七集借喻母性泛滥的卡迪，第四季第九集刺痛玩世不恭的安贝儿，更不用说所有濒死的病人都能引起"13"的恐慌，所有的夫妻问题都能让卡梅隆的丈夫还魂。这种手法使每一个病人在普林斯顿普兰斯堡教学附属医院的出现，就像一枚石子投向一池春水，总能激起层层涟漪。

映射的后果是医生与病人的故事的互相挖掘，于是狭窄的时空被延展，简单的场景承载了不单薄的情节。套用饰演卡迪的演员的话来说，当角色谈话的时候，你能感觉到每个人都有丰富而独特的经历，他们有着许多共同的过去。你会喜欢这种"共同"碰撞出的火花，也会喜欢他们之间的故事缓缓铺开的感觉。映射还让叙事含蓄隽永，尤其是对于人物关系的映射，让直白言情转换为侧面描写，欲说还休让人物关系更令人动容。评判言情是否具有格调，不需看双方在一起时的表现，而要看他们不在一起时各自的表现。第二季第十集中，病人与妻子的关系被用来比喻豪斯与斯黛茜的关系，豪斯随意地讨论着病人的家事，却不经意地做出了最深情的表白：彼此的需要使他相信自己能够为爱而改变，能够战胜疯狂和不理智而得到幸福。观众的眼睛是雪亮的，豪斯与斯黛茜的恋情入选最热辣的恋情之一，并非浪得虚名。

该剧的叙事手法远不止于此，许多在电视剧中并不常见的叙事技巧的娴熟运用常让人叹为观止，它甚至能拍出假想，拍出幻觉，拍出回忆。第一季第二十一集、第二季第八集使用了多重假定。第一季第二十一集假定了三重过去的时空，并故意用思维转换的迟滞衔接起三个病人的故事，豪斯和听课的学生在现实和假定的时空中

随意跳跃穿插，最终三个假定的过去重叠成一个真实的过去——豪斯的瘸腿病史。本集很大程度上是一次叙事上的炫技，单看这一集只能看到一种叙事能量的展示，但放在全季中来看，本集又显示了该剧在叙事上的沉稳。难得有电视剧有足够的耐心用整季的时间慢慢勾画主人公的剧前史和所有行为的心理动因，而这种耐心恰恰赋予了这部剧不同凡响的意味。当第一季结束，我们明白豪斯的那些伤痛和孤寂、同情和敏感的来源，当所有的线索终于勾连成完整的图画，此前每一集给我们的冲击便于刹那间聚拢起来，呈几何级数放大。第二季第八集给人的惊喜可以概括为"电视剧中的《罗生门》"。如果说第一季第二十一集是一个人的三重假定，那么第二季第八集就是三个人关于同一件事的假定。每个叙述者基于自己的利益或碍于自己的认知描述出自己的故事，故事中有意无意散布着虚假陈述。一个假定随时可以被另一个修正，本集结束时真相才被揭开——蔡司的撒谎和失误是因为父亲突然过世。这个结局给了观众技术和情感上的双重震撼，再一次显示了本剧单集之间的关联性和整体布局的气度。第二季第二十四集使用了多重幻觉。描述幻觉的作品很多，可幻觉套幻觉，幻觉之间、幻觉与现实之间的转换如此不着痕迹的作品并不多。直到最后一个镜头揭晓谜底，我们才会为这一集的精巧构思拍案。第四季第十五集、十六集使用了多重时空。准确地说，每一次特别叙事都会使用多重时空，只不过第四季的结局更明晰地区分了回忆与现实，并让迷离的回忆和过去的现实、当下的现实交叠，让真实时空和虚假时空的人物相遇、对话，从而找寻真实的过去。相比之下，第五季的结局在技巧上略逊一筹。即便如此，它叙事的严谨、剪辑的精确以及对人物性格的坚持、对冷酷基调的把握，依然令人敬佩。

　　从叙事技巧的解析中也能窥见本剧叙事模式的局限。长达一百多集，总结起来，无非是以上四个母题的变奏和重复：关于品质，关于情感，关于理性，关于映射。对于每个主题的探讨越深入，该主题升华的空间就越小。这就是为什么第五季很多集的主题都很明确，却很难再带来新鲜感。几个主人公能承载的历史是有限的，持续挖掘只能得到情感垃圾。如今哪怕卡梅隆的丈夫真人现身都不能带给我们初次聆听这段故事的感动。编剧用两种办法避免这种情况：一种是节约素材，于是豪斯和卡迪、蔡司和卡梅隆的关系便像挤牙膏似的前进；一种是添加人物，于是剧力分散、首尾不能相顾，线索的完美交织变成了各行其是的琐碎铺陈，多线叙事的快感荡然无存。其实，真正的精华只在前两季，第三季的疲软已伴随大量无意义的情节，第四季表面上的热闹好看不过是江郎才尽前的苟延残喘。

　　主题和形式的非正常，表明《豪斯医生》本身的非正常。它有足够的襟怀同等对待正常与非正常，无论这非正常是出于病理、生理还是心理（第一季第十六集，肥胖；第三季第十集，侏儒；第一季第十五集，同性恋）。它有足够的情怀让主人公不断地论辩和直抒胸臆，并辅之以天衣无缝的插曲，尽管这情怀与矫情只有一线之隔。它对自己要表达的思想有着最清晰的认识，以至于将经典台词连缀起来就是一篇影评。《豪斯医生》是自我阐释的；它有足够的睿智让它不甘于正常的叙事且不惧怕非正常的叙事。只在《豪斯医生》这里，我才能感受到每一集的标题的重要性，因为它总能涵盖一集中出现的所有线索和关键的情节转折。它的剧本中有如此多的隐喻和如此多的包袱，四十分钟之内机锋迭出，令人目不暇接。其台词的机锋、配乐的品位，在美剧中鲜有出其右者。这一切都表明，《豪斯医生》的非正常，是因为它非同寻常。

《东爱》十年

　　《东京爱情故事》在电视上播出的时候，我大概上初二。因为没经历过风雨，所以对世界充满了美好的期盼。我憧憬着即将到来的青春，而那些电视剧就是我梦的翅膀。我只记得电视剧中温暖欢乐的片段，阴冷、忧伤的部分因为不理解而被我自动忽略。电视剧在中午播出，我写作业的时候总忍不住要看，总幻想着自己长到莉香那么大，生活会是什么样，而那一天何时才能到来？

　　我喜欢的很多故事都发生在冬天。冰天雪地里的悲欢离合似乎更能给人以暖意。白风衣、黑咖啡，还有主人公哈出的水汽就像莉香的那张拼图里的碎片，慢慢在我脑海中拼出这个温暖而伤感的故事。莉香像男孩子一样开朗，脸上永远挂着迷人的微笑，永远精力充沛；完治反而有些羞涩，还很木讷，不善表达。不知道在那样小的年纪，我为什么由衷地希望他们在一起，也相信他们一定能在一起，不存在其他可能。或许是因为我只是用这个故事来取暖，正如莉香和完治用铺在桌子上的毯子驱走寒意。

　　学习越来越忙，电视剧看得时断时续，《东爱》的结局就这样错过了。上初三的时候，我转了一次学，班主任给我搬来一张极旧的桌子，上面都是演算的笔迹。后来找不到草纸时我也顺手在桌上

演算。有一天，我突然发现桌子一角写着《东爱》的四个主人公的名字：赤名莉香、永尾完治、关口里美、三上健一。我的心微微动了一下，毕竟世界上还有人和我一样喜欢着这些虚构故事中的人物。中考压力很大，我眼里只有书山题海，桌上的演算笔迹越来越乱，那几个名字早被我抛之脑后。中考前夕离校时，我特意与那张陪伴我走过初三的旧课桌道别，那些名字都还在。烦躁的时候，我屡次想拿把斧子把课桌劈成两半，是那些名字让我忘却了考试的压力，平复了波动的心绪。

很喜欢《东爱》的配乐，尤其是那段简单悦耳的旋律，每当莉香和完治产生心灵感应时就会响起，清脆的音符个个敲打在我的心上，让我感觉似乎随着主人公谈了一场恋爱。从未见过如此细腻的言情剧，数不清的细节镶嵌在故事主体上而又不显得矫情，因为每个细节都是那么动人。完治与莉香终于消除误会倾心相爱，莉香却突然出差，完治由喜悦而失望，再由期盼而兴奋。莉香回来的那天早上，任何人都能从他雀跃的神情中感受到爱情带来的快乐。可莉香故意对他视而不见，她要用神秘礼物给他惊喜。完治打开盒子，看见写着自己名字的雪人时，动人的音乐再次响起，此时那几个简单的音符好似天籁之音。这样的段落在剧中随处可见，爱情中的烦恼与快乐、误会与默契就在细腻的表演和曲折的剧情中一一呈现。

上了高中，还是不断有人跟我提及对《东爱》、对莉香的喜爱。我问演莉香的那个演员叫什么，我的室友说："铃木保奈美。你看我多喜欢她，这么绕口的名字都记住了。"

铃木保奈美，太多的人爱她招牌式的灿烂笑容，因为这笑容喜欢上莉香，又因为活泼可爱的莉香而喜欢铃木保奈美。莉香给了我们那么多快乐，永远有用不完的精力、搞不完的恶作剧。只有在她

面前，完治才变得像个孩子，才会在两人面对面的时候还做出打电话的样子和她对话。莉香的快乐真挚却脆弱，她用快乐包裹起她的孤独和忧郁，强撑着饱满的情绪来抵御伤害，一旦被击垮便溃不成军。她用大大咧咧的外表掩盖着女孩丰富敏感的心灵，掩盖着小心翼翼的爱。她的毫无保留和完治的犹疑不定，让他们爱得太过辛苦，因此我有时更爱看莉香和三上的对手戏，只有他们之间由于没有爱情的负累，还存留一些单纯的快乐。

渐渐地就把这部没看到结局的电视剧淡忘了。我慢慢长大，不再爱看言情戏，日剧更是只看过这一部。当然也是因为国产言情剧大多拙劣，不知如何描绘爱情，便编造出不相干的情节来拼凑，好像我们的编导从未用心恋爱过一样。我再也没有看过像《东爱》这般纯粹的言情剧，除了爱情，没有一丝杂质，而且依然精彩好看。

要不是向大学同学借磁带，我怕是永远也想不起曾经感动过我的《东爱》了。我在她的书架上看见了《东京爱情故事》的原声带，我问她："最后怎么样了？"

"分手了。"

磁带是在旧书摊上淘的，音质不好，歌者的声音撕裂得让人心疼。

真正让人心疼的当然不是音乐，那究竟是遗憾的爱情还是爱情中的人？我们都太心疼莉香了，不忍心看着她孤单地活在世界上，可一股怨气又无处发泄，能怪谁呢？完治跟莉香分手后失声痛哭，也让人同情。总不能怪莉香吧，纵然莉香总是爱得奋不顾身，可飞蛾扑火式的爱情难道有罪吗？

他们性格迥异、出身悬殊，就像在不同轨道上运行的星球，本不应有任何交集，机缘巧合让他们相爱，阴差阳错又让他们分开。

而这都是他们的性格注定的，因此一切发生得自然而然。完治的犹疑把自己最初推向莉香，最后又推向里美；莉香的热情最初让完治靠近，最后又让他远离。这分分合合中有太多的偶然，又有太多的必然。莉香本就打算出国，完治的摇摆不定让她下定了决心；完治本就承担不起这份爱，莉香的出国又让他压力倍增。编剧的巧妙就在于让情感的错位遭遇命运的捉弄，使情节波澜起伏又合情合理。

我一直没有勇气去看那个悲伤的结局，直到一个网友在她的博客上播放《东爱》的主题曲。她问是否还有人记得这首歌。怎能忘怀，又怎会忘怀？我决定把《东爱》看完，以纪念我充满幻想又懵懂无知的岁月。

十年后，我与《东爱》重逢。何苦要重逢。

转眼间我也到了这般恋爱年纪，不但年少时的幻想没有变成现实，而且连幻想也没了。与《东爱》的重逢不过是祭奠青春的空洞仪式。那些悲欢爱恨似乎已无法打动我。那些演员、那些服饰更是显得过时而土气。铃木保奈美早嫁作人妇。我再也没有见过那张写着莉香的名字的课桌，恐怕真的被劈成两半了吧。

三年后，莉香与完治重逢。何苦要重逢。

分开后心中有爱的一方还可怀着一份美好聊以自慰，又何苦去见从未真正爱过的一方，又何苦重温相爱时的告别方式。

我是后来才意识到自己选择了一种多么残忍的看片方式：从最后一集看起。发生过的一切都在我眼前倒放。了解了结局，甜蜜也变为苦涩。我就这样跳着看到了莉香和完治刚刚相爱时的样子。完治傻呵呵地说要为莉香摘星星，请莉香听披头士的演唱会，没有列侬，他就自己唱……这些承诺就像一根根刺扎在我心上，我无法无动于衷，只好使劲咬着嘴唇，以克制自己的情绪。

慢慢地，我发现我百味杂陈的感受中除了刺痛还有感动。倒放未尝不是一种坦然的看片方式。知道了结局，苦涩也变为甜蜜。

温存的细节，伤感的细节，一一上演，一一重演，温存成伤感，伤感又成温存。快乐仍在，心动仍在，暖意仍在。这一切都是因为幻想仍在。而幻想只要存在，就会一直闪耀光芒。

我又看到莉香和完治初识时在公园告别的情景。与重逢时一样，莉香永远那么俏皮，永远会不顾一切地喊着爱人的名字"丸子！丸子！"重逢让初见成为永恒。这一刻，我终于在不知不觉中落下泪来。

《悬崖》：当理想命若悬丝

　　《悬崖》开机前，编剧全勇先曾给主创人员写过一封信，洋洋洒洒，寄托着他对自己亲手缔造的谍战剧的种种期许；播出后，编剧写下一篇博文，表达了他对主创人员擅自改动作品结局的极大失望。从开机至播出，创作者的理想命若悬丝；而其笔下的主人公周乙，作为深入虎穴的卧底，不断遭遇着身份的焦虑、信仰的碰撞、生存的危机、伦理的考验，孤胆英雄的理想命若悬丝。当理想命若悬丝，是否还需要信仰和坚持？

　　谍战剧除了要以剧作上的拔高展示孤胆英雄的超人神勇，也要以制作上的炫技构造视听震撼。纵然作为一部主人公性格内敛、风格冷峻深沉的电视剧作品，《悬崖》"奇观"的一面已被淡化，但该剧依然在某种程度上以"奇观"为卖点。这"奇观"便是伪满洲国不为人知的历史。傀儡政权的建立注定了伪满洲国"勾结型殖民主义"的定位——殖民者与殖民地的反动政治势力勾结，恶化经济政治气候，制造不满、不稳定与恐怖气氛。伪满政权的官员既要为日本人做事，又要以中国人的身份行事，"卧底心态"成为其特定的身份焦虑表达。而且，伪满政权内同时被共产党和国民党安插卧底，伪满政权还会派卧底潜入抗联。如此，该剧就不单纯是一部"地

下工作者打进敌人内部"的谍战剧,而由于多重政治诉求的交战,散发出些许《无间道》的意味。显然,该剧并没有铺叙远东阴谋的宏图野心,只是通过展现警察厅的局部争斗让观众对伪满政权管中窥豹。

像所有卧底一样,周乙面临着身份焦虑和身份困境。内心信仰共产主义,表面却要效忠于殖民主义。即便一假一真,也会遭遇双重政治效忠的困扰。身份的伪装带来内心的巨大煎熬。罪行业感,悉同受之。同志被坑杀,尚要不动声色;行为被谴责,还得笑骂由之。为傀儡政权掘墓的同时,常常受到敌方的欣赏和有意无意的策反,立场、信仰、生命每每命悬一线。为了不暴露自己,与家人的合影全部烧掉。这意味着真实的身份被全然抹去,真实的生活被彻底摧毁。生命中仅存的真实便是肩负的使命,而与使命的现实联系也只有一个神龙见首不见尾的上级而已。能解释卧底在风雨飘摇中如此坚定的路径,唯有理想。理想之火愈是微弱,敌手的冷风愈是刚劲,则表明火种的生命力愈是顽强。

谍战剧的戏剧性既来自政治斗争的暗战张力,也来自敌我之间、同志之间的情感张力。人们欣赏卧底在多重政治效忠中的忠贞与坚定,却对其在多重情感效忠中的动摇和暧昧乐此不疲。无论叙述者还是观赏者,都是如此。假扮夫妻的过程中,卧底们入戏太深。顾秋妍责怪周乙进房间不敲门,周乙说:"丈夫进妻子的房间还要敲门吗?"身份混淆已如此明显。如果说对敌斗争的卧底们是金刚之身难以腐蚀,对战友动情的卧底们则肉身沉重难以自拔。这无疑是多少年来谍战剧的一大俗套,但俗套长盛不衰是因为它总能挑起观众的观影兴致。窥视欲和情欲的满足永远是观影的极大动力。另一方面,情感戏也拉近了卧底与观众的距离。它让观者意识到卧底不

只是一部冷酷精准的谍战机器，他们和我们一样也有挣扎和困惑。让卧底们不堪重负的不仅仅是多重情感效忠的撕扯，政治效忠和情感效忠之间也存在着冲突和张力。政治效忠要求卧底牺牲情感效忠，家庭和爱情的牵绊会直接影响卧底在敌后的理性判断。这种矛盾在周乙亲手折磨妻子孙悦剑时达到了峰值；情感效忠影响政治效忠，当周乙爱上顾秋妍，他便很难做好教导和规训她的上级。

剧中对周乙和顾秋妍的关系采用了先抑后扬的惯常手法，这样的处理在谍战剧或非谍战剧中不胜枚举。本剧的独到之处其实在于对周乙的塑造。在职场上和家庭中，他都是如此优秀和完美，胸有城府，波澜不惊。即便抽离卧底的身份，做一位左右逢源的绅士也需要极强的驾驭和克制自我的能力。可想而知，周乙所承受的压力强度和自我压抑的程度。所以，卧底"双面人或曰渐次沉疴的心理症，甚或人格分裂症患者"的特征在周乙身上表现得格外明显。但这种深重的自我压抑却让他的情难自禁显得尤为动人。从《国家使命》到《蜗居》（当然也请不要忽略他早期的众多作品），张嘉译在多年的演艺生涯中修炼出亦正亦邪的气质，演绎起儒雅的卧底可谓刚刚好。电视剧对周乙的结局的处理的确有些轻巧。在日夜受罪的无间地狱之中，死反而是一种解脱。这也是《悬崖》比《潜伏》精致许多，在情节感染力上却略逊一筹的原因。

那么，什么是谍战剧的核心竞争力？是作为奇观的酷刑展示？在二十世纪九十年代以降的谍战剧中，这种手段屡见不鲜。是对伪满洲国的风情描绘？也许。伪满洲国的确能引起观者的猎奇心理。而俄国、日本、中国文化的交汇，更让伪满洲国的建筑、服饰、器物形成不同于任何其他地域、其他历史时期的独特风貌。方方面面恰到好处的疏离感正是该剧的最大魅力。该剧服饰和道具的精致已

是有目共睹，但是否符合时代与地方的特色则需另一番考证。但酷刑也好，服饰也罢，都只是叙事的手段和工具罢了。编剧的理想是打造一部深沉内敛的谍战剧。从格调的冷峻和场景的优美上讲，该剧已摆脱了冷战时期谍战剧的叙事特征。但戏剧最根本的还是情节的张力。而在该剧中，深沉经常表现为平淡。叙事的疾徐是有意识的选择，张力的掌控则是功底的体现了。即便采取平缓的叙事语调，内在的张力也丝毫不能打折扣。深沉不等于场面的散乱和干瘪。导演缺乏表现"最后一分钟营救"的分镜能力，敌我对峙的危急时刻只能靠观众自行脑补。深沉与乏味往往只有一线之隔。一念之间，创作者的理想便命若悬丝。

　　本剧结尾处周乙暴露，终于可以面斥敌人、直陈理想，这理想被高彬斥责为幼稚。但这斥责丝毫不影响我们对周乙的尊重和崇敬；编剧在给主创人员的一封信中说要拍里程碑式的大片。这野心也许可笑，但同样不影响我们对有理想的创作者的尊重和崇敬。所以，无论是创作者笔下的主人公，还是创作者本身，重要的不是理想是否命若悬丝，重要的是理想命若悬丝时是否还能信仰和坚持。

《悬崖》：谍战剧还是时代剧？

谍战剧火了。《风声》，密室推理的情节、复杂纠结的情感让人难以自拔；《潜伏》，掩盖在幽默之下的凄凉让人心生命运无常之叹；《誓言无声》，二十世纪五十年代北京冬天的凛冽与苍茫，十年来每每想起总让人心头一暖。

如此之多的谍战剧珠玉在前，《悬崖》究竟凭什么征服观众？

人们热衷于谍战剧，或是寻求情感的共鸣，或是揣摩政治的玄机，或是缅怀逝去的时代，各取所需，皆大欢喜。所以，情感、政治、时代的元素在谍战剧中密不可分、缺一不可。

谍战剧皆有情感张力。由于身份的隐蔽，由于乱世飘零、身不由己，由于政治信仰的不同，剧中人物的情感一直被压抑、被阻隔、被怀疑。而越是压抑，张力越足；越是阻隔，相思越浓；越是怀疑，陷入越深。和《潜伏》类似，《悬崖》里也有端庄贤惠的原配，也有美丽大方的假妻子。原配总要牺牲，以彰显其伟大，同时也为工作搭档假戏真做扫平伦理上的障碍。周乙和孙悦剑的感情始终是被压抑的，夫妻关系一日不能公开，感情就要压抑一日。这压抑却使这段感情纯洁如初、缠绵至死。周乙和顾秋妍的感情开始是被压抑，最终被生死阻隔，而这份感情却因天人两隔而荡气回肠。当然，《悬

崖》里没有谍战剧中常常出现的爱上敌人的桥段，避免了落入俗套的嫌疑，却也少了些许戏剧性。女性角色的薄弱也令人感到遗憾。顾秋妍在剧中只起到了情感点缀的作用，从头至尾只是笨拙固执、立场模糊，不仅让观众对其角色反转的期待落空，也浪费了宋佳这名好演员。相比之下，《潜伏》里的翠平、《誓言无声》里的蓝美琴都更为鲜活和有智慧。

虽然许多感性的观众将注意力放在情感上，但谍战剧的核心依然在于"谍战"。谍战的实质在于政治斗争。微观上讲，是办公室内部的钩心斗角、你死我活，再加上潜伏一方隐瞒身份，于是办公室政治的智慧含量更上一层。可是作为"办公室政治指南"，该剧逊色于《潜伏》；宏观上讲，是一个国家、地区几股政治势力的角力。该剧的复杂在于伪满洲国的特殊性。斗争的参与方每增加一个，斗争的复杂性即随之增长。显然，该剧并没有完美地描述出这种复杂性。也就是说，格局还不够大。对日本和国民党方面着墨很少，伪满政权的群像也付之阙如，只一个高彬立得起来，当然这也得益于程煜老辣的演技。如果说该剧的政治图景不够全面，那么值得褒奖的是，它对政治信仰的挖掘较为客观和深刻。剧中给了不同政治立场的人物表达自己的政治立场的机会。信仰什么，效忠于什么，为什么而牺牲，哪一种牺牲更值得、更伟大，都在双方的论辩中渐渐清晰。

谍战剧又是时代剧。在远离硝烟的今天，观众通过谍战剧缅怀过去、触摸历史。《悬崖》便提供了了解伪满洲国时期哈尔滨的绝好机会。相对于情感描摹和政治表达，《悬崖》最出色的还是对伪满洲国那段鲜为人知的历史的再现，以及对东北地域风情的展现。在剧中可以看到一个充满殖民地味道的伪满洲国。彼时随着统治的

加强，日本文化已经渐渐占据主流。日本式的庄重感在警察厅升旗仪式、气派讲究的警察服等细节上随处可见。在剧中还可以看到一个优雅的东北、苍凉的东北、国际化的东北。哈尔滨是号称"东方小巴黎"的城市。中央大街、索菲亚教堂、马迭尔宾馆等城市地标，雪地、冰河、森林等地域风貌，无一不散发着北国的包容与大气。剧中的服装精美、时尚、有格调，连列车员、侍者都有很讲究的衣着。音乐中的异国情调则泄露了这座移民城市的城市密码。细节考究，所以生动；史料丰富，所以可信。建筑、服装、道具、事件相互催化，凝成该剧独特的气场——一种无法脱离那个时代、那个地域的气场。你无法想象将这个故事放到另外一个时空讲述，若将战斗从林海雪原移至小桥流水，《悬崖》便不再是《悬崖》。

　　《悬崖》的主创耗费了极大的心血去还原一幅伪满洲国的世情风景画，却没有心力去顾及谍战剧的戏剧张力、叙事节奏和人物群像。这使得它作为谍战剧不可取代，却并不出色。在胃口日益被"养刁"的观众面前，如何用过硬的叙事能力（无论是编剧的文学语言功力还是导演的视听语言能力）让观众既满意又满足，才是国产谍战剧面临的最大挑战。

特工残酷物语

提起特工，人们总会想到香车宝马、红袖添香，想到上天入地无所不能。而真实的特工却既不是007，也不是碟中谍。他们更像国产谍战剧中所展现的那样，是身不由己的假面人，是有进无退的过河卒子。残酷，是他们命运的主题词。而一部部制作精良、真切感人的国产谍战剧就是一部部特工残酷物语。

身份之痛

电影《谍影重重》的英文原名为《伯恩的身份》。窃以为原名更能道破谍战影视剧的主旨——身份的困境。当一名特工放弃了本来的身份、家庭和生活，面对残酷无比又旷日持久的敌我斗争，他是否还能如受命之初时那样临危不惧、随机应变，是否还能保持对使命的忠诚、对感情的忠贞，是否会产生这样的疑问：我是谁？

特工的设置是政治斗争的需要，特工的命运也往往被政治格局所限制、被历史洪流所裹挟。而谍战剧正是通过个人史写社会史，通过个人的荣辱浮沉、家族的悲欢离合写社会政治的变迁。比如，《誓言今生》中黄以轩和孙世安的斗争与牵绊，某种意义上是国共

关系的隐喻和缩影。政治立场是自我的选择，特工身份则是被赋予的使命。没有真实的身份，就没有正常的生活。受命成为特工，即意味着与平淡怡然的世俗生活完全割裂，掩饰、抗争、保护都在敌人眼皮下进行，每时每刻都在刀尖上行走。正如《悬崖》中的周乙，自己的爱人近在咫尺，却不能长相厮守。特工是政治大局中随时会被舍弃的棋子，真实的身份有可能永远丢失，一辈子隐姓埋名。即便找回真实身份，也可能再也找不回原来的生活。

信仰之痛

身份源自信仰。坚守信仰即能坚守身份。而敌营十八年作势服膺敌方信仰，相左的理想、信念和政见时时碰撞激荡，光明中守望阳光实属平易，黑暗中燃起灯火才最可贵。

对信仰的挑战，可能来自敌人，也可能来自家人；秉持不同信仰者，可能暗中各为其主，也可能明里各谋其政；可能兄弟阋墙、分道扬镳，也可能心照不宣、惺惺相惜；可能用信仰感染人，也可能为信仰所感染。

对信仰的压抑，表现在面对敌人无法当面指斥，面对战友只能暗自唱和。身份的隐去是肉体上的伪装，信仰的压抑则是思想上的伪装。思想上的伪装更考验人，也更折磨人。

别离之痛

牺牲成就信仰。别离，表面上是地域的身不由己，实质上是命运的身不由己。特工不但无法决定自己身在何方，甚至无法决定自

己的生死。生离死别固然残酷，生当作死别更为残忍。《誓言今生》中家人相斗终致家破人亡，还有什么比亲手杀死自己的父亲更为惨烈。《悬崖》中顾秋妍的空守固然凄楚，但谁又能说孙悦剑的出走不悲凉呢？这残忍与其所处的时代有关，两大阵营的生死对峙，才会使身处不同阵营的人如同天人永隔。

禁忌之痛

禁忌来自身份。作为特工，当然要保守秘密、克制感情。

为了保守秘密，他们无法将自己的使命或功勋与亲人分享，甚至遭受亲人的误解乃至离去，哪怕亲人身处险境也束手无策。

如果说保守秘密会令人痛苦，那么克制感情更是如此。潜入敌人内部的特工本应全然冷静、理智，不能爱上同事，更不能爱上敌人。但人非草木，难免溢情越界。禁忌又是感情的催化剂，于是许多不该发生的感情却在残酷的谍战环境中隐秘盛开。有的是不知道不能爱而相爱，有的是知道不能爱却爱了，有的却是不知道能爱而错过，这种错过也源自特工身份的模糊性。他们时刻处于双重敌我难辨的境地——既要取信于敌酋，混淆敌人的视线，又要分辨出战友，顺利地接应，其间往往险象环生，他们常常与战友或爱人失之交臂。

生、老、病、死、怨憎会、爱别离、求不得，为人生七苦。身不由己的特工却常将这七苦遍尝。终生潜伏，生也苦；得而复失，老也苦；严刑拷打，病也苦；兄弟反目，怨憎会；天各一方，爱别离；远离争斗，求不得。因苦而残酷，因残酷而切肤彻骨。由"特工七苦"尝出人生百味，激起强烈的代入感和认同感，便是国产谍战剧的魅力所在。

《搭错车》：平淡生活的深情与诗情

一位编剧曾在文章中写道，韩剧之好就好在它拍出了平淡生活的深情与诗情。而在中国，也有一位导演正孜孜不倦地打造着同样风格的中国品牌。他，就是高希希。

在高希希导演的作品中，为观众所熟悉的，大部分走的是平民路线和情感路线，比如《结婚十年》，比如《幸福像花儿一样》，比如这部《搭错车》。《搭错车》是对经典电影的翻拍，对观众而言，故事的新鲜感上一定会打折扣。况且同类题材的电视剧我们已见过太多太多。所以看这部电视剧之前，我最担心的便是它能否拍出新意，能否跳出苦情戏的窠臼。当我看完这部戏，从剧情中回过神来，才发现所有的担心都是多余的。纵有再多讲述没有血缘的亲情的故事，《搭错车》依然出类拔萃。

由此可见，一部文艺作品是否优秀，不仅要看它表达什么，还要看它如何表达。对于这样一个有些老套的题材，《搭错车》正是以张弛有度的叙事技巧和精雕细琢的表现手法取胜。具体而言，即以悬念牵动人心，以细节打动人心，以表演感染人心。

本剧的最大悬念就是阿美的身世。随着剧情的进展，阿美的身世之谜一步步揭开，观众逐渐沉浸在跌宕起伏的剧情当中。除此之

外，刘之兰为何要下嫁孙力，刘之兰与苏民生的恩怨将如何了结，孙力和李玉琴能否终成眷属等大大小小的悬念都牵动着观众的心，吸引我们一集集看下去。悬念增强了本剧的故事性，故事性则提升了全剧的观赏性。

诚然，这是一个老套的故事，但编导采取了不落俗套的表达方式。刘之兰回国后见到孙力，先是凝视，才缓缓地叫了一声"哥"。这短暂的静默使该剧区别于众多庸俗电视剧。苏民生逼问刘之兰阿美是谁的女儿这场戏，编导硬是有耐心于苏民生自私懦弱的真面目暴露殆尽之时，才让刘之兰平静地说："她是你的女儿。"对表演节奏感的把握真是漂亮。

编剧的出众不仅表现在设置悬念上，更表现在巧妙地揭开悬念上。

一些看似平常的台词和情节里其实都暗藏玄机，它们是对事件真相的隐喻。胡文奎这样说他心爱的鸽子："别看它飞多远，到时候它就回来了。""红嘴儿"飞了之后，他颓然地感慨道："一晚上没喂东西，飞了。"这些都是对孙力与阿美的关系的影射。而小五的自问自答："说不定你是捡来的呢。是不是捡来的，都得长大，长大了都得离开他们。"也是对其后情节的铺垫。辗转于苏民生、刘之兰、阿美之手的手镯，更使真相大白对当事人和观众而言都不至于太突兀。

编剧让平平淡淡的生活有了节奏，叙事时干净利落，抒情时百转千回。故事由悬念搭建，情感则由细节构筑。全剧最动人的有三种感情：孙力与阿美的亲情，孙力与李玉琴的爱情，孙力与胡文奎的友情。情感需要语言来表达，而处于全剧情感旋涡中的孙力偏偏是个哑巴。所以，这三种情感的感人之处全在无声的细节中。

父女情开始于襁褓中的阿美的小手对孙力手指的轻轻一握,"终结"于阿美在撕心裂肺的哭喊中对玻璃的重重一击。十八年的养育之恩深似海,衣食起居上的关心是爱的表现,争吵打骂也是爱的表征。无论是互相关爱,还是斗智斗勇,都让十八年的含辛茹苦变得饶有滋味。

十八年中陪伴孙力的除了朝夕相处的女儿,还有他心中永远记挂的李玉琴。这段平凡到不能再平凡的爱情也有它别样的浪漫。十八年前,把恋人扛在肩头的激情满怀,终化为十八年后两双昏花老眼默默相对的缠绵悱恻。这是一段含蓄而隐秘的感情,隐秘到爱情的甜蜜全藏在几乎只有他们两个人才注意得到的细微之处。比如,孙力说李玉琴小心眼的手势,比如李玉琴喝中药时孙力随手递上的棒棒糖。李玉琴吃不完的醋也为这段感情平添情趣。凡人之间的爱恋没有甜言蜜语,只有一粥一饭、一件衣裳这等平凡小事;不为风花雪月、海誓山盟,只为相互搀扶走过风雨人生路。

李玉琴称孙力为"哑巴",胡文奎则称孙力为"老东西"。只有至爱亲朋才以嗔怪流露深情。胡文奎是最了解孙力的人,也是孙力最默契的朋友。两个孤老头子,一个以女儿为精神寄托,一个用养鸽子打发寂寞。胡文奎当成女儿来心疼的"红嘴儿"飞了,孙力当作亲生女儿的阿美也被别人抢走,两人可谓同病相怜。当他们找到各自的归宿时,又打心眼里为对方高兴。而这高兴又是以打骂来表达的。

被种种情感缠绕的孙力终究是孤独的,爱人、朋友、女儿陆续离去后,他还是那个孤苦的孙力,那个蹬三轮的孙力,那个风雪之中、鸽哨声里吹喇叭收破烂儿的孙力。

悬念引出故事,细节传递情感,表演塑造人物。打动观众的,

与其说是细节的力量，不如说是人性的力量。若干年后依然植根于观众脑海中的，说到底还是鲜活的人物形象。《搭错车》正是这样一部集表演、音响、剪辑、台词等多种手段之能量打造平凡人形象的电视剧。

走平民路线的电视剧舍弃了高深和晦涩，一般会有鲜明的正邪双方。孙力、李玉琴、胡文奎代表善，苏民生、姜经理代表恶，他们因为阿美的情感价值和经济价值而争夺她的抚养权。而刘之兰则在正邪之间徘徊，倍受别人的蔑视和自己心灵的煎熬。"我什么时候有过完整的家"的内心独白正是她缺乏归属感的写照。善者因性格的瑕疵而生动，比如孙力的倔强和固执；恶者因为心灵一角的柔软而丰满，苏民生对孙力疯狂的嫉妒正说明他是情感上的孤独者和失败者。

李雪健老师的表演自不必说，出众的表演就是在平淡之处甘于星光黯然，在情感爆发点上又能张力十足。一场在医院上演的过场戏中，远远走来一个其貌不扬的抄着手的老者，仔细一看才发现是李雪健扮演的孙力。而妻子去世时，孙力郁积在心头的无言的痛楚，更是被李雪健恰如其分的表情和动作表现得淋漓尽致。此刻，笛子跌落的声音也夸张得恰到好处。

而苏民生的缺憾就在于最后一场争吵的重头戏，情感之弓一开始就拉得太满，以至于后来表演的收放失去了控制，少了一份表演的节奏之美。

李玉琴和胡文奎的表演也各有其闪光点。"你给我回来！你不回来……我就跟你去"之类趣味盎然、生活化的台词常让人会心微笑。

人物的凸显不仅靠正面的渲染，还要靠侧面的烘托。主角需有

配角的映衬，主线需有副线的映衬。

孙力和阿美敲门交流，与孙力和李玉琴敲柜子交流相对照；同一个早晨，刘之兰为阿美做早餐，与李玉琴为孙力做早餐相对照，表现出情感带给人的幸福和温暖。孙力、李玉琴与苏民生、刘之兰两对恋人相对照，幸福与不幸愈发分明。

不仅有此人与他人的对比，也有一人过去与现在的对照。例如孙力与阿美的亲情出现罅隙时，穿插阿美小时候父女相依为命的温情场面。片中还不时穿插刘之兰和苏民生初恋时的动人场景。

全剧展现的都是生活琐事，可平淡生活的深情和诗情正是在琐碎中弥散开来的。深情蕴藏诗情，诗情饱含深情。人物、情感、场面在平淡琐碎中达到情景交融。编导以其扎实的艺术功力发觉了平淡中的深情，渲染了平淡中的诗情。

孙力在剧中常默默地蹬着三轮消失于阴霾天空下的人流中，这样沉静的镜头语言反而给我莫大的震撼。人群中的孙力是那样泯然于众人，那样微不足道，他的喜怒哀乐又有谁去关心，谁去回应？

导演也常把镜头拉开，让孙力的小院消失在北京大片的居民区中。那许多样貌相差无几的小院里，想必也有相似的幸福和不同的哀愁。换一种角度看，这样的场景让人心生悲凉的同时，也让人倍感温馨，因为女儿的微笑可以抵消孙力所有的辛苦，风雪中的孙力至少还有李玉琴可以相偎取暖。凄凉和温暖交织，呈现了人生的悲喜交加和百味杂陈。王黎光不同凡响的音乐则提升了此剧的品位。那钢琴奏出的一个个音符仿佛都敲在观众心上。

《搭错车》没有探讨高深的人生问题，只是用细腻流畅的手法艺术地再现了生活。自然与写实并不等同于肤浅，因为最广博的是生活，最深刻的也是生活。它没有使用劳民伤财、叠床架屋的特技，

即便使用了，也是了无痕迹。它只是一次情感旅程，它带给观众的感动只存在于观看之中，一切注解和阐释在情感面前都显得多余。其实，无论电影还是电视剧，都是排遣人生寂寥的一杯清茶，无须浓重也无须激烈，能给观众带来一缕馨香、一丝温暖，那便足够。

《冬至》：暗涌

比起看过的管虎的其他作品，我更喜欢《冬至》，喜欢其中展现的江南小镇冬天阴沉的气氛。小桥流水，白墙黑瓦，阴霾的天空中，静静的河水下，似乎涌动着什么，就像南方的冬天那不声张却刺骨的寒冷。

《冬至》有两版片头，其中之一是陈一平一家早晨上班时的情景。那是一个平淡至极的长镜头。从这长镜头中便可想见陈一平的生活是多么琐碎和平淡无奇，日复一日乏味的生活将他的人性分裂扭曲，终有一天会以穷凶极恶的方式爆发出来。

还有林海的音乐，从不喧宾夺主，总是躲在画面背后幽幽地流动着。行云流水的钢琴声里，不是批判，不是声讨，而是悲悯。

一个想看这部剧的朋友问我，陈一平是好人还是坏人？我一时失语。《冬至》里何止一个陈一平，几乎所有的人都难以用好坏来界定。它表现的是人性的复杂，表现的是利益诱惑下人性的畸变，以及异常情况下人性的阴暗一面。

对《冬至》，我很难说喜欢或是不喜欢，喜欢是因为它含蓄而深沉，不喜欢是因为它的直白和做作。

陈一平的气质恰与全剧暗涌的风格契合，不过陈道明身上的傲

气太盛，一不留神就会冲破人物，露出演员自身。陈瑾倒是完全融入了角色，可惜这个人物失之浅薄，没有厚度。陈瑾的技巧和灵气只能在浅层张扬。

警察和罪犯心灵的对话点到为止就好。再者，把一位充满智慧的警察塑造得深沉没错，但让他沉迷于自我深沉的魅力中就不好了。

作为一位有想法的年轻导演，管虎总想在作品中表达太多东西，开始把故事的摊子铺得太大，到最后无法收场，连情节的严谨都无暇顾及。他表达的欲望又是那样强烈，致使作品总处于焦灼状态，被故事和意义塞得满满当当，缺少必要的留白，少了一份泰然处之的气度，少了一份笑看云卷云舒的闲适和淡然。主旨越挖越深，却与生活的本真渐行渐远。作品中总会出现这样那样的硬伤，比如一些常识；总会有一些故弄玄虚的情节，比如来小院租房的那个神秘人士和那个呼风唤雨、无所不能的女人。

某种程度上，欣赏《冬至》，就是因为它给了观众喘息的余地。除此之外，导演的风格依然无可避免地烙在该剧身上。原本自然流畅的生活被黑幕生硬地切成他所理解的一个个段落。

真的暗涌，表面上应该是波澜不惊的。这部作品里却总有一股按捺不住的冲动，这冲动一不小心就会打破表面的平静。水流深处的涌动应慢慢地让观众亲身感受到，而不是通过急躁的说教破坏沉静的表象。

《好想好想谈恋爱》：肥皂剧版《孔雀》

有一次，我的朋友小芳兴高采烈地对我说，她看了一部喜剧电影，这部电影的名字叫《孔雀》。

我想了想，的确是这样。李樯有一颗潮湿而敏感的心，他对这个世界的悲观往往以黑色幽默的方式表达。《孔雀》里黑色幽默的例子就有不少，比如大哥手里的那朵向日葵和大哥相亲的情景。

对我而言，看演职员表是一件乐趣无穷的事，因为在那些不为人所注意的角落里经常会有意外的发现。在《好想好想谈恋爱》的作曲一栏，我看到了窦唯的名字，便预感这片子有一些小众气息。然后编剧李樯的名字跳入我的视线。这让我感到很意外，因为这片子吸引我的首先是它有趣的台词。而在看片的过程中，我慢慢感到片中人物调笑背后的凄凉，潇洒背后的空虚。四个女人都怀着对爱情的美好憧憬在都市里寻寻觅觅，最终都在现实里撞得头破血流。若说这片子幽默，也是黑色幽默。这一点与《孔雀》一致。一个悲剧，一个喜剧，怎会有相像之处？可能是因为悲喜相傍相生吧，很容易从一端走向另一端。这两个剧本比较起来，只不过《孔雀》更残酷，《好想好想谈恋爱》是《孔雀》的夸张化和喜剧化，是《孔雀》的肥皂剧版本。

都说李樯的编剧作品带有强烈的个人色彩，由他的剧本拍成的影片总能让人感到编剧的存在。我想这是因为他看世界的眼光与众不同，那是一双冷静、敏锐、像手术刀一样的眼睛，我们通过这双眼睛看到的世界，是经过李樯剖析解构的世界。尽管《孔雀》和《好想好想谈恋爱》的亮点有所不同——《孔雀》有明晰而独特的故事架构，而《好想好想谈恋爱》以局部的精彩取胜，故事退居其次——但它们所映射出的编剧笔锋的凌厉是一致的。剧中的经典台词对女性一针见血，对男性毫不留情，编纂起来就是一部"都市恋爱大全"，不一定实用，但那一个个精彩的小道理一定是洞穿世事的人才能写就的。

这部片子所给我的惊喜除了它的好玩、好看，还有它的精良制作，在服装、灯光、置景等细节上都颇为用心，更不用说出色的剧本和导演技巧了。这部片子的叙述方式注定了它需要大量的演员，所以在片中可以看到演员们以不同于以往的形象轮番登场。要知道，他们以前很可能常常以朴实的形象出镜。编剧在这部戏里玩的是小技巧、小结构、小智慧，故事可以是散乱的，但对白一定要迸发出火花。而导演最让我欣赏的地方在于他太知道自己要什么了，他要拍一个类型片，这片子不同于大部分电视剧的写实主义，或者说与生活同质化的风格，而是要与生活有那么一点距离感。比如他爱用空灵和神秘的音乐加强这种距离感。如果贴近生活的电视剧是照片，那么这部电视剧就是漫画。四个女主人公不断更换的男朋友不过是一些符号，编剧要通过这些符号编写都市爱情宝典，而不是误导人们在感情生活上真的可以这样轻浮。从某种意义上说，这部片子才更像我心目中的《涩女郎》，因为两者的那种通透、那种幽默、那种犀利是相通的。

　　导演在对表演的掌控上也是细腻而冷静的。性格设定明确，一些细微的表情或动作的设计有些小剧场话剧的感觉。四个女人在谈话的时候，观众能明显感到兴奋点在她们中间有序地跳动。由此可见，剧中让我们莞尔一笑的每一个细节都不是无心为之。

　　而导演拉开与生活的距离的这种努力，并没有得到所有观众的认同。不知是不是考虑到观众保守的收视习惯，本剧的结尾还是回到了传统的家庭观念上，展现了一种朴素的婚恋观，它仿佛告诉人们，这部作品只是表面上出位，"内心还是在走淑女路线"。于是前半部分的前卫一下子土崩瓦解，剧情流于拖沓和世俗。另外，我对李樯一灵感枯竭就让主人公到平常生活之外的环境中感悟人生的写法深恶痛绝(《孔雀》里是动物园,《好想好想谈恋爱》里是大理)。前半部分，编剧是以出世的姿态俯瞰人世的，于是深刻；后半部分，编剧突然入世，向世俗观念妥协，于是整个剧本就像一场耍小聪明的写作游戏。至于恋爱是什么，恋爱为什么，还是没有解答。

　　至于被指责为抄袭《欲望都市》，人物关系照搬，连用小标题分段也照搬等问题，装旧酒的毕竟是新瓶，再说人家说欲望，我们谈恋爱，纯洁多了。可能是我没见过世面，只爱在小圈子里比较，就国产电视剧而言，这部片子已经做得非常好了。

《亮剑》：侧帽独行斜照里

看《亮剑》，首先是被它独特的色调吸引。抗日战争时期用青灰色调，冬日的荒原上隐隐有杀气；抗战胜利后用土黄色调，透着浓浓的怀旧气息。

然后便是被那个永远歪戴军帽、嘴上挂着狡黠微笑的李云龙征服。

都梁的剧本，主角总是特别有看头。《血色浪漫》看的是钟跃民，《亮剑》看的是李云龙。而导演张前在塑造人物上的功力也不容小觑。《和平年代》里的秦子雄，《背叛》里的宋一坤，在众多电视剧作品中也是不多见的。

李云龙是英雄，出身贫寒的平民英雄，所以他的所作所为容易引起观众的共鸣。他身为八路军将领，却草莽之气未除，说话做事略带匪气，打仗从不按理出牌。他勇猛、有血性、疾恶如仇，满足了人们对英雄的想象和盼望。

李云龙表面上粗鲁，实际上不乏理智，他是明理的、富于正义感的。他虽然没有文化，但身上有一种质朴的智慧。他用这种智慧在战场上声东击西，以少胜多；在军营中鼓舞士气，统率千军万马；有时还用这种智慧在上司面前装傻充愣。

这样一来，李云龙的形象便不再单一，而是丰满并有层次的。

为了突显李云龙的个性，编剧为他设置了一个朋友、一个对手。

朋友是赵刚。他和李云龙，一文一武，一静一动，性格完全相反，却志同道合，做了几十年的好兄弟。他们的冲突是性格上的冲突，他们的矛盾也是小小的矛盾。他俩打了一辈子，每打一次，感情却更深一层。

对手是楚云飞。他和李云龙棋逢对手，惺惺相惜，政见不同，却有着心灵的默契。

在与赵刚的情谊中，与楚云飞的较量中，李云龙的形象被更明晰地映衬出来，故事也因此饱满和精彩。

全剧以展现李云龙的命运为主，但并不单凭一个李云龙打动观众。给我感动和震撼的居然全是那些无名英雄。骑兵连的奋勇杀敌、王喜奎的宁死不屈、小分队的自我牺牲，几度让我落泪。这是《亮剑》的魅力，它的魅力在于壮烈，在于军人的胆识和骨气，在于充盈其中的英雄气，也就是剧中所说的"亮剑"精神。这种精神通过小人物的事迹展现出来已经足够，剧中人反复用台词阐释，反令人觉得苍白累赘。

《亮剑》是一部英雄传奇，是一个英雄的成长史。它的叙事围绕李云龙展开，它的背景是战火纷飞的动乱年代。如何调和历史背景的浓淡，怎样处理个人命运和宏大背景在叙述上的矛盾，成了本剧叙事的主要问题。

本剧叙事的成功在于把一个英雄辈出的时代写得高潮迭起，几乎每一集都有一个兴奋点或者催泪点。而遗憾在于，有些情节的设置没有意义，不能为故事发展、人物塑造服务，材料缺乏取舍；而且情节转换没有征兆，过渡得不够自然流畅。对李云龙个人经历的

截取也有可商榷之处。

爱情戏不是不可写，而是应该让它融入情节之中，为演绎主题服务，显然本剧并未做到。至于婚姻中武行出身的丈夫和追求浪漫的妻子的冲突，在《激情燃烧的岁月》中已得到充分的展现，本剧自应避其锋芒。

在由文本转化为影像的演绎过程中，导演、演员等主创人员的作用至关重要，这就谈到本剧的表现手法了。本剧很大篇幅都在描述战争的残酷，一味残酷则与艺术相去甚远，而本剧由战争的残酷拍出壮士的惨烈，令观众受到心灵的震撼。

片中固然不乏优美而有视觉冲击力的镜头，但美中不足的是导演对景别的处理。片中有太多的中近景以及脸部特写，极易使观众视觉疲劳。现在早已不是费力地盯着一台小电视的时代了，大屏幕使大场面在电视剧中屡屡出现，导演固守"中、近、特"的旧有理论不知何故。

关于镜头调度，该用反打短切的，却用了摇移。即便用一个镜头一气呵成，也不应手提摄像机拍摄造成画面不稳。对于一部风格凝重、悲壮的电视剧，晃动镜头的过多运用也许是不合适的。

还有次要角色表演的低劣、剪辑的瑕疵，其实稍加用心便可避免，这多少反映了拍摄的浮躁。

拍摄的缺陷致使一些戏的气氛一定程度上是靠音乐烘托出来的。李海鹰没有让我失望，为本剧所作的配乐量不大，可段段精心。有低沉的大提琴、质朴的胡琴、嘹亮的军号，浪漫、大气，与发生在晋西北的这段往事非常契合。

至于表演，李幼斌对人物的把握十分准确，粗中有细，有一点狡猾，还有一点不怒自威。然而李云龙这个人物和李幼斌以往的角

色大相径庭，他的表演在深沉时自能跌宕出层次，高昂时反而缺乏变化，都成了一个调调。这个人物的急躁使他在个别地方的表演也因急躁而乱了节奏。他合格地完成了这个角色，只是有些时候尚不如"丁伟"和"孔捷"来得自然。

何政军则是矜持的表演遭遇矜持的角色。赵刚这个人物不只是李云龙的陪衬，单独来看也可自成一体。他身上那种知识分子的隐忍和一身正气，与何政军的荧幕形象和气质恰好吻合。何政军虽不能算作顶尖级的男演员，但多年的摸爬滚打中练就的表演功力足以应对这个角色。

看《亮剑》，看的是军人的快意恩仇、英雄气概，看的是李云龙的洒脱不羁、从心所欲，看的是带着毛边也带着豪气的故事。都梁的作品在结构上或许不那么精巧，手法上也不那么圆熟，但它生动鲜活，让人耳目一新。若是哪天他的作品无懈可击、匠气十足了，都梁便不是这个都梁了，他的作品也不会再有今天的这份可爱了。

《情殇》：还有一种"殇"

"殇"指未成年而死，即"夭折"的另一种说法。冯小刚在很久以前用《情殇》这个文雅的片名包装一个通俗的故事——一个女人和三个男人的情感纠葛。

李宾夫妇的爱情随着李宾生命的枯萎而枯萎。妻子千方百计地维系他的生命，不过是出于多年共同生活的亲情。梁天成看到雨中热烈拥抱的林幻和祖强，心中的热情也被雨水浇灭。若说林幻对他还有感情的话，那也只能是恩情。林幻和祖强的感情是片中硕果仅存的爱情，可这份感情因名不正、言不顺而伤痕累累。情殇，情殇，那些爱情在空气中缠绵纠结后都随风而逝了。

你无法用道德谴责其中任何一个人，这是一群良善之人，都愿意为爱情做出牺牲，包括放弃爱情。剧中人除了执着地争取李宾的生命，其余时间都在放弃。李宾放弃妻子，祖强放弃情人，梁天成放弃对所爱的追求。放弃让剧中弥漫着颓废的气氛。

其实剧中人的行为也无可厚非。陆幼青在《生命的留言》中说道："如果把爱情比作火炬，我看婚姻就是手电筒了……两个电筒，有一个因故退出或不幸地熄了，实不必上纲上线的，更没理由要求另一个也熄了光芒。"婚姻是以健康的体魄和充足的物质为基础的。

林幻已尽到了一个妻子的责任，讲述这样一个女子的故事并没有助长什么不良风气。

丈夫在妻子和别人结婚的那天醒来；一个老板认真地阐述"爱的最高境界"；病人与医生的爱情……这些情节都证明了该剧的"俗"。比如那个追随李宾的医生，导演用她抚慰李宾，也抚慰观众，不想让因感情而付出的代价太惨痛。导演的心慈手软使自己的作品从深刻走向温暾，光彩被平庸掩藏。

而电视剧是一种通常让人既鄙视又欣赏的事物，最终我还是要赞扬《情殇》的。这是个很俗的故事，但它拍得不俗。精致的摄影和灯光营造出一派纸醉金迷的风情。当年徐帆还是那样年轻，打扮也洋气。赵宝刚和温海涛则像是彬彬有礼的西洋绅士，一个西装革履地出入于豪华别墅，一个从容忧郁地在阁楼上拉琴。再加上欧美老歌、钢琴曲，凡此种种都应和着全剧舒缓而优美的调子。主人公们即便痛苦忧伤也是优雅、克制的。音乐虽然原创的部分较少，但选用曲目还比较恰当。无论画面、音乐还是表演，都值得观众慢慢品味。也就是说，早年的冯导，哪怕是一部都市言情剧也要拍得很文艺。这样的创作态度遇到《一地鸡毛》这样的剧本时，拍出一部经典之作就是自然而然的了。

然而，那时的冯导只赢得了稀稀落落的掌声，后来他用拼盘式的故事、轻松幽默的爱情，在商业化的道路上越走越远，反而赢得了大众的追捧。人们乐此不疲地解析着空洞，阐释着庸俗。也许《天下无贼》那样"深刻主题的肤浅表达"，尚不如《情殇》这样艺术地演绎一个通俗的故事。或许，这是另一种意义上的"殇"。

《誓言无声》：人性的诗意，人情的暖意

在喜欢上一部电视剧之前通常对其表示不屑，这是我的众多恶习之一。2002年夏返校前一天晚上，《誓言无声》开演。片头的怀旧独白，我不怎么喜欢，总认为刻意做成老胶片的效果有些做作，没想到后来片头成为我最欣赏的部分。一年后，因"非典"一直待在家里，都快待出病来了。又是失眠，打开电视，《誓言无声》第十五集已经开演，画面素雅，镜头缓缓落下，高明面带微笑诉说着伤心往事，一个可爱的老爷子形象让人耳目一新。我打开一瓶酒，自斟自饮，醉人的酒和无声的誓言一同流进了我的心田。回想当初，我放弃它是多么愚蠢。原以为喜欢华丽唯美的片子的我，被一部平淡朴实的片子俘获了。

《誓言无声》最宜于午夜独自静静地看，细细地品，玩味每一个细节，欣赏每一个镜头。它经得起这样的考验。虽然它表现的是二十世纪六十年代的北京，没有秀丽的风光，没有华丽的服饰，可主创人员丝毫没有放松对画面质量的要求，从用光到构图无一不精。把《誓言无声》与某些电视剧相比较就会发现，那些粗制滥造的影像简直难以容忍。导演还用各种方法转场，比如电话、盘子、笔记本等。诸如此类的细节足见其匠心独运。但它最可贵之处在于其中

蕴含的诗意。在商业片充斥荧屏的时代，在电视剧只知讲故事的时代，这一点更加难能可贵。该剧讲述的是一个冬天的故事，没有纷纷扬扬的雪花，没有随风而落的枫叶，只有光秃秃的枝丫直刺银灰色的天空，可我分明感到一种诗意不可阻挡地向我袭来。我想这是人性的诗意，只有这种诗意才能穿越浮华直指人心，只有这种诗意才能超越时空永葆温暖。

诗意首先由剧本构筑。也许故事有些极端，许子风完全可以用委婉的方法让他的女儿远离危险，生活中有蓝美琴这种遭遇的特工可能也不多见，但正是极端的故事把本剧的艺术感染力推向极致，正是极端的故事让我们感受到了一个老人"背负使命，远离亲情"的伤痛，也正是极端的故事让我们为一段含蓄而崇高的感情扼腕叹息。《誓言无声》看得人心里堵得慌，心里堵还难以割舍，这就是《誓言无声》的魅力。

诗意还来自对情感戏的尺度恰到好处的把握。《誓言无声》近乎悲剧，可导演、演员在表演上是如此节制，以至于再悲情的人物都没有痛哭一声，他们眼含泪花而强作欢颜。在我们的主人公骆战得知爱人已远走他乡，伤心不已时，他人却张灯结彩、欢天喜地地迎接新春，护士那一句"过年好"直让人肝肠寸断。骆战回忆往事时那一句轻描淡写的"当时我以为我们会一辈子在一起的……"更叫人柔肠百转。越是如此，就越让人心痛，这便是本剧的高明之处。

诗意甚至充盈于透过灰蒙蒙玻璃的光柱、宁静的箭杆胡同、巷子深处传来的叫卖声、收音机里的革命歌曲、无人接听而独自哀鸣的电话，还有甜蜜而怅惘、崇高而忧伤的音乐……

除却诗意还有暖意，这是人情的暖意。暖意是老许担心女儿时的满面愁容，是蓝美琴对骆战的欲说还休，是许子风送给朱学峰的

洋娃娃，是骆战买来的火烧。也许是因为我缺乏归属感，三位主人公在箭杆胡同一起喝酒聊天、分析案情，一起开玩笑的场景成为我心中永久的温存；也许是因为外公离去得太久，蓝美琴挽着许子风吃糖葫芦的情景成为我心中温暖的经典一幕。剧中的情感并不热烈，它是那样深沉，如山的父爱不得不用争吵来表达，内心的激情巧借装扮恋人之机来释放；剧中的情感并不张扬，它是那样含蓄，我们几乎听不到一句表白、一句誓言，情到深处只有一句"我等你回家"。

有人说《誓言无声》情节拖沓，不够惊险刺激，反派塑造得弱了一些，可设想一下，如果节奏加快一些，枪战场面多一些，那就不是《誓言无声》了，其中的韵味也会荡然无存。只不过它的情感戏写得太出色了，比如骆战帮许婉云挂灯笼，一挂就是一辈子，斗争戏相形之下就黯淡了许多。至于反派，是弱了些，可正反面人物同样精彩是不可能完成的任务。

《誓言无声》是为数不多的可以静静欣赏表演的剧。我相信看过《誓言无声》的人都会爱上高明。这个苍老版的高明实在是可爱。原作中许子风是铮铮硬汉，可爱是高明对剧本的超越，他从细节上丰富了这个人物。可爱在于他的鲜活——老爷子见人爱答不理；一点小钱也要斤斤计较，从骆战手中夺过来；老爷子说起前妻，竟一脸的不好意思；一把年纪了，向领导请战时还俏皮地眨眼睛。我喜欢他戴上老花镜分析案情时的胸有成竹，喜欢他看见敌人跳进圈套时的得意扬扬，最喜欢他走出雪地时的潇洒和慵懒。

个人认为，老许和蓝美琴的对手戏场场精彩，是全剧最好看的部分。高爷爷的表现自不待言，王海燕的表演亦值得一书。演好蓝美琴不容易，因为她外表开朗，其实内心一直有一种孤儿的忧郁与孤独；看似热情，而在很多时候羞于表达，甚至把羞涩也巧妙地掩

饰了过去。

喜欢一部电视剧，常常夹杂着许多个人情感体验，对我而言，就是其中的爱情是否符合我的口味，这个标准至今没有动摇。

没人会想到我会喜欢一部讲述六十年代的故事的电视剧，我自己也没有想到。六十年代的爱情观是志同道合，爱情是革命同志间深厚的战斗情谊。谈恋爱多采取迂回战术，没有轰轰烈烈的追求，没有羞羞答答的躲闪，没有亲密举动，没有海誓山盟。美琴和骆战之间的爱情就像掌心上长出的黑痣一样，于不经意间悄悄生发，于不经意间慢慢积淀，越积越厚，终于绵延四十年而不绝。一切都是那样自然，没有一丝矫揉造作。这份情绝不会惊心动魄，可它让你安心，让你温暖，你心中的坚冰在一缕阳光的照耀下融化了。

当蓝美琴轻蹙眉头，望着窗外，若有所思地说："当女人爱上一个人时，她是什么都看不到的。"我的心在微微颤抖。从她轻轻的叹息声中，你能看到她对心上人难以抑制的思念，她的感情的星星之火已经燎原。感谢编导给我们带来这份脱俗的洋溢着诗意的情感，我对他们用如此独特的、直指心灵的方式讲述爱情表示钦佩。

蓝骆的感情表现出的是涓涓细流，心中却早已是波涛汹涌，可蓝美琴从未让她的感情决堤，最后也没有。她冷静地将手从骆战激动的双手中抽出，没有许下一句誓言，因为她早就预料到这场感情很可能没有结果。她在为骆战讲述李景的故事时，何尝不是在讲她自己。她轻叹一口气，说道："也许她老了，厌倦了理性的判断；也许她是个女人，最终不能服从理性。我不知道……"你能看到她坚强的外表下，有一颗多么柔软的心。

欣赏一句话："不要轻易地承诺，除非你能轻易地实现承诺。"蓝美琴沉默是因为她对这份感情太在乎。我们不难从蓝美琴的平静

中看到她内心的痛苦挣扎，可我还是想看王海燕的原版，蓝美琴泪流满面的样子。从整部戏来看，蓝美琴为了许婉云的安危，李景的孤独，许子风的痛苦，不止一次眼含泪花，甚至声泪俱下。她想到骆战的时候就会有隐隐的心痛和惆怅，可怎么在关键时刻没有一滴泪呢？

　　不能不说令我难受至今的结局：镜头摇上来是红灯笼，摇下去是孤单的电话，用了叠化的效果，淡淡的，真的很好。愈是有万端的感慨，愈是找不到合适的词语，只能说难受。编剧很清楚受众心中最柔软的地方在哪儿。残酷地说，若是没有这么悲伤的结局，蓝、骆的情感就会被小矛盾填满，说不定就会落入俗套了。悲剧比团圆的结局更深刻吧。

　　说出来的盟誓难保天长地久，于是蓝美琴选择不说，可我相信她在心中已将誓言念了千遍万遍，比任何人都要坚定。无声的誓言才是一生一世一辈子。

　　"当你试图忘记她的时候，她却出现了，出现得那样平静、无声，就像当年我们许下的誓言一样……"

《誓言无声》：无声的誓言，无声的痛

失眠，看到了中央台重播的《誓言无声》。极好，情节是次要的，情感是内核，极感人。成功之处在于故事背后涌动的某种情愫。近年来少有的悲剧，无法言说的悲哀。无声的誓言，无声的痛。"能说的痛算不了痛"，而这种痛恰恰不可以表达，郁积在我心里成了一个结，它让我喘不过气，欲哭无泪。这真是一个残酷的故事。发黄的色调，让它成为一种回忆，回忆如果是痛苦的，那就是永恒的遗憾，不可弥补。更残酷的是它把伤疤揭开，让你仔细地观察血淋淋的伤口，哪怕这样的场景只有一瞬，也是无法承受的。也许如烟往事回忆起来都会让人伤感，比如箭杆胡同。第一次明白相爱的人不能在一起是怎样的伤感，第一次了解注定走向悲剧的爱情是怎样凄美。

两代特工眼含泪花又生生没让它流下，用全部的生命和深深的痛楚践行无声的誓言。

特别喜欢前面的那段独白，一个老人在回忆他的成长史，他的初恋。

导演在解读一个成长中的男人与一个成熟男人的微妙关系。

片尾曲词动人，曲平淡，黑鸭子缺乏力度，应再有个主唱。"知

道你昂着头，知道你含着泪"，两句话就把感情饱满又坚强的人物形象刻画出来了，妙极，感人之至。

《突出重围》：激进还是保守，这是个问题

仔细对比《突出重围》的小说和电视剧就会发现有很多不同。小说中柳建伟试图尖锐，电视上舒崇福收起锋芒。A 师代表传统势力，C 师代表新锐思想。整个电视剧就是 C 师一次又一次击败 A 师的过程。新势力战胜旧势力本是大势所趋、理所当然，而电视剧的编导似乎觉得一支老牌部队就这样"无可奈何花落去"太残忍，于是尽量让它倒下得悲壮一些。

A 师首败本狼狈不堪，而且他们拒不承认自己的失败和落伍。原著中 A 师用一块纸糊的碑敷衍老领导，在电视剧中则改成了在山上刻字这样恢宏的一幕。电视剧做到了表面上的震撼人心，却少了几分原著的深刻犀利。编导对冥顽不化的 A 师终究余情未了，最终还是安排红方取得了胜利。开始观众还以为本剧打破了只能让红方取胜的常规，谁承想还是落入了蓝方失败的窠臼。主创人员对传统做了小小的反抗，到最后仍不得不选择屈服。

很多电视剧似乎习惯了弘扬，不习惯揭露。只有捂盖子的本事，没有直面真相的勇气。而《突出重围》不仅表现了和平年代的军队在金钱诱惑下的突围，在技术革命挑战下的突围，也从侧面表现了文艺作品在种种羁绊下的突围，它迈出了可喜的一步，但前边的路

还有很长。

尽管存在一些问题，《突出重围》仍不失为一部优秀的电视剧。非常突出的一点是，它塑造了一批性格鲜明的人物。方英达、范英明、朱海鹏、常少乐、唐龙，都让人过目难忘。

范英明，鲜明的"不鲜明"性格，有才华却优柔寡断、暮气沉沉，对 A 师司令的压制不敢反抗。

朱海鹏，新时代军人的理想化代表，温文尔雅，军事才能与科技思想兼备。

有趣的是，原著中方怡被交到了朱海鹏手上，而电视中她与范英明重修旧好。感情戏也受到作品激进或保守导向的影响。

《突出重围》是那种从随便一场戏开始就可以看下去的电视剧，这得益于表演的整体高水准，既有杜雨露这种显功底的类似话剧的表演，又有郑晓宁潇洒儒雅的表演，还有王志飞、王海燕轻松随性、很有新意的演出。

张志忠与郑晓宁的几场对手戏透着男人间的较劲、竞争，也颇具可看性。

情感方面，方英达对亡妻的忠贞、朱海鹏对江月蓉的执着、范英明与方怡的破镜重圆，都很吸引人。然而，该剧的重点显然不在于此，这是一部比较纯粹的军人戏，讲军人如何演习作战，不讲军人的儿女情长。剧中对演习场面、高科技武器做了初级的展示。这种"初级展示"在国产电视剧中也是鲜见的，因而是值得喝彩的。

不过，在英雄主义和浪漫主义上，《突出重围》都比之前的《和平年代》稍逊一筹。

《突出重围》：迟暮英雄方英达

　　方英达给我的第一印象是一位威严的老者，虽已满头银发，却依然保持着军人的英武。他迈着稳健的步子，轻轻摆动手臂，眉宇间的凛然之气使平日里在下属面前威风八面的军官噤若寒蝉。他微微有些驼背，有一种别样的沧桑。这种沧桑由岁月磨砺而出，这种沧桑造就了一位老者的魅力。

　　身着军装的他令人敬畏，脱下军装的他令人爱戴。他戎马一生，却向往和平，善待生命，家里养着一大群白鸽；他对待部下十分严厉，对待家人却百般慈爱，也不乏幽默和情趣。他一边喂鸽子，一边对女儿说："方英达将军在与方怡总经理争夺朱海鹏的战役中取得了决定性的胜利。"我想我就是从这句话开始喜欢方英达的，听他将女儿唤作"三儿"，感觉他像家中的长辈那样和蔼可亲。

　　我也为他的痴情所感染，他常常捧着妻子的照片喃喃自语："娶你是我的一大成就啊，这是粟裕将军说的。"铮铮硬汉的似水柔情更让人感动。

　　他是伟岸的英雄，多情的英雄，也是迟暮的英雄，悲壮的英雄。当他坐在指挥部外看着自己曾经纵横驰骋的沙场，心中是否有一丝凄怆？当他忍耐着病痛的折磨，独自走向寂静的山冈，心中是否也

感到怅惘？

　　黄昏时分，晚风已凉。望着他在夕阳下苍老的背影，我觉得忧伤，想起孟德公跨越千年的感怀："老骥伏枥，志在千里；烈士暮年，壮心不已。"

　　他走了，全体将士用庄严的军礼为他饯行，漫天的白鸽守卫着他的英魂。

　　他走了，我反而平静。若像他一样，从从容容地来，堂堂正正地活，轰轰烈烈地走，这一生可也不枉了。

《五月槐花香》：花开花落谁家去

看《五月槐花香》，编剧是邹静之，偶然间得知他是位诗人，并不仅仅是剧作家。也许他一直想表明诗人的身份，所以在这部戏里，他开始注入诗意和悲情。表情达意总需凭借，于是槐花意象自然而然地出现在戏里。

读过他为《贫嘴张大民的幸福生活》的插曲写的歌词，"婆婆丁在墙外面静静地黄"，"像家里的日子一年又一年"。由此猜想他是爱写花的。浪漫从花开时的绚烂和花败时的落寞中油然而生。而花开花败不由人，对花儿的吟咏又多了一份宿命的悲情。

而这次为什么是槐花？槐花不是名贵之花，平常人家的院里多有种植。槐花的平民性还在于它可以食用，与其他品种的花只可远观不可亵玩大相径庭。故而槐花是平民自娱自乐的道具，是平民苦中作乐的生活的一部分，而"欲悲不能"是一种不可言说的莫大悲凉。正如朱伟所说，槐花"寒气极重"，"夏夜因这槐香浸洇而变得悲伤"。

纵观全剧，槐花是意象，古玩是由头，民国是背景；情是核心，苦是滋味。

整个故事由古玩而起，并围绕古玩展开（用古玩讲故事，顺便普及古董知识，使文化意味充盈于全剧）。若没有古玩，佟奉全不

会结识范五爷，范五爷也不可能答应把莫荷许配给佟奉全；若没有古玩，佟奉全也不会认识茹二奶奶，陷入"债债相报，债债相欠"的旋涡。古玩牵出一个个人物，人物出故事，故事再出人物，多条线索并行交汇，编织成一环扣一环的情节之网。剧中几乎没有多余的情节和人物，笔笔生波澜，每个人物都有其存在的深意，每一个情节都是后面故事的铺垫。

编剧过于强大是好事，也是坏事。好在作品可看性极强，雅俗共赏；坏在娴熟的编剧技巧变质为卖弄，"故事自以为是，细节往往就被忽略"。剧中有颇多牵强附会、不合逻辑之处。情节也冲淡了历史背景，战争在编剧需要的时候打响。

精彩的剧本造成强编剧而弱导演之势，尽管张国立、苗圃的表演可圈可点，拍摄技法和构图用光颇具匠心。比如槐花意象的展示全有赖于导演，而导演在此面表现得较为无力，只于结尾处照应题目；再如剧本矛盾冲突太过密集，台词量太大，导演应做缓冲措施，使全剧有留白，有观众回味和想象的余地。显然导演没有做到。由此再说到编剧，他用海量的台词，用蓝一贵、索巴这样的小丑让本剧雅俗交汇、通俗易懂，使本剧更像一部戏剧，而不像一首诗。而我更希望这部戏能再淡雅一些，再完善一些。

故事发生在民国时期。新旧交替的年代，社会纷繁复杂，各色人等轮番登场。有索巴这样的恶人，也有佟奉全这样的善人；有茹二奶奶这样在历史的阴影下追求新生活而不得的人，也有范五爷这样固守腐朽王朝、无谓尊严的人。

主角是佟奉全，让人哀其不幸怒其不争的佟奉全。佟奉全的悲剧既是时代悲剧，也是性格悲剧。他的悲剧就在于他在那样的社会中偏要做一个善人，身为草民，偏要讲原则。奉全奉全，凡事都想

求个周全，总觉得对不起别人，其实最对不起的是他自己。这便是善人的悲哀：往往归咎于自身，自怜自叹，却不能把眼光放开，看到这红尘中人人都在命运的捉弄下身不由己。他岂不知乱世之中求生都难，想在情义上求得圆满怎会容易？莫荷说他拘泥于小情小理，分不清大是大非。所以他折腾了一辈子，情债依旧没有还清，还总丢了魂似的找人。

命运铸就性格，性格决定命运。佟奉全春风得意时也曾神采飞扬，后来坎坷的经历使其越发窝囊。而最能体现命运与性格交互影响的是茹二奶奶。

多年的压抑注定了她挣脱束缚后的放纵，王府里形成的不健全的人格注定了她面对冷落时的消极。她的沉沦虽说是咎由自取，但本质上还是在王府里种下的祸根。

就像佟奉全年老之际的顿悟，人生正如面前的一盘菜，酸甜苦辣，百味杂陈，而布菜的那双筷子又不知掌握在何人手中。想到了这一层，我想他对于年轻时不想造假又不停造假的经历便释然了。

如果人在命运面前无能为力的话，那么人至少可以控制自己的感情。感情由心底生发，爱或恨，上天也无从干涉。本剧表面上是写古玩，实质上是写人情，各种各样的人情——亲情、爱情、邻里情。也正是情感把各色人物串联起来，绘出一幅民国风情画。佟奉全欠了那么多债，说到底都是情债。奉全和莫荷的感情最为缠绵，也最令人感叹。奉全和秋兰的感情全因机缘巧合，最终日久生情，倒也成了生命中的一份温暖。

命运是苦的，感情开始也许有一点点甜，其后往往是尝不尽的悲苦。这是一部从头苦到尾的戏，短暂的甜蜜不过是插曲。而本剧最值得称道的是，用考究的光影含蓄地表达了人间的大悲大喜。

　　槐花开了，小院空了。槐树下相聚的奉全和莫荷只能相看泪眼。人生是荒谬而可悲的，等不到花开，止不住花败，被风吹散的花瓣又不知落到哪里去。一年又一年的花开花落中，日子无情流逝，所幸还可以从感情中取暖。无论是天作之合还是阴差阳错，"有情就好"。命运无人知晓，而情感永不泯灭，就像邹静之在片尾曲中写的："花开花落谁家去，一片一片情意长。"

《幸福像花儿一样》：幸福怀旧

在平安祥和的日子里，人们越来越喜欢翻动尘封的记忆，于纯真年代的清苦生活中搜寻出一丝幸福余味细细把玩。应运而生的是一系列怀旧题材的影视作品，它们大多像一帧发黄的老照片，带着时光刻下的沧桑印记。而同样是怀旧主题的《幸福像花儿一样》却像一支轻盈活泼的歌曲，用年轻的心态再现老旧的年代，用艳丽的色彩描画远去的幸福。

它用一道回望的目光将观众带回过去，让经历过那个年代的人怀念自己一去不回的青春，也让没有经历过那个年代的人了解似水流年中的阴晴冷暖。练功房里"毛主席是我们心中的红太阳"的标语，的确良衬衫，压水壶，大哥大，以及《血染的风采》《月亮代表我的心》等当年传唱的歌曲，作为怀旧的标识，勾勒出人们在那个年代的单纯和改革开放之初的茫然。

它把如烟往事讲述得鲜活生动，犹在眼前。部队大院里，绿军装碧波如海，红领章星星点点，颜色饱满欲滴；排练场洒下的阳光，柳絮纷飞的黄昏，在大海边谈心，用狗尾草求爱，无不透着那个年代独有的浪漫。本剧放下了历史的包袱，不皱着眉头抚摸伤痕，只兴致勃勃地展示过去人们的生活情趣。怀旧是分时代的，情感却跨

越时空阻隔，代代相通。不论是否有过相同的经历，不论是年长者还是年轻人，看到片中细腻的生活细节、真实的生活场景、贴切的人物关系，怎能不会心微笑。父子抢报纸，小两口吵架，婆媳闹别扭，一个个活生生的事件虽不惊心动魄，却于无声处不知不觉打动观众的心。它给人的感动是慢慢浸润至心灵的，如同绿地上开出的小花，尽管不起眼，可它散发出的馨香依然醉人。而且时间越久，它的色彩越明丽，香气越迷人。

该片是以丰满的人物、曲折的故事动人的情节剧。故事以杜娟为主人公，围绕情感展开，情节重在一个"巧"字。编剧设计了那么多巧合让杜娟和林彬相识、相爱，又设置了那么多障碍让他们一次一次错过，直至分手。看话剧错过，听音乐会错过，打了恋爱报告让风吹走，连最后送别也错过，杜娟眼睁睁看着林彬离自己越来越远。从此天各一方倒也罢了，当杜娟已对白杨动心时，林彬又调回军区。天天相见，却只能两两相忘，怎不让人感叹造化弄人。也许是一种暗示，他们的定情物是两本安徒生童话集，而他们的感情也像终会醒来的美梦，只是一种期盼，注定没有结果。

他们的分手又铸成了两桩错误的婚姻。尽管白杨和杜娟的婚姻最终是幸福的，但他们都付出了太多的代价，经历了太多的磨合和伤害。白杨和郑媛媛都是极其自尊之人，可他们在婚姻中却是卑微的一方，因为他们都深爱自己的妻子或丈夫。由此，他们也整日活在嫉妒或臆想的嫉妒中。爱太深，会生恨，于是白杨假装自己有外遇来报复杜娟，郑媛媛拼命奋斗，只求用自身的价值换来林彬的注意。这样的婚姻缺乏理解和包容，只会等来不幸的结局。

那么杜娟和林彬的爱能否重来？如果杜娟能够放弃舞蹈事业，如果林彬能够自私霸道一些，如果……他们就能在一起了。可如果

仅仅是如果，杜娟视舞蹈如生命，她宁肯放弃家庭的幸福，也不会放弃舞蹈的梦想；而林彬倔强优柔的性格早就为他写下了一生的悲剧，他总不想亏欠任何人，最后却总是亏欠别人。良善之人愿意牺牲自己的幸福换来恋人的幸福，而无原则的牺牲往往意味着所有人都不幸福。林彬常囿于儿女情长，却于大是大非上乱了方寸。林彬的冤屈在于他总是为别人着想，却违背了自己的心。他忘了杜娟是长在他心里的，挥不掉、抹不去。忘不掉初恋，他和别人结婚也无济于事。

时光无法倒流，人们终将接受命运的安排，而且人们在上天安排的幸福面前总会犹疑退缩。精明的李梅算准了嫁给高干子弟的飞来横福，却算不出天灾人祸，她在结婚时犹豫再三，而一旁的赵卫国却在黯然神伤；杜娟再拧也拧不过命运的安排，她在结婚时临阵脱逃，而不得已来赴宴的林彬伤心欲绝。

精巧的故事脉络上活跃着一个个精心设计的性格丰满的人物形象。

杜娟的单纯执拗和李梅的圆滑老到相映成趣。一个在生活中跌跌撞撞，坚守自己的梦想；一个在世俗社会中如鱼得水，追寻想要的幸福。对李梅而言，开始时幸福意味着嫁入干部家庭，后来幸福意味着丰富的物质生活。当找到新的幸福，她便弃当初的幸福如敝屣。在她的生活里，幸福就是功利，就是自我满足。她的自私使王大海成为她生活中的垫脚石和绊脚石，最终她会硬下心来把丈夫和孩子抛下。"女人最值得珍惜的是家庭和丈夫"不过是她告诫杜娟的说辞，"感情这东西太虚了"才是她的内心独白。杜娟在守成中寻找幸福，李梅在改变中寻找幸福。杜娟理想化，可容易满足，没有欲望，平静、踏实的日子就是幸福；李梅很现实，而欲壑难填，

到头来一无所有，痛苦不堪。两人在不同的道路上兜兜转转，最后又在同一屋檐下相互安慰。生活总是让人哭笑不得，所幸还有这份友谊历久弥坚。

白杨的狂放张扬和林彬的内敛含蓄也相映成趣。一个纨绔子弟，一个战斗英雄；一个对女孩大胆直接，一个对感情小心翼翼。性格迥异的两个人却爱上了同一个人。情敌相见，自然处处都要较量，下围棋要较量，打篮球也要较量。两个男演员的表演也在较量中形成一种张力，引人入胜。在林彬最难的时候，白杨却拉了他一把。他拯救了别人，也折磨着自己。他一时的高尚折磨了他一生的狭隘。

同样较量了一辈子的是叶子莹和白母。她们对于幸福的标准各执一词，一个愿为事业奉献终生，一个在庸常生活中自得其乐。她们的较量表现在对杜娟的掌控中。叶子莹将杜娟视为自己精神的传承和寄托，希望杜娟能完成她未竟的事业，实现她未能实现的梦想。她对杜娟寄予厚望、小心栽培，对她要求严格，甚至苛刻。而这严苛中是她对杜娟如呵护女儿般的疼爱。所以杜娟结婚时，她的眼神里有期待，也有担忧；所以百万大裁军时，为了保护杜娟的艺术生命，她宁肯自己转业。

幸福是什么？杜娟做出了自己的回答。幸福就是坚持自己的梦想，在练功房里舞蹈，心无旁骛；幸福就是台下的苦难、汗水与台上的鲜花、掌声；幸福就是享受生活的安排，尽管有失恋、流产等诸多不幸，但对感情付出后就有收获。杜娟付出了对家庭的忠诚、对林彬的关心、对白杨的不离不弃，收获了美满的生活。她和林彬的感情在分分合合中升华为友情，而和白杨的感情在吵吵闹闹中凝结成亲情。

杜娟是善良的，善良的人往往是柔弱的。而这样一个善良、柔

弱的人，在经历了那么多苦难后却收获了那么多幸福。正如剧中所说，生活本来就是残忍的，也是美的；如果没有残忍和磨难，就没有美。从杜娟身上，我们能看到追梦人的柔弱和刚强。

李梅对杜娟说："你是个凡人，你没有翅膀。"她错了，梦想就是杜娟的翅膀。她在心中种下希望的种子，用汗水时时浇灌，风雨过后，你看那幸福像花儿一样，悄悄绽放。

《血色浪漫》：草芥人生

总以为这样的电视剧还是父辈来看更合适，只有从那个年代走过来的人才能切身体会到剧中人的喜与悲、甜与苦。我问父母过去的生活有电视上这么美好这么有意思吗，他们说那是一段美好的回忆。回忆总是美好的，总是有化苦为甘的神奇力量。这也许就是怀旧题材电视剧的缘起和价值所在。

爱情的甜蜜、信天游的豪情过滤了生活的苦涩，留下浪漫，而岁月抹不去往事的残酷，于是这段故事既残酷又浪漫——血色浪漫。

这是一代人的回忆，从懵懂少年到兵营峥嵘岁月，再到商海弄潮，钟跃民一个人的故事折射出时代变迁。钟跃民既是一代人的代表，又有其与众不同的特性。他潇洒、随性，不愿受物累，甚至他人之累，不受俗世所看重的名利的羁绊，用他朋友的话说，他不在乎结果，只看重过程。这样个性鲜明的人物让人过目难忘。

细想起来，他难道真的什么都不在乎吗？他在乎初恋，可命运让他们分道扬镳；他在乎秦岭，可两人注定不能在一条路上携手走下去；他在乎伴侣，可他更向往自由；他在乎自己，可特殊的年代使他浪迹天涯，无法获得安定的生活和稳定的事业。他知道自己无法在乎，才选择了不在乎。他的感性总是在理性面前牺牲，他的感

情总是在性格面前牺牲，而他的命运在历史面前牺牲。在时代汹涌前进的浪潮中，他不过是一粒微尘，无法左右自己，索性享受当下，潇洒走一回。不在乎别人便是不在乎自己，他的潇洒背后是视生命如草芥的大悲凉。

一个人的性格决定命运，众人的命运构成历史。该剧往前走一步，或可有书写历史的宏大气象，只可惜它止步于粗略刻画钟跃民的性格，叙述其命运已略显草率，更别提铺陈历史了。

若不苛求于该剧，只谈世俗关注、塑造人物的层面，它也有许多不尽如人意的地方。全剧只给钟跃民的性格勾勒出一个模糊的轮廓，没有更清晰地阐明他的人生观，更没有对他的人生观做出理性的思考和判断。在叙事上，越到后来，线索越散乱，吴满囤的牺牲和宁伟的死对塑造钟跃民的形象都没有太大的帮助，还使钟跃民这条主线黯淡地成为辅线。

拍摄上，前半部分富于质感且炫目，后半部分则有些平淡和粗糙。本来应该很精致的作品到最后却沦为只求好看，甚至能看。对该剧的苛刻只因为它的导演。滕导曾说，过去的人们认为只有感人的作品才是好作品，现在，能吓死人或笑死人的作品都是好作品。或许是创作理念的转变导致滕导风格的转变，在他最近的一部分作品中的确找不到感人的力量了，而不用心的作品连娱乐观众也做不到。

另外，刘烨表演风格的转变固然使人眼前一亮，若演技再扎实一点就更好了。对于作曲常馨内，则是每听一次她的作品，对她的印象便好一分。

尽管对于《血色浪漫》有诸多不满意，但它前半部分的怀旧色彩和它充满诗意的剧名已让我难以忘怀。高高的白桦林中，流淌着

钟跃民们的似水年华；热闹又清冷的溜冰场上，洋溢着他们无处安放的青春；黄土高坡上的信天游里，飘荡着他们用年轻的生命写下的血色浪漫。

《至高荣誉》的回忆

若不是无意中瞥见李羚那不变的笑容，我不会注意到音像店货架上已改头换面叫作《黑白较量》的电视剧。租碟的时候有些张不开嘴，我实在不喜欢这个有点黑帮味的片名，我还是愿叫它《至高荣誉》，因为它在我的记忆中留存的不是激烈的打斗、离奇的案情，而是鲜活的人物、动人的情感。

这是一部让许多老演员有了新感觉的戏。

高明塑造了数不清的高官形象。忘不了《擎天柱》里那个威严的，甚至带着仙气的县委书记，也受不了他用千篇一律的面孔发火。可在这部片子中他难得地展露了亲切可爱、平易近人的一面，以至于我一直不知道他是队长还是教导员，只知道他是队里的"老爷子"。这位"老爷子"有点耍赖皮，有点装糊涂，有点心不在焉。许多年过去，我都记不得这些细节了，可当我在书店偶然碰到弯着腰、背着手的高明时，一声"老爷子"还是轻轻叫了出来，我才发现这个称呼早已在我心中悄悄扎下了根。

尤勇塑造了数不清的硬汉形象，粗犷、豪放是其不变的特点。在本剧中，表面的豪放未曾改变，细细看下去，才发现他是个"大男人，小心眼"的家伙。直到最后一刻的觉醒，他的生命才有了一

点悲壮的味道。如此精彩的人物应该在尤勇的演艺生涯中留一笔吧。尤勇在一次采访中表示，他喜欢《至高荣誉》，可惜该剧剪辑得有些拖沓。

孟乔和叶苇的关系是旁人难以弄清的。只记得叶苇说过的一句话："一个人只要当过你的丈夫，他就在你生命中留下了烙印，再也抹不掉了。"李羚说这样激情的台词时也是柔柔的。她在我心目中，无论岁月如何流转，总是一副文弱、娇小、可爱的样子，有时可爱中还透出一股倔强。当别人试图怜惜她时，她会转身离去，那个大步流星的背影就是她最激烈的表现了。

于荣光好不容易演了一些文戏，还是闹腾。有点神的心理学家和法医，总在泡茶的小警察都令人难忘，唯独对温海涛一点印象也没有了。说实在的，前不久我才知道有这样一个演员，给人淡淡的感觉，可能他的恬淡使他很难被很多观众记住，可能也正是这种恬淡使他吸引了一批忠实的影迷。他有一种温婉的诗人气质，这种气质也贯穿在人物当中。施纯即使穿上了警服，还是随身带着一把小提琴，他可以为妻子三番五次地调动工作，这种男人真的不多见了。

表演到了一定境界的演员，能让角色和自己不着痕迹地融合在一起，浑然天成。最恰当的形容莫过于他这般打扮在胡同里走一遭，没有人不把他当片警的。

现在看来，该剧画质很差，配音很假。如今无论是配音演员还是演员本人的后期配音，我都觉得难以忍受，因为配音时表演的欲望全集中在声音上，效果就有些做作。音响太好，也显得很不生活化。所幸李羚和温海涛一出现，画面就静了下来，整个场景都随之温柔许多。温先生温文尔雅的声音跟人物很贴切。

看老片子常常只是为一种回忆。高明，直到《誓言无声》才又

当上了可爱的老爷子；李羚，演戏不多却部部经典，很低调，却从未淡出观众的记忆；丁嘉莉一直延续着悍妇的形象；那时的杨童舒还叫杨柳；那时的胡军还在演一个又一个硬汉，不会想到几年后凭一部同性题材电影当上影帝；而美丽的李媛媛，斯人已逝，只能活在观众的记忆里了……

该剧的与众不同在于它深刻地体察了人的灵魂——崇高者的灵魂，卑微者的灵魂，这在以前的同类题材电视剧中也许不多见吧。此类作品中，音乐显得至关重要。行云流水的钢琴是那样优美又饱含激情，甚至有点喧宾夺主。有时我也会觉得拿它配办公室琐碎的生活戏，真有些大材小用了。钢琴声在以后的影视作品中屡次出现，后来才知道他叫叶小纲，我称他为"乐坛帅哥"。

当片尾曲响起的时候，我没有时隔多年的陌生感，一下就跟着哼唱起来，原来它一直回荡在我的脑海里，不曾离去。录下歌词，献给剧中平凡的英雄：

握紧我的手，
让我给你最真的感动。
不要等候，
我知道痛苦不是初衷。
别再沉默，
告诉我你期待的要求，
鸟儿飞在天空总需要自由。
可曾想过，
英雄其实也会有寂寞，
也有忧愁，

走过的路一样坎坷。
面对风雨，
总忍住自己的伤痛，
为了给你一片晴朗的天空。
英雄用热血来填满坚实的胸口，
心中划出一道绚丽的彩虹。
我把你的快乐放在未来我的梦中，
让那阳光照耀你灿烂的笑容 。

另类经典《天下粮仓》

《天下粮仓》是不可多得的电视精品。2001 年电视界即使只有一部《天下粮仓》，也可算是丰年。它的成功在于拍摄的精致：在众多垃圾影像中能找出这样精雕细琢的画面是电视观众的幸运。该剧对于艺术的执着与严肃也给电视人以警醒：电视剧的粗糙也许不是电视剧本身的问题。

同样是反贪剧，《天下粮仓》不停留在经济犯罪的表象上，对两个问题进行了深度的挖掘。第一个问题，什么是腐败？腐败绝不仅仅是贪污受贿、生活堕落这么简单。田文镜从不受贿，但为斗倒刘统勋而不择手段，为壮大自己的势力而拉帮结派；米汝成一生清贫，可他为了让自己的儿子仕途坦荡，不惜收受巨额财产，亲手毁掉一世清名。这当然不能叫经济腐败，但我们可否叫它政治腐败？这种腐败对政权的危害同样严重，同样需要惩治。它与经济腐败外观不同，但归根结底都是出于一己之私心。这就引出第二个问题，为什么会腐败？人皆自私，这是天性，在一定范围内自私能维持社会的正常运转，而且没什么坏处。而掌权者的自私就必须受到严格的限制。卢焯无疑是个为民鞠躬尽瘁的好官，可他更是一个深爱女儿的父亲，他下马又能怪谁呢？

本剧对人物的塑造绝不停留在一个侧面。难忘米河对李忠的评价：人品有望，官德无存。李忠被斩时，漫天飞舞的纸钱留给所有人无穷的疑问，人品、官德孰轻孰重？情理、法理何去何从？人往往会陷入矛盾，而编剧让李忠陷于一方百姓的安危与江山社稷的大义的矛盾取舍中，其悲剧命运在所难免。同样，米汝成、田文镜、卢焯与以往塑造的贪官或清官皆有所不同，如前所述。

同样是历史剧，《天下粮仓》与枯燥无味无关，其丝丝入扣的情节设置让人欲罢不能，其跌宕起伏的人物命运让人感慨万千。不过，这也使该剧"宫廷之外的戏有些虚"，有了些戏说的味道。这也许就是它没能摘得"飞天奖"的原因，可《神医喜来乐》的戏说又该作何解释？

剧本的文学性较强，很久没有听到这么有文采的对白了。

可以看出导演对该剧倾注了极大的心血和感情，使该剧贯穿着饱满的激情和强烈的戏剧张力，几乎集集催人泪下。每集都有兴奋点和感人之处，每个镜头都不敷衍。有这样一个镜头，高斌决定杀李忠时，全城百姓纷纷跪下，镜头缓缓摇下，画面上出现了高斌的官帽上的红顶子，血红血红，与百姓的褴褛衣衫形成鲜明对照。如此富于艺术感染力的镜头怎能不令人刻骨铭心。

导演的功力还可见于对演员表演的驾驭上。他可以让演员发挥出最大的潜力，哪怕是从未显露出的潜力。他能让田成仁从憨厚的农民变成刁老头，让聂远从戏谑的闹剧中走出，成为心忧天下、年轻有为的一代明君。最值得称道的是他让王海燕从胡椒面变成了小神女，展示了扎实的演技。看过《天下粮仓》才知道，海燕对吴子牛强烈的感激之情是发自肺腑的。当王海燕遇上吴子牛，是王海燕的幸运，也是观众的幸运。

当然，对人物的准确把握主要应归功于演员。王庆祥从台词到形体，功底都十分深厚，这点值得海燕学习。他现在所要做的是把自己变得可爱。米河的可爱之处在于他的率真，王亚楠很好地展示了这种率真，但他忘了表演不但要真，还要美；不但要放，还要收。于是《天下粮仓》一不小心成了他的"癫疯"之作。编剧让他处于三个女人的情感旋涡之中，虽说这是电视剧"戏不够，爱情凑"的惯用伎俩，但这样一部与众不同的作品有这样的老套之处，实属败笔。许三金、小梳子或沿袭以往的表演技法，或本色演出，起到了穿针引线、减缓压力的作用，可如果调味品放得太多，也会使整个作品变味。

柳含月是全剧中被写得最有光彩的人物。老爷去世前，她是足智多谋的小丫头；老爷去世后，她由花旦变为青衣。最喜欢她身披月色衣衫，如云中月若隐若现，"声如细丝却语惊四座"的样子。这个转折从演员的造型、表演上都可看出，可见是有意为之。因此我收回原先的话，海燕开始的"放"是为了以后的"收"，先前的轻松不过是以后的凝重的铺垫，先前的欢乐不过是以后的悲剧的前奏。如此处理使人物命运，更牵动人心，人物形象更加丰满。

海燕几场没有台词的戏常为人所称道，因为演好不容易。而我最欣赏的还是她向米河吐露心绪的一场戏，演得张弛有度，怎一个"帅"字了得？我认为"硬"其实是"稳"，对于不同的人物，应有不同的处理。柳含月就应该语速放慢，步子放稳。古装戏的表演，"舞台"一些很正常，这也正体现了海燕的表演才华，无论担任主角还是配角都能驾轻就熟，无论扮演喜剧人物还是悲情人物都可收放自如。

由《天下粮仓》看艺术真实与生活真实

　　《天下粮仓》热播的时候，主创人员被邀请到《影视俱乐部》录了一期节目。海燕好像没去。吴子牛畅谈创作感言。有观众提意见说，卢焯和蝉儿坐在城外三天，就不去厕所吗？吴导说，他上学的时候，好像是滕文骥导演给他举过一个例子，《冰山上的来客》中有一位战士被冻死在山上，死的时候依然手握钢枪，威武庄严。实际上人被冻死的时候，全身肌肉是抽搐的，不可能像电影中那样，而电影背离生活做此处理正是它的成功之处。

　　当时感慨天底下居然有如此无聊的观众，要连上厕所都拍了，还要电影做甚，还要蒙太奇做甚。《三国演义》中对貂蝉结局的浪漫主义处理，是对原著的最精彩的改编之一。若有人在"貂蝉已随着清风去"时，问一句"她是去给谁做二奶了？"岂不大煞风景。

　　许多电视剧被老百姓骂为不真实。骂得好，骂得对。在宾馆里憋出来的瞎编乱造的剧本应该直接扔进垃圾箱。是否符合常情常理是检验文艺作品的标准，但不是唯一标准。一次，全家都在说某电视剧在一些细节上如何脱离生活，我问："你们觉得一群美女跑来跑去好看吗？""好看。""这不就结了？"观众得理解编导的意图。

　　可再善解人意的观众也有容忍的限度。玩虚的也分现实主义、

魔幻主义。魔幻主义的典型代表是《西游记》，大家看孙悟空腾云驾雾、翻来翻去，不挺起劲儿、挺高兴的吗？搁在《红楼梦》里就不行，哪个导演敢这么拍？因为《红楼梦》是现实主义的巅峰。不过《红楼梦》在开头、结尾处还冷不丁跑出道士和尚故弄玄虚呢。

　　编剧对自己作品的走向要有谱。好好的人神出鬼没、不说人话，我看没什么意义。有评论家喟叹自《西游记》以来，魔幻主义再无力作；自《红楼梦》以来，众多仁人志士在现实主义的道路上跌跌撞撞，却一直没有超越。《天下粮仓》走的是哪条路，抑或哪条都不是，而是另辟蹊径，开创"第三条道路"？我不清楚。其实殊途同归，只要用艺术的形式表达深刻的思想就是好作品。高锋尽力了，走得成功与否留待后人评说。

　　回到最基本的，把故事编圆。我不讨厌扯谎，我讨厌蹩脚的扯谎。中学时有个老师，我们背地里叫他"夫子"，他常常会在改作文时皱起眉头，冷冷的目光从眼镜框上方投过来，"你这个嘛，不逻辑。"大家于是哄笑。我不愿也像"夫子"那样，看到一部文艺作品漏洞无数，伤痕累累，摇头轻叹："你这个嘛，不逻辑。"

　　以一个跑题的故事作结。老妈小的时候，有个爱开玩笑的大叔叫"玩笑"。那时大家的夜生活何其贫乏。夏日乘凉，闲来无事，有人就会说："玩笑，给咱说个瞎话吧。"夜凉如水，繁星满天。老妈就在玩笑大叔的瞎话中茁壮地成长起来。后来有了如今还在茁壮成长的我。现在，大家的夜生活也丰富不到哪去。整晚对着一个叫"玩笑"的盒子发呆。我开始怀念玩笑大叔，讲瞎话的人最可爱。

　　高锋哥哥，给咱说个瞎话吧。

漫谈央视版《笑傲江湖》

关于人物

我是从《坐斗》一章开始喜欢令狐冲的。用骂尼姑、骗淫贼的方法救仪琳，我还是第一次见。令狐冲表面上放荡不羁，骨子里却侠义仁心，正是这种矛盾使他有了巨大的魅力。正是因为魅力无穷，这个人物才难以凸显于荧屏之上。

发爷二十年前还是发哥，尚未年老色衰时扮演了令狐冲，帅倒是帅，可他太现代了，古装扮相很别扭；李连杰个子太矮，不够潇洒；而李亚鹏虽然不很帅，但气质飘逸，古装扮相也不错，拍片时他瘦削的脸庞与令狐冲的病体神似。至于表演，还是习惯于冷峻的李亚鹏，演浪子表演痕迹很重。看得出来他很卖力，但不太生动，总体看来尚可。而且片中的令狐冲比书中的更有深度，时常追问自己所做之事的是非对错，而非一味地放荡，缺点是有时太过正经。

令狐冲到底是什么？浪子？侠客？情种？音乐家（第一次听一位专家如是说，几欲绝倒）？任选其一，想必都会遭到攻击。有网友说令狐冲被搞得像孙悟空，要命的是，真让他说着了。他们的共同点是磨难不少，可每经历一次磨难，功力就要增长一分，比如火

眼金睛，比如吸星大法。"令狐冲是无法表演的。"李亚鹏此语一出，网上即骂声一片，但我认为这是句地地道道的实话。

令狐冲的可爱之处还在于他的痴情，如果说"一生一个爱"的话，那便是岳灵珊了。可这个角色被处理得十分不可爱，演员看起来也怪怪的，输于其他版本。

英雄再痴情也难过美人关，何况美人穷追猛打，何况美人还是出身不凡。任盈盈出现了。出场时飞沙走石可以理解，魔教中人自然要有些邪气；后来的杀人如麻也可以理解，大小姐自然要有些任性。戴着面纱的她有一种莫可名状的朦胧美，许晴虽说那时已不是很年轻，但仍不失美女风范，只是体态略胖。

令狐冲最对不起的当属痴情的仪琳。看着仪琳纯情的样儿，把她塑造成怀春少女真不为过。可纯情不等于弱智、窝囊，回雁楼上的她若能像在悬空寺上劝令狐大哥去打东方不败那般有智慧、豁达、勇敢就好了。最精彩的改编段落：仪琳烧掉了令狐冲的发丝，古刹孤灯中她遗忘了美好的感情，真正地内心清净，遁入空门。最糟糕的改编情节：让有点懦弱的仪琳当掌门，恒山派今后还不知会出多少乱子。

浪子对一个人可谓言听计从，此人便是君子剑岳不群、伪君子岳不群。一个把大家都骗了的人，要想将之演（写）得既像正人君子，又不断透露出他阴险毒辣的一面，很难。书中我只嫌他暴露得太早，可片中暴露得更早。其中固然有观众已知故事情节，不宜蒙混过关的因素，但处理的失误难辞其咎。用左冷禅与陆柏的对话揭示岳不群的阴谋，不但乏味，而且悬念全无。岳不群应先是君子，阴谋败露后才是伪君子，而巍子上来就一副伪君子、假道学的面孔，后来简直像小人得志，当上掌门后竟哈哈大笑、声震山谷。即使面

具被戳穿，他也要继续装下去，这才叫虚伪。例如在阴谋得逞之时，夕阳西下，他独自站在嵩山绝顶，天地间他何其渺小，那一刻他似乎感觉到了苍凉、孤独、高处不胜寒，还有若有若无的怅然。这样的神来之笔多多益善。

关于爱情

我坦白，我曾动机不纯地将武侠当言情看，但我保证像我这样的人不在少数，成人童话中少不了梦幻爱情。

最近人们常说"靖蓉恋"，没人说"冲盈配"，因为他们配不配还是个问题。冲哥的浪子性格与盈盈的小姐脾气，真不知会有什么好结果。"盈盈"这名字起得真绝，令狐冲和她在一起可能得到"圆满"，也可能成为令狐冲的"负累"，使之失去自由，看来自由经常成为爱情或其他物事的牺牲品。

从书中看，令狐冲对小师妹始终不能忘情，对任盈盈还是恩情的成分更多，直至最终曲谐，他们之间还是隔了一个岳灵珊。只不过她恰当地出现，填补了他灵魂的空虚，抚慰了他心灵的伤痛。令狐冲感到小子无以为报，只好以身相许。

为了弥补这些缺憾，编剧让令狐冲先认识圣姑，而且冤家路窄；后认识婆婆，而且不见倾心。最终婆婆与圣姑合二为一，恋爱真正开始。这简直就是时下最时髦的网恋模式。可这种模式使两人在绿竹巷初次相见时，盈盈须装成老太太的腔调，太让人心痛了。值得庆幸的是，改编也有成功之处。绿竹巷那段戏诗情画意，韵味绵长，在此处令狐与圣姑奠定了深厚的感情基础，绿竹巷成为一种永恒。因此令狐冲在回到恒山后还要盖一间竹舍，当盈盈看到这一切时，

相信她和我一样被永远的绿竹巷感动得无以复加。

更郁闷的是结尾。刚开始看片尾的时候，为二人的琴箫合奏感动不已，心中默默祝愿，这场戏一定要放在最后。有人说结局中二人隔得太远，很不过瘾。我不以为然，心想这人怎么这么俗啊？知道什么叫柏拉图吗？轮到我看的时候，才发现两人隔得实在太远。问题出在音乐上，片中这段配的是《笑傲江湖曲》，紧扣题旨，可太静，太高雅，太不亲昵。而片尾此镜头出现时，笛声骤起，王菲的歌声袭来，原来柏拉图式的场景须经靡靡之音调和才能成为世俗接纳的爱情，况且片尾对镜头做了电影化的处理，更增浪漫。

为何这段充满遗憾的感情还令人如此着迷，甚至让一些男生立下宏愿："娶妻当娶任盈盈！"因为书中的爱情模式满足了男人们的心理悖论：当他们青春年少、容易受伤时，需要母性的安慰；当他们逐渐成熟、事业有成时，又需要娇柔女子来满足他们的大男子主义。任盈盈恰恰融两种特质于一身，更妙的是，别的女人都会年老色衰、人老珠黄，而我们的盈盈却是倒着活过来的，先做婆婆，后做少女。当男人有一天忽然发现自己身边的黄脸婆变成了妙龄少女，他该如何欣喜。盈盈始终是令狐冲的影子，搭救他的性命，推动他的事业，可英雄却屡屡让美人伤心，多少次盈盈只能望着令狐公子纵马驰骋的背影而不能将他挽留。当女人爱上男人，她便没有自我了。在英雄的成长史中总有一位具有良好家庭背景的少女适时出现，成为他们成功路上至关重要的一块垫脚石。盈盈如此，黄蓉亦如是。武侠原来处处萦绕着男权迷梦，可见童话是假，成人世界才是真。

浪漫程度不亚于"冲盈"的另一对应属可爱的不戒大师和哑婆婆。这对和尚、尼姑的恋情当真惊世骇俗。不戒为了找老婆用了十

几年的光阴，跑遍了天南地北，这和尚痴情得很。料想他们夫妻相见的场面一定很感人，可书上没写，片中也没拍。不拍总觉得意犹未尽，拍了又怕狗尾续貂，是个难题。

如果有《笑傲江湖前传》，里面的爱情戏主角定会是岳不群与宁中则。若想到这一点，玉女雌雄剑就不足称奇了。这对师兄妹早年想必也是绝配，只是后来岳兄利欲熏心，才让宁女侠守了活寡，其实人家女侠也不在乎，只想着终老于华山，你耕我织。在险恶江湖还有如此天真的人，真是可爱死了。直白地说就是傻，这等傻人就是专门用来被岳某利用的。耿直的岳夫人常心直口快地做些傻事，岳不群也不拦着，以向天下人昭示，我岳掌门侠肝义胆。宁中则是他的阴谋的保护伞。金庸为防止令狐冲与岳灵珊也落到这步田地，心想还是让他们掰了吧。

关于音乐

片尾的那声"咦——呀！"无疑令更多人缅怀《沧海一声笑》。可流行的不一定是经典，经典不一定流行。音乐如何定位？于是他们拜访了金庸，他老人家说要古典一点，民族一些。且不管他老人家所言正确与否，一剧的音乐由原作者定夺就不是明智之举，片子又不是拍给金庸看的。

倒不是说音乐不好，除了片尾曲，无论配乐还是插曲都堪称精品。只是想做成阳春白雪，心里就别总惦着下里巴人。片尾曲时而高亢，时而柔美，看来是想讨好所有的人，劲用大了，成了"四不像"。《天地作合》与《有所思》是榜样，要雅就大大方方地雅，要俗就彻头彻尾地俗。一个让我对易茗的才华敬佩不已；一个被一

些人喜欢，至今仍在传唱。

与成为众矢之的的片尾曲相比，片头音乐很安静，不做过于前卫的艺术尝试，故几乎未遭非议。

插曲由易茗的词撑腰，都有直指人心的力量。《天地作合》是我的最爱，词有些屈原的味道，曲风像古曲，淡雅、舒缓。宋祖英的发挥也非常出色，唱法与往日不同，堪称佳作。《有所思》偏俗，像小调，与书中汉代古曲的身份大相径庭。盈盈每每借此向令狐冲表情达意，推动情节的作用大于本身的价值。虽然我不喜欢小师妹，但每次听《不在其中不流泪》都心如刀绞，王燕青投入的演绎再加上"旧梦依稀华山月，男儿拔剑向天悲"的感人词句，让人很难不为之动容。《人心无穷大》的词很豪气，曲不太成功，个人以为刘欢也不适合唱快歌，这在早年《康熙大帝》中已得到验证。幸好没作为片头曲。

配乐让人舒服，与所配的情境非常吻合。譬如《笑傲江湖曲》就写得很巧妙，这曲子被描绘得太神奇，不宜做过实的处理，于是赵季平避实就虚，音乐出现时总是若有若无，飘忽不定，引领观众去想象原曲的精妙。

关于升华

"金迷"时常说原著多么好，似乎忠于原作就是不做一丝改动。文字与影像是截然不同的表达方式，做到一些人所谓的"忠于原著"根本不可能。的确，文字有其独特的魅力，金庸的文字读来颇有味道，可惜片中无法一一表现，比如对盈盈的琴声的描绘让读者如身临其境，心醉神迷。还有冲、盈二人被哑婆婆绑在悬空寺时，金庸用了

一大段文字描写两人对望的眼神，而镜头语言无论如何也不能将它淋漓尽致、原汁原味地表现出来。更可惜的是，一些经典对白被莫名其妙地删掉，譬如那句时常被人们称道的告白："若是现下叫起，能一直叫你六十年，这一生可也不枉了。"

文字比之电视剧的另一优越性在于"无招胜有招"，对一些武功招数、人物形象，虽不能尽言，但留下了宝贵的想象空间。读者自己的想象总是美好的。

文字还可以让人物一边打斗，作者一边解释。而电视只能先呈现双方快速的出招拆招，再让一人复述。就像岳不群在少林寺比剑之后，还得向岳夫人解释一遍剑语。看到岳不群无法让观众明白他使出了"弄玉吹箫""萧史乘龙"，无奈地对夫人说"我再演示一遍"，我就想安慰他一句："老兄，忠于原著不易呀！"

而原作也有种种缺陷。

人物很杂，必须合并。自以为将三定合一，性格更鲜明，线索更清晰。

赘笔太多，理应删减。开始的铺垫是好，可太长了，正因此，我下了七八次决心都没看进去，后从令狐冲出现看起，这才一气读完。一遇上各派大会，众掌门便说起废话来没完没了，令人难以忍受。在对此类戏的处理上，该片却延续了这种沉闷的风格，可谓"愚忠"。

构思不精巧，经不起推敲。连载作品难免零散、有漏洞。查大侠在作品中不断地弥补自己的漏洞，弄得自己与读者都疲惫不堪。一场打斗实在写不下去时，就让其中一人晕倒。为此，令狐大侠倒下了好几次。许多人物草草地来，匆匆地去。我还没弄清曲非烟是何方神圣时，她就直奔西方极乐世界去了。最后结不了尾，只好让任我行暴毙。冲、盈更惨。一段爱情写到结婚，那就真没劲了，可

金庸就这么写了。不改不行。剧中任我行死于日益膨胀的野心，岳不群死于徒儿的无奈之举。这种改编虽然牵强，但比原著更深刻，更合理。

只顾情节的推进，忽视意境的营造。在这方面影视可用优美的山水、动听的音乐来弥补。例如盈盈在码头挽留令狐冲的一场戏，广阔的天地中只有两个孤单的人影笼罩在朦胧的水雾中。这样的视觉享受怕是文字无法替代的。

影视作品不但要忠于原作，还要超越原作。正如黄健中所说："拍出字里行间的东西。"影视作品要进行独到的思考，阐发字里行间未被发掘的思想，填补字里行间的空白。不管此目标是否达到，至少主创人员做了这方面的尝试。

一"金迷"如此说道："《笑傲江湖》的真正主题是一统江湖的权力世界与自由的心灵世界之间的冲突，是对所谓传统的'正义观念'的颠覆。"片中的确充分表达了这一主题。对传统伦理的摒弃必然充满矛盾和困惑，这番挣扎主要体现在令狐冲身上。他难以适应权力世界的纷争，而身处自由的心灵世界又难免寂寞孤单，无常中他牵起了任盈盈的手，与她相携走天涯，退隐江湖。蜕变的过程中，令狐冲一直在追问，追问自己，追问方证大师，追问莫大先生。从思过崖面壁到被逐出师门，从师父原形毕露到杀东方不败，令狐冲逐渐明白了权欲可以泯灭人性，也懂得了正邪之分有时并不那么明晰，并最终做到了"唯大英雄能本色，是真名士自风流"。在此之前，他甚至无法面对盈盈，盈盈更是如此，正邪之分是横亘在两人之间的最大障碍。当令狐冲做了恒山派的掌门时，盈盈独自抚琴流泪；当令狐冲誓死不入魔教，任盈盈送别他时，山雾弥漫，二人却似隔了千万重山，只能两两相望；

当这一对璧人相聚在恒山绝顶，令狐冲仍不了解自己曾与魔教仇深似海，又怎么爱上了魔教教主的女儿？

说什么"笑傲江湖"，看完不禁悲从中来。曲洋、刘正风称得上笑傲江湖、不受俗世羁绊了，但这笑傲是以生命为代价的；令狐冲称得上笑傲江湖了，但这笑中有泪、傲里含悲。他视为亲娘的宁中则死了，青梅竹马的小师妹死了，自己言听计从的师父却不得不亲手杀了，精神家园——华山派也早已不复存在。这位少侠心中定是伤痕累累，这伤痕不是与他合奏《笑傲江湖》的盈盈所能抚慰的。

该剧不仅表现了男人的挣扎，也表现了女人的困惑，证实了那句"都说女人天生爱做梦"。岳灵珊死的时候仍对刺死他的夫君抱有幻想；宁中则更是善良到呆傻的地步，屡屡上岳不群的当，为了不让她对丈夫的幻想破灭，宁肯自杀。这苦命的母女俩都死在玉女雌雄剑下。这剑即她们心中的梦。

该剧制作精良也不可否认。当你看到如今已不多见的瘦长形胡萝卜、工整小楷写的笑傲江湖曲谱，当你听到地道的福建山歌和专门创作的《有所思》，当祖千秋真从怀中取出八只不同的酒杯，难道你不被剧组的认真打动吗？

无奈许多人就是不为所动，于是网上便有了评论、论战甚至谩骂，我姑且称其为争鸣。

关于争鸣

当亿万双眼睛盯上一件东西时，它的缺点就被无限放大。哪怕没毛病，也能瞅出点毛病来。

台词普遍脱离生活。如果令狐冲说"练成这笑傲江湖之曲，我们也是天下第一"是他突发神经，程序紊乱，如果定逸师太娇羞地对岳不群说"手比脚还笨"是编剧一时糊涂，纯属意外，那么任我行认真地对女儿说"你是我活下去的理由"，就有足够的理由让我在喷饭之余，误以为自己在看《大话西游》了。

说起人物造型，大家也是义愤填膺。曲洋是魔教中人，打扮得怪点可以理解；可将潇湘夜雨莫大先生化装成要饭的就不可原谅了。而天门道人丝毫没有泰山派掌门人的气概；玉玑子像个童颜鹤发的老流氓，就算他是坏人，也不能这么糟蹋人家呀！

可能导演拍武侠还不太适应，文戏武戏难以浑然一体，更不用说在武打中表现人物性格、揭示作品主题了。初看武打场面，我以为借用了王家卫的招牌手法——快镜偷格，后来听人一说才明白是快镜中加了许多定格，难怪视觉效果这么差。也向港剧学习了，令狐冲出招前先大喊"独孤九剑"，可惜学得不佳，药王庙那场戏挺好的，就这么毁了。不能说没有成功之处，令狐冲大战剑宗前辈的时候表现得很潇洒，至于打的是封不平还是成不忧，就不那么重要了。外加的两场戏也不错，令狐冲与盈盈击退三路人马时，真有点人中龙凤的感觉。圣姑与左冷禅在竹林中斗智斗勇的一场戏也留下了些许经典镜头。

可能导演拍电视剧还不太顺手，用赵宝刚的话说，镜头太敞。荧屏比银幕小很多，总用大全景，人小得跟火柴棍似的。有一个镜头，先是一条小船渐行渐远，画面边缘两个小人越走越近，就听见岳氏父女的声音，我就盯着船瞅啊瞅啊，也没找着。最后父女俩从一旁闪出来，小人终于变成了岳不群和岳灵珊。再举一例，少林寺三战那场，只听方证大师大叫一声"千手如来掌"，我便

四下寻找他老人家，终于在画面的左上角看见了手忙脚乱的大师。这样的问题镜头不少。网友也对用光、摄影提出了中肯的意见。

　　导演的目标也许是高雅的娱乐片，言下之意要大俗大雅。大俗大雅何其难，雅俗共赏的金庸作品只做到了大俗小雅。大俗的代表人物是桃谷六仙。满口的胡言乱语，在书中看得头晕，搬上荧屏更觉聒噪无比。这六个丑陋的怪物对于主题思想没有丝毫裨益。俗还表现在动辄出口的"屁股""放屁"等词。要说小雅，便是指穿插其中的历史背景了，而这些可有可无的学问除了卖弄，别无他用。金庸之所以被接受还是因为他的通俗，人变俗是很容易的。

　　导演的左顾右盼致使自己腹背受敌。圈内好友指责他将如此烂俗的东西搬上荧屏，圈外人士对他的艺术探索并不买账，他们不会思考灭门一场戏中的蜘蛛有何寓意，更不会问为何绿竹巷里养了一群小鸭子，看不懂，劈头就骂。而在制造恐怖、浪漫或搞笑气氛这些商业片的看家本领上，该片的导演显然不够娴熟。

　　对《笑傲江湖》的论战早已烟消云散，尽管它有各种各样的毛病，但它就是我心目中的《笑傲江湖》。我也相信若干年后，这部洋溢着诗情画意、充盈着文化底蕴的作品，会成为诠释与丰富金庸的优秀作品。

我能想到最浪漫的事

　　赵咏华的《最浪漫的事》这首歌早已是歌迷心目中的经典，于是有了现在这部电视剧——《浪漫的事》。该剧落下帷幕之后，我多少有些失望，我想许多观众也会对这部有点文不对题的作品耿耿于怀，这就是"浪漫的事"吗？

　　别跟我说平淡琐碎就是浪漫，问题绝没有那么简单，如果整部戏是为了阐述这个武断的命题，那就太让人遗憾了。很自然地想到一部同类剧的经典之作《贫嘴张大民的幸福生活》。正如该剧的题目所言，你会认为张大民是幸福的，尽管这幸福里浸染着太多的辛酸，这笑声中饱含着太多的泪水。该剧弘扬了一种精神，一种苦中作乐的精神，张大民一直没有停止过追求幸福的努力，虽然他很阿Q。如果没有这种精神，如果张大民就那么一直苦哈哈的，那恐怕编剧也不该拿什么最佳编剧奖了。回过头看《浪漫的事》，它营造浪漫了吗？即使营造了，也不足以让人心折。

　　其实，《浪漫的事》的制作不能说不精良，主创人员非常用心，非常下功夫。它让我想再一次向杨亚洲表示敬意，能把平淡的生活拍出诗意来，特别了不起。该剧的取景既符合剧情发展的需要，又有一种浓浓的北京味。雍和宫古色古香的琉璃瓦，少年宫破旧的红

墙，古朴的钟楼，川流不息的车辆，都有一种独特的美感。哪怕是一场超市的戏，也要让精致的葡萄酒瓶透出一股优雅的气息。

虽然导演说为了生活，要多使用自然光，但可以看出拍摄时对灯光还是经过精心设计的。正是一丝不苟的光线让我决定看这部戏。因为有太多的电视剧，草草处理过的光影粗糙得还不如不处理。当然，很多人说，这又不是电影，可电视剧不能成为偷懒的借口。创作者的用心良苦会得到电视观众的回报的。一个精美的小道具也会为全剧增光添彩，也会让观众看着更加舒服。对于服装和化妆设计，宋雪那一缕垂下的发丝成了神来之笔，它细致入微地刻画了一个中年女人的沧桑感。到最后，她的发型终于成了精心梳理的发髻，发型的变化使人物有了变化，有了层次。苏晓聪的头巾每一场都不同，更重要的是它随心情而变。那场感情戏中，陈建斌换上了白底红心的头巾，这样的精巧设计怎能不让人会心微笑呢？可是这些"精良""精致""精心"建构在一个平淡琐碎的故事上。幸好有宋雨，她与吴德利让我知道了什么是浪漫——厚重、真实、深刻的浪漫。

青梅竹马的他们有深厚的感情基础，一对活宝使平凡的生活不至于寂寞。拌嘴是生活的调味品，浪漫的添加剂。要是有一天，两口子不吵了，客气了，那他们的爱情也就走到了尽头，像宋雪和郭明达。吵架也说明真诚，任何事都不藏着掖着，真诚是一切关系的起点。

两口子双双失业，跑到天桥上大喊大叫，宋雨喝醉了似的说："我觉得你特别男人。"这也是浪漫。失去工作，失去金钱不可怕，可怕的是失去乐观的心态，失去对生活的热爱。浪漫就是生活中点滴情趣的积累，热爱生活是浪漫的必备条件。后来，他们一起卖碟、卖头套、卖盒饭，夫唱妇随。我忽然想到一个词：相濡以沫。往常

我用来形容伟大爱情的词语，此时与两个小人物那么贴切。原来卑微的人也可以用他们平凡的行动来践行高尚的词语。

后来，他们经历了生活的沟沟坎坎，浪漫就在磕磕绊绊中悄然滋长着。算幸运，他们遇上了贵人。为了表示感谢，吴德利让自己的老婆打扮得漂漂亮亮的，陪别人吃饭。吴德利毕竟不是大人物，临别一吻，他要给老婆盖上个戳，然后再去喝闷酒。小饭馆里坐卧不宁的吴德利，又一次让我想起在大雨中看自己媳妇和老情人吃饭的张大民。正是脸上抹不去的醋意勾画了这些可爱的小人物。他们没本事、有毛病，很多时候挺讨厌，可他们鲜活，他们生动，他们的共同特点是爱妻子。诗句中的浪漫不是真正的浪漫，生活中的浪漫才是实实在在的浪漫。浪漫的基础是生活，浪漫的核心是爱。也许有一天，浪漫就在不经意的嫉妒中生发了。

小人物就是小人物，针鼻大的心眼哪存得住事啊？浪漫一不小心摔碎了。心存芥蒂是杀死浪漫的毒药。浪漫是脆弱的，经不起敲打的；浪漫需要捧在手心里，小心呵护着。可这些，我们的吴德利怎会明白呢？吴德利哭了，浪漫的枯苗又现出一丝生机。

离婚后的吴德利和宋雨就那么绷着，那么想着。带电网的高墙也隔不断这种思念。浪漫像一张网，由思念编织着，一层又一层。这张网又把他们拉到了一起，只是隔着一块玻璃，他们流泪了。两只手就隔着玻璃紧紧贴着，贴着。

天桥上的宋雨和吴德利有点形同陌路的意思，可一唱一和的叫卖声还是让人觉得他们是天造地设的一对。谁说默契不是一种浪漫呢？朱媛媛和何冰的表演可谓棋逢对手、相得益彰。宋雨救吴德利而不得，醉酒痛哭的一场戏是全剧最精彩的演出。朱媛媛和何冰说宋雨和吴德利是剧中的陪衬，可最后谁成了谁的陪衬，观众自有定

夺。至于这是《浪漫的事》的成功还是失败，就很难说了。宋雨和吴德利的故事是我能想到的最浪漫的事。其他的，我真的不知道。

《小麦进城》：不平等性别秩序的僭越

　　古今中外的戏剧作品，放眼望去，尽是不平等的性别秩序。差别只在于富家小姐穷秀才、白马王子灰姑娘的称谓区别，或者性别地位的置换。性别秩序之所以备受关注，是因为——成功了，它就是快捷的登天途径；失败了，它就是刻骨的仇恨种子。要知道多少恨都起因于情感上的伤害和性别上的挫败。对性别秩序的僭越是戏剧冲突的起源，对僭越的屈服或打破是戏剧的结局。就像本剧描述的那样，乡下人小麦嫁给城里人林木，刚结婚时是知青攀附村干部，林木考上大学后是乡巴佬攀附大学生。完全平等的关系也许从未存在过。在势利的母亲的教唆下，林木试图通过出轨寻找或攀附与自己处于同一阶层（马红梅）或者更高阶层（黄鹂）的异性，试图通过改变性别秩序来改变社会地位。

　　性别秩序其实是社会秩序的缩影，而且是矛盾冲突最激烈的缩影。城乡差别、贫富差距在性别秩序的确立过程中被"现实"的人们无限放大。而城乡差别、贫富差距并不是遵守社会秩序的人造成的，他们只是过分屈从于现实，过分尊重这种秩序，而且从未想过打破或改变这种不平等。尊重这种秩序必然表现为欺下媚上。杨文采对待乡下亲戚和高干朋友的态度差别之大令人害怕。她的"媚"

也让她的"欺"变得可笑，颇有一种五十步笑百步的感觉。歧视者难免被歧视或自我歧视。

将自身置于歧视逻辑中的人们，能想到的只是在这种秩序中谋求更高的地位和更好的生活环境，无论通过考试、权力，还是通过裙带关系。裙带关系显然是本剧论述的重点，但对知识改变命运和权力崇拜也有所论及。为了高考，大家可以装病不上工，可以头悬梁、锥刺股，可以争食物、抢课本，可以带病考试，爬也要爬到考场。畸形的欲望幻化为崇高的理想。比畸形的欲望更可怕的是为满足欲望而不择手段和自私自利。

不平等的社会秩序和改变社会地位的手段都带有时代的痕迹。上山下乡让知识青年的人生出现重大转折，恢复高考又让知识青年有重获新生之感。但无论时代如何变迁，不平等和歧视始终存在，生存压力和生活欲望始终存在。没有平等的身份就没有平和的心态，就没有自在的人际关系。基本的生活要求得不到满足，就难以获得真正的自由。于是我们在整部剧中看到许多扭曲的灵魂和压抑的人格。更可怕的是，这些丑恶正在我们身边或身上发生着。这种作品让人不寒而栗。它不会描绘人生的美好，更别说超越。本剧唯一的闪光点便是主角王小麦。她超越了小农的狭隘和小市民的市侩，在农村和城市都能站稳脚跟，和欺侮她的人也能和平共处，难能可贵地具备了小家碧玉的坚强和大家闺秀的大气。性别秩序的僭越所带来的戏剧张力和喜剧感成了本剧的一个较为突出的看点。

《雪白·血红》：疑似深刻

一个知识分子总想做官、标榜英雄，曾经辉煌，但最终遭遇背叛，直至落魄，归隐山林后又追随时代的脚步。

还有一个只为一个男人活的女人。

这就是《雪白·血红》讲给我们的故事，一个没有新意的弃妇的故事，一个转了一大圈又回到起点的故事。

我竟然看进去了，且越看越有味道。先前以为缺点的小说味也成了优点，即文学味。可剧中内涵须用旁白揭示，不也是镜头语言的一种悲哀吗？开始不想看是因为它太直面现实、太残酷。后来发现残酷是优秀文艺作品的特点。它残酷地揭开了知识分子伪善的面具，让人性的丑恶、贪婪、自私，血淋淋地展现于观众面前；它残酷地表达了爱情的虚无，在主人公连同观众稍有一丝感动时，编导马上将其拉回冰冷的现实。它残酷地告诉我们这样一个真理：幸福是短暂的，痛苦是永恒的。

它不同于一般的电视剧，因为它不仅在讲故事，还承载了许许多多思想、情感。一些新鲜手法的大胆使用，使它具有了一些先锋话剧的色彩。

它是一部历史剧。生动地呈现了人物在历史变迁中的命运沉浮，

呈现了历史洪流中的众生相。人物的性格特征、命运起伏无不与历史背景息息相关，因此它具有强烈的时代性，同时它对人际关系，特别是爱情的思考，又具有超越时代的永恒性。故而它又是一部情感剧。马奇与丁小丽在年龄、社会、地位、知识水平上都相去甚远，但他们相爱了，在一定程度上这是一种畸恋，注定要出现众多问题。连当事人也不清楚摆在自己面前的是不是真爱。

它还是一部思想剧。谁有权对别人进行道德审判？到底有没有真正的爱情？本剧一直引领我们去思考。结局有时是令人沮丧的，于是主人公玩世不恭，对自己嘲笑和怜悯，对命运无奈和挣扎。他追求幸福，却又不愿承担责任，他做着自己不齿、唾弃的事，他生活在矛盾和痛苦中。

剧作者要么有丰富的思想，要么只是展现自己的生活经历。他想告诉观众很多，却又无从说起，于是凌乱不堪、前后矛盾。丁小丽这个人物到底意义何在？贤妻良母吧，当初为何以血的代价投奔马奇？女强人吧，为何又甘愿回到乡下？作者想歌颂英雄还是歌颂普通人？丁小丽与马奇一个留守，一个跋涉，谁更伟大？还是都很卑微？许多情节都值得大书特书，可都一闪而过，只留下一个个若隐若现的疑惑。

《和平卫士》：不能承受的往事之轻

该剧讲述了一段尘封的往事。反特题材总是有着独特的魅力，加之叙事简练、情节波澜起伏，很容易吸引人看下去。

乱世出奇人。随着故事的发展，一个个精彩的人物依次出现，黎剑之、岑潇然、张敬、莫文彪、朗济世……小角色的个性也被如此精心地刻画，以至于我一时难以分清主角和配角。这应该是一部群戏，以众多人物的命运波折打动观众。

比较突出的人物有三个：张敬、莫文彪、岑潇然。

温海涛塑造的军警形象有他自己的风格，沉稳、冷静、柔中带刚，他的智慧和坚强都是内敛的，与其他人扮演的警察形象迥然不同。张敬是比较完美的一个人物，善良而不懦弱。他和柳漪雯的感情线也是全剧最亮丽而动人的部分。

与之相对照，莫文彪的形象可谓穷凶极恶。记得王蒙曾说过，文艺作品中表现的人性恶也有一种形式美。莫文彪这个人物让人过目不忘。他心狠手辣，杀人如麻，彻头彻尾地坏。他很强势，仓皇逃窜时，还不忘唱两句"解放区的天是明亮的天"，而后放声大笑。我不得不承认这个反面角色具有相当强的艺术感染力。侯坤的表演让我一时间觉得他在《康熙微服私访记》里一直演"傻和尚"有点

屈才。

而主角岑潇然似乎处于善恶之间。帅气的地下党，叼着烟卷，没来由的自信让人觉得他有一点狂妄。好人，又有一点点坏，而魅力恰在那一点点坏上。

理论上，岑潇然是男主角，可初出茅庐的柳云龙似乎担不起这个责任。那份潇洒是摆出来的，不像在《非常案件》和《公安局长》里，帅和酷都是一种自然流露。

柳云龙当年还没有撑起整部戏的能力，而其他演员也没有强大到能支撑全剧。温海涛的表演耐看，一行一站都有板有眼，可总觉得他人淡如菊，导演和观众都想不起让他当主角。这也许是他作为演员最大的缺憾。

成也萧何，败也萧何。无弱兵或可称得上是本剧的特色，但没有一个主角用一条清晰的主线贯穿全剧，亦是本剧的败笔。

有时认为导演把这段往事讲得太淡了。黎剑之蒙冤受审的有苦难言，张敬亲口揭开爱人背叛真相的深深痛楚，柳漪雯内心的分裂和挣扎，等等，都没有往深处开掘。故事发展到最后有些突兀，结尾略显草率。赵大潼忽然如有神助，说明了好多事情的原委；江梦霞莫名其妙地抛弃了黎剑之，选择了傻王锐；最明显的失误是对于柳漪雯的叛变和暴露交代得十分模糊。

有时又感到氤氲雾气的阴郁、嘹亮号声的凄婉、发黄画面的伤感在胸口层层叠叠，化不开。

用现在的眼光看那时的作品难免会有苛评：人物性格单一，善恶泾渭分明；摄像机的运动和演员的站位都很刻板，动辄还推大特写。不违心地写下这些苛评，同时也不掩饰老旧年代的悲欢离合曾给我的心灵带来的一点触动，这便足够了。

《擎天柱》：慧眼看俗世

我要讲述的是早年一批优秀的中短篇电视剧之一——《擎天柱》。也许它已被大多数观众淡忘，可对我而言，正是因为这部电视剧，我对阎建钢导演充满好感；也是从这部电视剧开始，高明这个名字在我心中扎下了根，不可磨灭。

本剧的主人公周天一出场就与众不同，他不看重政绩，面对不切实际随意开工的项目，一声厉喝"统统下马"，振聋发聩。他看重的是百姓生活的幸福安康。由此可见，本剧立足于现实沃土。最难能可贵的是，它用浪漫手法拍摄现实题材，使电视剧这种本来通俗的艺术形式超凡脱俗。

周天虽仅是一名县委书记，但我一直用近乎崇拜的目光仰望着他。因为他有过人的政治能量和崇高的灵魂。

这首先是由于高明圆满完成了这个"有点神"的角色。那时高明年近半百，依然默默无闻，可这次出演，他如明星般光彩照人。虽然可亲可爱的一面尚未展露，塑造的人物不及后来的丰满，但已威严十足、气势压人。片尾的朗诵也展示了他良好的舞台功底。

更重要的一个原因是，主人公与略带神秘色彩的故事相辉映。

周天走投无路时常会探访古城县郊的一位僧人。老僧有言："下

棋看似悠闲高雅，其实暗藏多少杀机。"此类富含哲思的台词在电视剧中屈指可数。唯其少，印象才深。犹记得那时我边回味老僧的话，边看着周天的吉普车离开古刹扬尘而去的情景。

编剧借僧人之口言志，让主人公接纳僧人的思想，又借主人公之口用朗诵阐发出来。烟雾中、灯光下，周天把红尘俗事、官场玄机分析得鞭辟入里，话语铿锵有力、掷地有声，他的形象闪耀着智慧的光芒，也使本剧的思想高度得以提升。

在电视剧中，周天这样的人民公仆并不鲜见，一位官员克服重重困难为百姓谋幸福的故事也不鲜见，但这种浪漫主义的表达，这种俯瞰人世纷争的视角凤毛麟角。高明扮演了许多大官，使我铭记于心的，却是这么一个小官。这全赖《擎天柱》以超然的姿态讲述人生的浮浮沉沉，用智慧的眼光看待俗世的纷纷扰扰。

《水浒传》的尴尬

那晚乱换频道，无意中有一个频道在播古装戏。那一个长镜头，画面素朴，却给我惊艳的感觉，沉稳、矜持，缓缓摇过，城门、店面、摊贩依次出现，俨然一幅《清明上河图》。切到近景，高俅出场了。原来是电视剧《水浒传》的第一个镜头。

电视剧《水浒传》怕是四大名著改编的电视剧中最受争议的。年代最近，却与观众距离最远，每每看来，总觉得表演生硬，故事讲得也不顺畅，而早年拍的《西游记》和《红楼梦》，什么时候看都倍感亲切。

名著改编得成功与否，最重要的也许是能否抓住原作的内核。《西游记》和《红楼梦》分别是魔幻主义和现实主义的巅峰，而两部电视剧也把各自的原作的精义演绎得相当到位。

《水浒传》讲侠肝义胆，让人痛快淋漓。当然，这是表象。其结局之悲凉不亚于《红楼梦》。而电视剧版本不晓得是编剧、剪辑、表演哪一环节出了问题，给人的感觉是束手束脚，剧中的英雄一点也不潇洒。

相对而言，除去潘金莲没事总洗澡的无聊噱头，武松那一节故事讲得最为精彩。血溅鸳鸯楼、醉打蒋门神等部分情节紧凑，武打

设计也蛮漂亮。《醉打蒋门神》那集，结局部分的音乐和故事贴合得相当好。唢呐声高亢嘹亮，激荡人心。不过，妇孺皆知的打虎故事，在二十世纪九十年代末技术已然发达的情况下，仍在摄影棚里因陋就简，怕是本剧最大的憾事了。

其余部分则流于平淡，不能说不好，可感觉总差那么一点。如果宋江再正常一点，林冲再阳刚一点，武松再英俊一点，吴用再飘逸一点……也许就称得上经典了。

回过头来想，类似开篇拍得那么讲究的一个镜头，在全片中不乏其例。这片子拆开来细看，都没毛病；拼起来看，整体感觉就不是那么理想了。

《苦娘》的痛楚

有这样一部分电视剧，它们饱含着的浓浓的文学气息，历经漫长岁月依然散发着引人入胜的魅力，尽管多年以后它的画面已不再新鲜。

《苦娘》就是其中之一。它讲述了一个令剧中人和旁观者的心都隐隐作痛的故事。

那是一个有些俗的开场。旧社会，男主人公和相好已久的情人因为封建礼教的束缚而不能在一起。男人被迫娶了一个丑女人。婚姻的不幸自然使他与情人藕断丝连，于是妻子对情人的无情打击和无休止的羞辱开始了。男人不得已，与情人远走他乡，常年不归。

妻子一人守着男人的家业，把家里上上下下打理得井井有条，并将公公婆婆养老送终，还操办了一场体面的葬礼。然后，她换上自己最漂亮的衣裳，投河自尽。

男人和情人的漂泊生涯，以及情人所遭受的身心折磨，让那时天真的我认为她是世界上最苦命的女人，同时旗帜鲜明地憎恨男人的妻子。而随着妻子的身影消失在深夜死寂、阴森的河流中，我方幡然醒悟，妻子才是真正的"苦娘"。她没有知冷知热的丈夫，没有贴心贴肺的情人，苦闷无人说，痛楚无人诉。她将一腔怨气发泄

到男人的情人身上，结果适得其反。每一句谩骂都伤在自己心里，每一次殴打都疼在自己身上。她让别人痛苦，却也加剧了自己的痛苦。情人再可怜，至少还有一个爱她的男人。妻子终其一生都孤苦伶仃。

她愚昧地恪守着封建家庭中一个妻子的本分，为公婆尽孝，为丈夫守节，唯一一次出轨便是将自己的肚兜扔给了家里的厨子。这种大胆的求爱行为被胆小的厨子断然拒绝。她心里刚刚燃起的一点希望之火被扑灭了，她选择了以死来了结这绝望压抑的生活。

尸体被打捞上来的那天夜里，全村的人手执蜡烛为她送行。点点火光本想照亮她没有道德瑕疵的身影，却不经意间照亮了她苍白的面容和凄惨的一生。

我佩服编剧的沉着。剧的前半部分都在不紧不慢地用别人的痛楚映衬苦娘的痛楚，用她的凶悍突显她的软弱，用她的出轨表达她愚忠的可悲，用她死后的荣光反衬她命运的悲凉。对苦娘的同情，一直含蓄地、不动声色地在剧中传达，直到结局揭晓，才笔锋陡转，给观众当头一棒。

我也佩服导演的冷静，讲述悲剧故事从不滥施煽情伎俩，塑造悲剧人物从不哭哭啼啼。苦娘欢欢喜喜地来，热热闹闹地走。如此冷静的处理足见导演的魄力。

这个故事在文学史上也许不值一提，但在十年前的电视剧领域，它是弥足珍贵的。当年的创作者将足以拍成一部好电影的剧本拿来拍了中短篇电视剧，我才有了一份对充满情感和智慧的好故事的回忆。

《与你同船》的清新

　　两三集的短篇电视剧，浅显的主题，直露的表达，简简单单的故事，干干净净的感情。欲说还休、欲迎还拒的黄昏恋，清新、自然，还有那么一点幽默感。就像画面中经常出现的海鸥、桅杆，就像优美动人的主题歌"与你同船路不难"，整个片子让人心旷神怡、会心微笑。四个善良的人，年轻的和年老的，两对儿，偶尔闹些小矛盾，有些小波澜，终究在同一屋檐下成了一家子。

　　这样的片子恪守着电视剧的本分，老少咸宜。它不求大的作为，不探讨虚无玄妙的问题，可其中羞涩的热情让我把它放在心里这么久。

《一碗荞麦面》的温情

记忆中，央视一套只做过一次短篇电视剧展播，展播的电视剧里给我印象最深的，就是这部《一碗荞麦面》。它改编自日本作家栗良平的小说《一碗清汤荞麦面》。

由名著改编的电视剧总是难以评述，因为有众多的文学评论已将作品的思想性和艺术性毫无保留地阐发出来。那么我为什么还要记述这部电视剧？原著珠玉在前，由它衍生的影像作品价值何在？

专家认为这部小说有两个主题，一是歌颂了世间永存的，哪怕是非亲非故的人之间的温暖和人情；二是歌颂了"头碰头"团结向上、坚忍不拔的精神。中学课本收录这篇小说时，老师只告诉了我们第二个主题。

而电视剧很讨巧地突出了第一个主题，突出了作品中的人情味。

电视剧可以用场景把文字表达的感情具象化，比如冬夜里那条幽幽的小巷。小巷里的面馆尚未打烊，窗子里暖暖的灯光洒在冷冷的石板路上。面馆的老板娘在店门口张望着，有点期待，有点焦急。过了一会儿，巷子里传来了木屐声，一个女人带着两个孩子出现在巷子的另一端，他们来赴这场从未约定过的约会。

我不会忘记老板娘张望的神情，也不会忘记那一家人出现时，

老板娘的宽慰和作为观众的我的惊喜。两个女人仅仅是店家和顾客的关系，可她们之间淡淡的、含蓄的关怀和感恩之情，就在这张望的眼神和有节奏的木屐声中了。

电视剧还可以用画面加深观众对细节的印象。比如老板偷偷多放一些面；老板娘在别的客人走之后、这一家人来之前，悄悄地把小黑板上的价格改低；比如那张一空十四年的桌子。

这些细节背后是一家买卖人对他的顾客默默的帮助和无言的尊重，是一家人对另一家人长久的记挂和惦念，这些细节让我觉得世界是美好的，冬夜是温暖的。

对画面和表演的偏好与先入为主使得我更钟爱电视剧，以至于几年后读到原著，甚至觉得寡淡无味。这或许恰恰证明了原著的伟大和改编的成功，恰恰证明了电视剧吸取了原著的精髓。

记忆难免美化一部多年前的作品，而不时地回望这些过时、呆板的电视剧，是因为现在很难再看到这么短小精悍、这么写意、这么真诚的作品了。

我对所有把寒冷冬夜拍得温暖的电视剧都心存感激。

《白魂灵》：草原上的爱恨情仇

在少数民族电影领域，塞夫、麦丽丝夫妇算得上独领风骚。从《一代天骄成吉思汗》到《天上草原》，再到《白魂灵》，纵然观众寥寥，他们却总能在影视颁奖典礼上满载而归。因为他们的电影与平庸的影视作品相比，是有血性、有感情、有思想的。从《白魂灵》即可窥知一二。

《白魂灵》是一部电视电影，但这丝毫不影响它带给观众的视觉冲击力。影片讲述了一个发生在草原上的故事，因此全景式地展现草原上的风物成了影片的第一要务。波光粼粼的小溪、辽阔的草原以及如浮云般散布在草原上的蒙古包，成了影片的主要造型元素。不过，最成功的还是对草原上落日余晖的把握。夕阳为草原镀上一层金色，于是金色成为本片的主色调。这金色是光辉灿烂、绚丽夺目的，使得草原上的风物豪放壮美、充满血性。

草原风光的美是咄咄逼人的，会毫不客气地攫取你的心，恰如性格粗犷的蒙古族人民。有血性的风物养育有血性的人。他们爱得轰轰烈烈，恨得刻骨铭心。他们放声地笑、纵情地哭。他们是烈焰中锻造的人，豪迈刚毅，潇洒不羁。他们又是浪漫的、柔情似水的。从他们对爱人表白时优美的语言，足见其诗人般的情调和痴心。

看惯了偶像剧里都市男女的鸡毛蒜皮、小恩小怨，人也会狭隘萎靡起来；而草原上的爱恨情仇却让人畅快淋漓。本片是以情为主线，以爱为主题的，可它并不像其他言情片那样缠绵，甚至肤浅。它的情是有力量的，是全片的骨架。

片中深陷情网的人都异常执着，他们爱得奋不顾身，大胆地追求，直白地表达，全然不考虑对方是否接受，不考虑这颗情种有无生长的可能。那爱是赤裸裸、火辣辣的，在茫茫草原上狂野地生长着，即使旁观者也会被这份爱灼伤，何况片中的痴情儿女。他们爱得伤痕累累，爱极而生恨，没有甜言蜜语、含情脉脉，眼中反而时常喷射出仇恨的火焰。

从表面上看，仇恨笼罩着每一个人：朝克恨色楞夺走了妻子的生命，索古吉玛恨父亲不给她幸福和自由，色楞恨儿子爱上了仇人的女儿。可这终究是个有关爱的故事。色楞的一句话让我们从仇恨的火焰中看到了爱的光辉："这是一场父亲与儿子的战争，他心中没有仇恨，只有爱。"而且这爱不仅限于爱情，朝克愿意为女儿烈火焚身，色楞愿意为儿子而自杀，这是怎样深沉的父爱；他们又都愿意为本部落的尊严牺牲自己的生命，这是怎样博大的胸襟。

本片叙述的爱是特别的、广博的，更是深刻的。剧中的人物设置独具匠心。朝克将女儿许配给部落里优秀的男子，他想让女儿沿着他闯出的路继续走下去，尽管盐民的生活颠沛流离。他固守传统，心如止水。色楞坚守匪徒的原则，他也是平静的。而索古吉玛和扎那则是躁动的，他们厌倦了父辈的生活模式，忘掉家族仇恨而倾心相爱。他们背叛祖先，勇敢地追寻想要的幸福。在平静和躁动的抗争、摩擦中产生了诸多矛盾冲突，也产生了动人的故事。类似的人物关系在《天上草原》中也出现过，而且更为典型。

　　塞夫、麦丽丝夫妇的电影个性突出、棱角分明，在众多温暾平淡的影视作品中鹤立鸡群。但愿他们一如既往地挥洒才情，用更多更好的作品展现一个民族昂扬的斗志和蓬勃的生命力。

《横空出世》：滚滚黄沙，猎猎红旗

我不厌其烦地反复提及这部主旋律电影，不是因为它出色的摄影、美术、录音等技术层面的因素——虽然它的制作非常考究，我曾戏言《横空出世》就像《指环王》横扫奥斯卡那样横扫了"金鸡""华表"——而是因为被其中真挚的情感打动，被演员准确的表演征服。

激情

一直很喜欢发生在中华人民共和国成立前后的故事，总觉得那个年代的人很纯粹，那个年代的故事让我热血沸腾。

激情，是影片打动我的首要元素。

一部电影可以没有亲情，没有友情，甚至可以无关爱情，但绝不可以没有激情。

影片在夸张的盖章声中拉开帷幕，画面中是一份份没有生命、没有感情的档案材料。"你愿意一辈子隐姓埋名吗？"简简单单一句话重似千钧。对于以陆光达为代表的知识分子，最大的牺牲不是放弃优越的生活条件，而是精神上的孤独。如果陆光达不毅然决然地投身于戈壁，也许他也会获得诺贝尔奖。物质上的优厚待遇对知

识分子来说并不重要，他们需要的只是一种肯定。而陆光达放弃了所有的荣誉和光环，放弃了家庭，在放弃中有一种坚守，"一辈子隐姓埋名"。这是对祖国始终不改的忠诚。

西部，一队志愿军在归国途中神秘失踪。如果说陆光达的牺牲是自己清醒的选择，那么战士的牺牲则是国家赋予他们的使命。

茫茫戈壁，一支队伍蜿蜒前行。队伍中传达着一句话："不知道干什么，不知道到哪里去。"相对于伟大的国防事业，他们是一个个渺小的个体，在完全不知情的情况下改写着历史，而他们无怨无悔。此时传来豪迈的音乐，一种悲壮的感觉在我心底油然而生。这些无名英雄对祖国无条件的服从中自有一种崇高，一种更加纯粹的崇高，这种崇高令我肃然起敬。

无论是陆光达恪守信仰的理智，还是战士忠于祖国的情感，到一声巨响震惊全世界的时候，都化为发自内心的激动和喜悦。影片真实地再现了当年的情景，弥漫在欢呼雀跃的人群中的是今天很多人难以体会的坚定信念，还有实现理想的单纯的幸福。

本片是有气魄的，但不失浪漫。燃烧的激情被富有诗意地表达出来。主角冯石本身就是个诗人，他把原子弹工程比作写大诗、写好诗，这种革命浪漫主义使他极具人格魅力。从"千古飞天梦，何日上九天"的翘首企盼，到黄沙漫天中的夯歌，再到蘑菇云升腾时的泪光闪现，革命激情化作铿锵的诗句汹涌而来。

友情

记得有人说过，比爱情更动人的是男人之间惺惺相惜的友情。这样一部大气的影片，能用如此细腻的笔触描述两个男人的友情，

是我意料之外的。

友情，是我观影的意外收获。

两人并非一开始就十分默契，他们有隔阂，甚至有争执。他们的矛盾代表着知识分子和军人在观念、作风上的种种冲突，这种冲突和两人感情一波三折的发展，使影片具有了戏剧性，也使友情成为本片的一大看点。

第一次争执，关于水。陆光达的一丝不苟和毫不妥协给冯石上了一课，让冯石意识到与他合作的是认真严谨的知识分子，他冯石面对的是生死攸关的大工程。

第二次争执，关于是否起用违反规定的汽车团。我想这次是冯石给陆光达上了一课，他要让陆光达明白，他手下的士兵不是冷冰冰的数据、机械，而是生死与共的兄弟。原子弹光靠技术是搞不出来的，还要靠战士的出生入死，他们的赤胆忠心伤不得。

这两件事与其说是争执，不如说是磨合。在磨合中，他们以自身的人格魅力感染着对方，被感染的同时也欣赏着对方。

起初，冯石对陆光达的生活无微不至的照料，也许只是对人才的一种怜惜。比如，为陆光达送去自家缝制的布鞋，准备好咖啡，让车开得慢一点，以便陆光达休息。而后来陆光达为冯石带来《毛泽东诗集》，带来下酒菜，则几乎完全是朋友间的情分了。

寒夜里炉火的嗞嗞声中陆光达平静的诉说，夕阳下冯石情难自已的倾吐，飞机上的相视而笑，人群中紧紧相握的手掌，每一个细节都让我感到，男人之间心灵的对话原来也可以这样令人沉醉。

爱情

自从那年春节在北京台一个电影专题中看到了大雨中夫妻重逢那场戏，我就再也忘不掉了。之后别人又多次对我讲过，我也多次对别人讲过这场戏，足见其感染力之强。

爱情，是我观影的全部动因。

对言情剧不甚感兴趣，倒是常常对主旋律剧中的感情戏津津乐道，可能是因为我认为最好的言情往往在非言情中。爱情只有放在一个精心构建的背景下才显得厚重、崇高，有了深度和高度的爱情才更有滋味，不会失之肤浅和苍白。

我一直很喜欢知识分子的爱情故事，志趣相投、心有灵犀，平淡温婉，却不失学人的浪漫激情。就像陆光达和王茹慧这样的学者夫妻，两情相悦，志同道合。

因为不是全片的主线，他们的爱情并没有完整的故事，追求的是华彩段落的冲击力。他们在麻省理工学院如何相知相恋，观众们无从想象。回想一下，他们的故事不过四个拥抱。

第一个拥抱带着陆光达长期不回家的歉疚，虽然他们分居是迫不得已；第三个是在作为临时的家的窝棚里，昏黄灯光下的温情让人倍感温暖，第四个是胜利时刻的含泪相拥；当然，最令人难忘的是第二个。

这次重逢距上一次相见已经有很长时间了。那次相见，两人中间还隔着卫兵，不仅仅是卫兵，还有其他太多的阻碍，但再多的阻碍也隔不断那情丝缠绕。

相见前有很长时间的铺垫，吊足人的胃口。当陆光达看见水中

的妻子，王茹慧也看见雨里的丈夫时，他们反而都愣住了。王茹慧急急忙忙去找掉进水里的咖啡，在发现找不到时，一脸孩童般的沮丧，沮丧中似乎还带着上次丈夫回家时没为他准备好咖啡的自责。

这是一个非常棒的情节设置，就像动人乐章前的休止符，所有的感情都在那一刻凝聚，然后爆发出来。滂沱大雨、晃动的镜头、激昂的配乐都极具感情色彩。小小的咖啡罐差不多有催泪弹的功用。

朋友怪我向她推荐的爱情故事太简单，几个拥抱而已。而我笑了笑说，一个拥抱足矣。

李幼斌

我很高兴在这部电影里看到了李幼斌的许多笑容：投篮命中时得意的笑，对冯石会心的、俏皮的笑，望着妻子时幸福的笑……这些笑容既如孩子般没有一丝杂质，又有智慧的灵光闪耀，让人相信正在微笑的这个男人只能是头脑最复杂、心地最纯净的知识分子。

仅从这些笑容就可以看出李幼斌在塑造陆光达时十分用心，更何况用心之处还远不止于此。

在风沙中观测气象，表现出知识分子的严谨；饮酒时微微皱起的眉头，表现出知识分子的文弱；果决地否定苏联专家的意见，表现出知识分子的自信。

打伞一场是耐人寻味的戏，其中透露的不光是陆光达的傲骨，还有他作为知识分子的一丝稚气与直率。我想如果一位外交官遇到类似情形，可能会巧妙地反击，而不是自己站在雨中。

我最欣赏的是李幼斌表演的含蓄。少有肢体动作，没有夸张的表情，语气平稳，感情内敛。但这些并不影响他表演的魅力。在李

雪健的爆发力和陈瑾的投入的映衬下，他的含蓄反而异常突出。与众人的欢呼雀跃相比，陆光达压抑的泪水最令我动容。

可无论是形象还是表演，李幼斌都延续了他惯常的硬朗风格，这就使陆光达和我们心目中的知识分子形象略有差距，观众和专家一时都难以适应。可以说这是他表演得不准确，不过不拘泥于传统模式何尝不是一种新意？这也算失之东隅，收之桑榆吧。

陈瑾

王茹慧的戏分之少和拿奖之多形成鲜明对比。陈瑾笑称："我也不知道王茹慧有这么大魅力呀。"

在这部影片中，陈瑾将表演的细腻发挥到了极致。寥寥数场戏，仅凭体态、表情就将知识女性的柔弱、矜持与孤傲准确地传达出来。陈瑾总能让人误以为她就是她所扮演的那个角色。

看到分别已久的丈夫踉踉跄跄地走进家门，她有一丝惊讶和不知所措，更有一丝怜爱和嗔怪；面对误解，她用隐忍和压抑的微笑诠释一名知识女性应有的素养；在丈夫的怀中，她痴痴地笑着，清高的外表下原来也有连绵不绝的似水柔情。

最为人称道的是她给老将军上课的一场戏。全场戏，她只有一句台词。王茹慧忐忑地走上台阶，走进教室，当她明白眼前的一切意味着什么的时候，她的眼圈微微发红，喉头微微颤抖，翻书的动作也因为紧张而变得不熟练。

所有的表演在沉默中完成，非常细致，有层次感，我甚至可以听到她急促的呼吸声。而能用手演戏这一点，几乎可与《钢琴课》的女主角媲美。

也许就在这一刻，王茹慧已不知不觉抓住了观众，也抓住了评委。那些纷至沓来的奖项，陈瑾受之无愧。王茹慧就有这么大魅力。

豪华"龙套"

高明因为之前和陈国星导演有过多次合作，所以这次甘当绿叶，友情出演了一个小角色。可回首老爷子漫长的演艺生涯，这个小角色在角落里熠熠生辉。

高明这次饰演的老将军很威严，很有震慑力。他老人家的勃然大怒让冯石气势汹汹地来，灰溜溜地走。

不过更迷人的是他那很有感染力的笑，那笑差点让冷面李幼斌忍俊不禁。笑里透着一点狡猾，透着一点潇洒，透着"谈笑间、樯橹灰飞烟灭"的举重若轻。一位深明大义的老将军的魅力就在这笑里散发出来。

老爷子的表演张弛有度，洒脱中自见功底。原来龙套也可以跑得这样帅啊。

另一位老帅哥在这部影片里才被我发现。他白发苍苍，风度翩翩，举手投足间有革命家的风骨。后来我才搞清楚他叫张勇手，从年轻一路帅到老，堪称"跨越半个世纪的偶像"。

我不知道观众会不会注意到片中一个不起眼的演员——滕汝俊。这位不显山不露水的"影帝"的表演非常贴近认真得有点一根筋，愿为科学奉献终生的知识分子。他昂着头全神贯注地听陆光达讲制造原子弹的构想，一丝不苟地记笔记，老土的眼镜片还泛着光。这严谨得有些刻板的形象给我留下了很深的印象。

影片的高潮庆祝胜利的一刻，他的表演十分投入，比其他任何

一位演员都要投入。

这几位豪华"龙套"演员让我深深感到，大明星塑造的小角色在不经意间也会放射出灿烂的星光。

终于等到了降价的那一天，我乐呵呵地把《横空出世》买来收藏，尽管那滚滚黄沙、猎猎红旗，那激情与崇高，欢笑与泪水，早已在我记忆中永存。

《孔雀》：雪落无声

一下火车，我就直奔新天地影城看电影。早已立春了，北京的路上仍旧有残雪，冷得不像话。

选择《孔雀》，是因为在《大河报》上看到顾导说，安阳话很好听。居然有人这样评价安阳话。

本想做一回电影饕餮，没料到看完《孔雀》，心中被童年回忆塞得满满当当，暂时挤不进别的电影。我是豫西人，而非豫北人，出生于二十世纪八十年代，而非七十年代，可我依然能对影片产生了强烈的共鸣。这种感受怕是外省人很难体会到的。我以前没有看过这样的影片，用平视、正视的眼光客观准确地讲述河南人的生存状态。

片中的种种细节与我的记忆碎片暗合。小时候，姥姥就住在那样破旧的半边楼里，也是穿着那样的棉布背心，摇着那样的扇子。中午取下挂钩，放下蚊帐，躺在皱巴巴的草席上小憩。自家也做番茄酱、打煤球、变变蛋，门帘是家里用竹篾编的，和片中的一模一样。姥姥也是用那样的缝纫机做活儿，在那样的屋子里缝被子。而片中的父亲就像我外公一样骑着"二八"车，拎着印有"上海"二字的提兜，送礼时用网兜装水果。土路边戳着的电线杆子，传出琅

琅书声的瓦房，记忆中的第一套人民币，都把我带回到小时候。我也曾走上斑驳的楼梯，探寻究竟是谁在拉琴；也曾爬上土堆，隔着墙上的玻璃碴子偷窥神秘的大院；也曾在那样简陋的水泥地面上学滑旱冰，现在都叫滚轴了吧。

这片子就这样看似不经意地把我沉入心底的童年的单纯的欢乐和感伤翻出来，一不小心碎了一地。

也许只有河南人才能品出一家人头碰头喝米汤就芥菜的甘苦，只有河南人才能体会一碗热腾腾的鸡蛋捞面里藏着的深情厚谊。也许只有河南籍的编剧李樯才能用"别让他蹿了"的台词，表现他的家乡父老的憨直的正义感。

这是一部很有地域色彩的电影，河南以外的人不是不理解，而是少了一份切肤之感。

《孔雀》刚得了银熊奖，"只有民族的，才是世界的""艺术无国界"的大道理不用我讲。

顾长卫首执导筒，并没有带来很多新东西，相反，很传统，讲述着生命和爱情的永恒主题，没有很炫目的镜头和华丽的置景，平静，老道。

影片被生生分为三部分，我无从判断这是导演手法的稚嫩还是老练。片中阐发了什么母题、采用了什么叙事结构等问题，交给专家们，我谈感受。正如许多人议论的那样，弟弟的故事稍显薄弱，成为姐姐、哥哥故事的附庸，编剧认为的形式圆满造成了内容的缺憾。但三个部分都是不可或缺的，它们都是有关梦想的故事，但各具特点。

姐姐引发了造梦者、做梦者、毁梦者之间激烈的冲突。造梦者伞兵、音乐教师、弟弟让她做了飞翔的迷梦、亲情的美梦、理想的

幻梦。随着伞兵的离开、教师的死亡、弟弟的堕落，她的梦想——破碎了。她不屈服于命运，与毁梦者——她的父母抗争，捍卫她的梦想，也想通过出嫁打破平淡的生活，改变命运。但生活总让她失望。一开始，她的生命脆弱而蓬勃，她可以因不能当伞兵而把贵重的礼品投入河中，也可以不顾外人的耻笑，在大街上享受飞翔的快乐。而后来，她坚韧而麻木。生命维系于一场子虚乌有的爱情。终于，她发现爱情也如河水般无情逝去，她便彻底绝望了。压抑的痛哭，哭不出来，却痛彻心扉。

借"傻子"的眼睛看世界是文艺作品的惯用伎俩，《尘埃落定》《阿甘正传》，不一而足。这种手法好比经济学中的模型，把现实抽象到稀薄的状态，使复杂的生活尽量简单化，很讨巧。傻子也追求幸福，烟、鹅、睡觉、歌声、陶美玲就是他的幸福。姐姐是痴，他是傻，同为异类，不为外界所包容。于是学校里的人想打死他，亲弟妹想毒死他，工厂的工人总戏弄他。值得庆幸的是，父母对他而言是保护神，小心翼翼地不让他的梦破碎。而且人傻，容易满足，也容易遗忘。就算他的鹅被毒死了，陶美玲被人抛弃了，他依然是快乐的，甚至可说是幸福的，而他的幸福令人悲哀，难道人非得装傻，梦才不会碎吗？

哀莫大于心死。最悲哀的是弟弟，他的梦还没开始就被扼杀了。他有一点虚荣，会让别人扮成他的警察哥哥，从而获得小小的满足。在那荒唐的年代，许多人像他老实的父亲那样错把青春萌动当作流氓行为，而他们粗暴的干涉使羞涩的少年沦为无耻的混混。

影片是那样真实，真实是那样残酷。真实感的营造凝聚着主创班底的心血．大到周遭的环境，小到每一件道具，无不符合剧本对时代、地域的设定。最难能可贵的是表演的真实。非职业演员的自

然与生俱来，他们表演的真实不足为奇；一群职业演员演出来的自然更让人佩服。这种真实是艺术真实，是对生活的提炼。可见顾导对演员不凡的驾驭能力。

如果说真实是一种残酷，那么面对真实的平静可谓残忍了。毒鹅一场戏让观众眼睁睁地看着一个鲜活的生命就这样死去，影片平静得令人战栗。而姐弟买回一只小鹅送给哥哥，嫩黄的小生命颤巍巍地出现在观众视野中，导演依然不做过多渲染。不诗化、不粉饰自己的经历，对作家而言尤为珍贵。好坏都没有叫出声来，否则就犯了讲故事的大忌。

这是部扎扎实实的好电影，尽管起首处铺展情节略显平淡，结尾揭示主题稍显做作。

顾长卫可以去拍很华丽的影片，但他选择了这样一个平实而厚重的题材。梦想的破灭难免让人倍觉沉重，所以导演最后还是给了观众一点点希望。孔雀终于开屏了，但只让你看见一瞬间的华美。不给那么多，只给一点点。

让我在梦想中沉溺片刻吧。夜晚静谧的天空中雪花飞舞，傻子的砂锅摊子上点着昏黄的灯，砂锅冒着热气。即便雪花化了，碎了也是无声无息的，就当什么也没发生。

结局是父亲去了，母亲老了，而春天也近了。一排排平房的屋顶上落着薄薄的雪，远处工厂的烟囱里飘出白烟。

毕竟是春天了，毕竟是在家乡，连雪都是暖的。

《榴梿飘飘》：遥望

　　《榴梿飘飘》对我而言是一次奇特的观影体验。当我觉得它是一部关于特殊职业女性生活的纪录片时，它会突然穿插一段 MV 式的蒙太奇；当我觉得它离生活太近，显现的尽是苦涩，甚至咸腥时，它又将镜头拉开，平静地讲述人生的诗情和禅意。它看似平实地记录着生活中的琐碎细节，可看完全片，我才发觉，片中无一处闲笔，导演凭借艺术功力把生活片段切割整合，并神奇地将融入了自己的人生感悟的故事还原为生活的原貌。在这个布满烟火气的故事里，他乡与故园，将来与过往，两相遥望，而片中的重要道具"榴梿"则在这不同的空间与时间中从容穿梭。

他乡与故园

　　故事的主人公秦燕是从牡丹江来香港谋生的黑市居民，她本可以在家乡过着安稳的生活，却出于对外面世界的幻想而背井离乡，甘愿在香港这个繁华都市的角落做着最卑贱的工作。她在社会底层挣扎求生，无暇顾及外面世界的精彩，平日所见不过是自己活动范围内的穷街陋巷，所以她只能从香港的挂历中欣赏香港的风景。

秦燕处境的诡异就在于身在真实的他乡，而幻想中的他乡依然遥不可及。

支撑秦燕的是对他乡的幻想，这幻想来自距离感。距离产生差异，内地与香港的差异在片中随处可见，生活习惯上、饮食上、观念上都有种种不同。而当秦燕来到香港并渐渐融入香港时，这种距离感就被打破，差异也慢慢消失，再加上生存压力的逼迫，外面世界的无奈取代了外面世界的精彩，对他乡的幻想就消弭于无形。

来自深圳的阿芬一家同样怀揣着对他乡的憧憬来香港讨生活。当在他乡的生活无以为继时，秦燕选择回到故乡，而阿芬的父亲却决定让一家人留下来，并在买来国外的水果榴梿时继续着对另一个未知之地的幻想。

秦燕和阿芬的友谊因榴梿而生，但归根结底是源于她们相同的境遇。因此不妨将阿芬看作未被玷污的秦燕，那么片中出现或提及的三个地点——牡丹江、香港，还有外国，便成一种递进关系——在牡丹江遥望香港，在香港又遥望外国。到达他乡后，他乡便成故乡，于是开始向往更遥远的他乡。

片中其他人物对他乡也充满好奇，只不过眺望的目光与秦燕相反。他们在秦燕的描述中想象着那个会下雪的北方城市。甚至秦燕来自何方都不重要，她即便撒谎说自己来自湖南、新疆，也能满足他们的幻想。

当身处香港的秦燕怀念故园时，留守牡丹江的她的家人和朋友却强烈地向往着他乡，坚定地相信美好的生活一定在别处。于是连牡丹江小吃店的匾额上都写着"旺角"二字。于是任凭秦燕百般规劝，也阻挡不了她表妹和她前夫南下的步伐。面对惨淡的人生，脆弱的人们都认他乡作故乡，弃故园为废园。只有在异乡漂泊过的秦

燕明白，牡丹江或香港，大江或大海，并无本质的区别，两个城市的烙印在秦燕身上交叠，片头两座城市的远景的叠化正是对秦燕的生活的象征和隐喻。

未来与过往

本片明显地分为香港和牡丹江两个段落。从空间上看，香港段落讲述对他乡的幻想，牡丹江段落讲述对故园的怀恋；从时间上看，香港段落讲述对未来的憧憬，牡丹江段落讲述对青春的追忆。具体而言，每个人物又处于不同的时态。阿芬是将来时，在尚未成人时就完成在他乡与故乡之间的轮回，可以不用付出碰壁的代价而在家乡平稳地度过一生；秦燕是现在时，经历了青春梦幻，也经历了梦碎心灰，又回到原点；秦燕的亲友则是过去时，他们比秦燕晚一个时态，不明白秦燕的尴尬，或者像秦燕的父母固守着以往的生活，或者像秦燕的前夫，面对未来和外界，盲目勇敢和乐观。秦燕的前夫等出走的人注定要驶向秦燕的"现在"，秦燕无法阻拦，也不能阻拦，谁也不知他们的未来会发生怎样的偏转，也许比秦燕的"现在"更差，也许更好。

生命是一种历程，在香港的历程太不堪，秦燕不停地洗澡也抹不去屈辱的痕迹；青春的历程太美好，但任凭秦燕们再怀念，它也已成镜花水月，无法挽回。片中最动人的部分是秦燕们在戏校回忆往事的段落。排练厅被废弃，镜中出现她们当年练功时的情景，她们在窗外回忆的谈话声在空荡的排练厅中回响。这样的视听语言让秦燕们的青春仿佛近在眼前，又听不清、抓不到，平添惆怅。青春时对爱情和生活的理想早已走了形、变了味，他们只好到铁道边用

玩世不恭发泄愁怨，导演也借此用看似粗鄙的方式指导了一场充满诗意的青春缅怀仪式。

正是因为充满变数，未来才显得如此激动人心；正是因为青春已逝，过往才显得如此感人肺腑。所以在结尾，未经世事的学舞蹈的表妹和学京剧的前夫都放弃了最初的理想，义无反顾地走出故乡，奔向未来，而看尽繁华的秦燕则拾起年少时的梦想，穿上戏服，回到过去，以直面未来。

榴梿，榴梿

本片落脚于戏，让主人公重回旧日梦想，不仅完成了影片在情感上由淡转浓的递进，也使这样一部表现颓败生活的影片不至于颓丧，比一味浪漫的影片更质朴，又比一味现实的影片更有力。而勾连浪漫与现实、令影片不做作也不乏味的，恰是榴梿。描绘浪漫与现实的悖论的电影并不鲜见，难得的是本片将此悖论放置于一件事物之上，举重若轻地完成叙事、表达思想、抒发情怀。

在香港，榴梿把居住在同一空间的秦燕、耀仔、阿芬及街头男孩原本毫不相干的生活串联起来，让秦燕与阿芬相识；在牡丹江，跨过千山万水被运来的榴梿令发生在不同空间的故事发生关联，让秦燕与阿芬的友情得以升华，相隔千里的两个灵魂遥相呼应并互相影响。也许正是重返家园的阿芬让秦燕在故乡安居，不再离开。

榴梿是连接生活碎片的黏合剂，也是推进叙事的重要线索，它不仅穿越空间，也穿越时间。作为异域水果的榴梿对于片中大多数人来说都难得一见，它代表未来与未知，而当返回牡丹江的秦燕收到榴梿时，它却代表在香港那段百味杂陈、不足为外人道的过往。

榴梿既是幻想，又是现实，它让生活在不同空间、不同时间的生命交织，并折射出不同个体对幻想与现实的不同态度。

阿芬在信中说榴梿"吃的时候很臭，慢慢地又觉得很好吃"，表达了一个孩童对生活最真挚的感受；而阿芬的父亲见过世面，不甘于现状，所以骂妻子蠢，"不懂吃好东西"；阿芬的母亲随波逐流，不愿尝试，所以骂丈夫笨，"买了两个臭东西"。秦燕的父母凭借生命体验，一语道破东南亚的榴梿不过是东北的臭豆腐，于是宁愿守着臭豆腐也不肯吃一口榴梿。秦燕的好友急迫地想知道未知世界，哪怕榴梿那么难看、难切，也要亲口尝一尝。秦燕遭遇过现实与幻想的双重洗礼，面对榴梿，她更平静，也更敏感。她将父母剩下的榴梿一口口吞下，甘苦自知。如果说榴梿是吃出来的一个悖论，那么人生就是活出来的一个悖论。

以前总喜欢戏剧性强、文艺腔重的电影，喜欢在编导浸透情感的笔触中感受大悲大喜，现在也开始试着欣赏用最真实的笔触描摹底层人民生活的现实主义力作。表面上这样的影片无悲亦无喜，而细细体味才发现平淡背后是更浓烈的情感，更昂扬的精神，蕴含其中的情绪似乎要冲破沉滞的表象，饱满欲滴。有时候我甚至觉得尊重生活的本来质感，将情感与思索收敛于内，比雕琢生活、释放情感更需功力。

片中我最偏爱的两场戏都与榴梿有关。一场是阿芬的腿脚不好的爸爸买回榴梿与家人分享，却不知如何打开，好不容易打开了，家人又嫌它臭，拒绝品尝。镜头在一旁静静地记录着这一切，音乐响起，甜蜜与辛酸从画面中缓缓渗出。幸福往往不是付出与接受的对等，而是一方想要奉献一切却不知对方渴望什么的错位。另一场是秦燕与好友分吃榴梿，一群青春不再却一事无成的人仍然对未来

满怀希冀。爱人不见了，理想破灭了，窗外的烟花绚烂依旧。

　　榴梿饱含了导演对生活的透彻理解与无限宽容，他用榴梿勾勒出现实一种——它是丑陋的、棘手的、臭不可闻的，回味起来却又是香甜的。榴梿飘飘，飘过他乡与故园，飘过未来与过往，其中的苦涩与甘甜弥散于现实的空气中，又碰触到人世的冰冷，终于凝结成雪，飘落下来。

《落叶归根》：悲喜剧的现实可能

业内人士常感叹拍喜剧比拍悲剧难。此话的意思也许是，让喜剧不沦为无聊恶搞比让悲剧不沦为无度煽情要难。如此说来，拍悲喜剧应该难上加难，因为它不仅需要同时把握悲剧和喜剧，还要把二者有机地融合在一部作品里。

正是由于拍悲喜剧如此难，一部优秀的悲喜剧的出现才显得尤为可贵。它或许比单纯的悲剧或喜剧都能更深地打动我们，因为它带来了更为丰富的情感体验。

《落叶归根》就是这样一部优秀的悲喜剧。好久没有看过这样的电影——能让我们发自肺腑地开怀大笑，并在不知不觉中流下眼泪。银幕上上演的一切离我们的生活是那样近，以至于我们不经意间就被一些情节触动。我似乎明白了一部悲喜剧，甚或一部电影成功的根本是从社会现实中汲取养分。而对照一些麻木的电影，我发现导演的同情心比他所能掌握的技术和资金重要。

影片的灵感来自一则社会新闻——民工千里迢迢把工友的尸体背回家。基于并不复杂的剧情，影片采用了简单的线性结构，随着民工的不断前行，人物一个个放进来，客串明星一个个出现，戏剧事件一个个发生，渐次掀起一个个小高潮。这样的结构非常易于理

解，也非常符合贺岁片的模式。影片首先从结构上就表明了自己的亲民立场。

对社会的敏感度和对底层人民的关注使影片的悲情部分真实可信。全片的主要人物包括了生活困窘的各色人等：民工、发廊妹、收破烂的。他们的生活构成了影片的故事主体，也涵盖了广阔的社会现实，反映了我们面临的许多社会问题：底层生活的艰难，普遍的诚信缺失，社会发展对百姓生活的冲击，等等。

如果说影片饱满与动人是因为它立足现实，那么影片的幽默气质，则源于它对生活的提炼。给自己办丧事、让尸体扮稻草人、滚轮胎等情节显然对生活真实做了提炼与夸张，但这一提炼极具戏剧效果，对生活的适度加工使影片更准确地逼近了要表达的现实主题。仅从这一点，该片就比某些沉闷的、无意义地表现百分之百生活真实的艺术电影要高明。

喜剧段落集中于赵本山的精彩表演中。在本片中，赵本山充分展示了一位出色的喜剧演员、出色的电影演员的过人天赋。作为一名以小品为主业的演员，他给我们的惊喜是，他的表演完全"去小品化"，只适度保留了喜剧的夸张元素。除此之外，对小人物的刻画十分精致自然，分寸感把握得十分准确，既表现了小人物的朴实与厚道，又表现了小人物面对生存压力时的精明与不屈。大概是平凡的出身使赵本山对底层人民有如此深刻的理解。

仅从滚轮胎一场戏就可见赵本山的喜剧天分与表演的精准。轮胎让尸体运送轻松许多，赵本山用夸张的肢体语言和表情表达这种喜悦，用一个本真可爱的民工形象，很自然地制造出喜剧效果。轮胎在上坡时不停回滚，滚动的距离近时力量小，只撞了赵本山一个趔趄；距离远时力量大，差点把他撞倒。从这些细微之处足见赵本

山的表演功力。

遗憾的是，影片本身却因讽刺桥段的小品化，使批判现实的部分缺少应有的力度（影评人虞晓毅语）。最典型的是郭德纲饰演的劫匪。他太聪明，太明白表演的技巧，于是对人物的把握只能停留在技巧层面上。那场戏由于脱离现实土壤而显得有些浮夸。

影片局部精彩不断，整体节奏却略显失控，高潮部分于赵本山欲自杀时已经出现，这一场戏的出挑使影片后半部黯然失色，流于平淡。结尾也缺少三峡移民这一宏大主题所应有的震撼力，是为憾事。

立足现实，成就悲剧；提炼现实，成就喜剧；而只有更进一步地扎根于现实，才能成就悲喜剧。深深植根于社会现实，才能打动人心。拥有扎实根基，才使悲情与幽默和谐地融为一体，成就一种黑色幽默，因为生活本身便是这样悲欣交集。悲情因幽默的注入而不至于滥情，幽默因悲情的渗入而不至于浅薄。

将悲喜剧笑中带泪的特色发挥到极致的，非自杀一场戏莫属。送工友回家，困难重重，连老板给的钱都是假的，民工难免万念俱灰，但求一死。观众刚对平民生存之艰难寄予同情，却又见角色因懦弱和残存的希望而求死不得。那形象卑微而滑稽，可含着泪的笑总有些不是滋味。或许如朱伟在论述悲剧时所说："……'悲剧之伟大应该在愚蠢地为生存之苦乐观与愚蠢地为人生徒劳苦短哀叹之间。'也就是说，在悲而不苦、苦而不乐、悲不能悲、乐不能乐之间。"我想"欲悲不能"正是《落叶归根》的动人之处，也是所有真挚而温暖的悲喜剧的动人之处。

《求求你，表扬我》：幸福在别处

又见黄建新。依然是以小见大的小人物的故事，依然是荒诞的黑色幽默。

这是一个关于荣誉和真相的故事。

杨红旗执着地要求得到自己应得的一份表扬，开始时无人理睬他的要求，记者们踩上他铺的报纸的时候，也践踏了他的尊严。没想到他的小小要求竟牵出社会众生相。

他的执着背后是他父亲对荣誉的嗜好，杨红旗在乎的并不是一个表扬，他在乎的是父亲。他拼尽全力也无法换来一个表扬，于是一场被策划出来的葬礼上演了。

导演在接受访谈时很明确地表示，那是一场假葬礼，因为它有太多不合常理之处。

其实，葬礼是真是假无关宏旨。杨胜利躺在一个贴满奖状的老房子里时，他已被荣誉埋葬了。无论杨胜利是否还活在人世，过去那个把荣誉看得高于一切的他已经离去。他可以不用再做自己破衣烂衫也要接济别人的圣人了，他可以开始过一个普通人的幸福生活了，在天国或在北京。

同样，无论父亲是否弃世，杨红旗都有理由伤心和愤怒，一个

应得的表扬也要用死或假死去换吗？

为什么得到一个表扬那么难？因为在他苦求荣誉的同时，许多人在誓死捍卫他们的名誉。

欧阳花为了呵护自己的纯洁，不惜用谎言欺骗所有人，不惜把杨红旗逼得走投无路。谎言被揭穿，她险些被自己面临的道德困境逼上绝路。这不是她一个人的道德困境，而是整个社会道德评价标准的畸形。贞洁那么重要吗，难道比诚实和善良更重要？她为了所谓的圣洁，失去了曾有的纯真。

派出所本与此事没有切身的利害关系，可他们为了辖区治安良好的名声也撒了谎。

与这个表扬有关系的、没关系的，都撒谎，于是真相扑朔迷离。

这部影片表面上是一个查明真相的故事，实际上却告诉我们真相的不可知。

古国歌以查明真相为己任。他不相信亲耳听到的、只相信亲眼见到的。他连自己女友是否真的是一名抓捕罪犯的女英雄都表示怀疑。而见到的都是真实的吗？他见到了被雨淋湿的欧阳花，可那天没有下雨；他见到了葬礼，却于一年后又见到了红光满面的杨胜利。哪些是真实的，哪些是幻影？说不清的是非对错，看不透的真真假假。古国歌被真相逼迫得无法呼吸，他崩溃了，只好用辞职获得解脱。

影片用古国歌表现人们认识能力的有限，我们可以无限接近真相，却永远无法得到它。

导演似乎并不看重事实到底是怎样的。杨红旗是否真强奸了欧阳花，记者与杨氏父子是否真的再次相遇，都无关紧要。他要表现的是人们在苦苦追寻自己所想所愿而不得时的绝望，以及逃离社会所强加的荣誉和使命后的逍遥。

该片中真相不是唯一的，它为观众留下了想象空间，观众可以做出自己的判断和选择。

片中人物或追求自己应得的，或捍卫自己已有的，在相互之间的较量和角逐中，所有人都破碎了，却也都获得了重生。在他们看来重如泰山的，在别人眼里也许轻若鸿毛。旁观者永远是冷眼看热闹。就像《芝加哥》中，女主人公最后得到的那个无罪判决一样，胜败得失无人关心。杨胜利求之不得的表扬稿终于上报了，他却不需要了。报纸落在大街上，千人踩，万人踏。旁观者总有新的热闹可看，对杨红旗的表扬终究是一件不值一提的小事。

这是一部画面明亮、调子灰暗的电影，这是一部展示多重理性思考加工过的现实的电影。

黄建新还是那个黄建新。片中黄建新式的处理俯拾皆是，在镜头前绽放的那把伞让我想起《说出你的秘密》，孜孜以求探寻事实真相的王志文让我想起《谁说我不在乎》里神神道道找结婚证的吕丽萍。

不同的是，这次他走得更远。

以小所见的更大。几个人的小小诉求折射出道德悖论和人生困局。

黑色多于幽默。谎言、伤害、迷茫、死亡，主旨趋向诡异。

一个原本有些老套的故事被他打磨得熠熠生辉，每一个镜头都经过精心设计，每一个细节都意味深长。

内容的充实和形式的美感在该片中达到了较为完美的结合。

在一定程度上，黄建新的电影具有导向性。对人性的探讨无须巨大的资金投入和高超的特技，况且一个巧妙的转场、一个漂亮的调度比狂轰滥炸、飞来飞去更能达到艺术效果。

范伟却已不是那个范伟。同是塑造普通人，《看车人的七月》带着他初涉影坛的小心翼翼，《天下无贼》则是小品路数的不佳展示，而在《求求你，表扬我》中，范伟真正找到了电影表演的感觉，在剧组交口称赞的那场戏中，他的情绪转换非常自然，少有斧凿的痕迹，大大超乎了我的预想。

范伟饰演的杨红旗在影片开始时对幸福的阐述让我印象颇深。

之前也听过对幸福很具体的描述，但都是从自我感受出发，没有像杨红旗这样，以猜想别人的感受来感知幸福。

他所认定的幸福是得到别人的表扬，而得到表扬又是为了满足父亲的愿望，他自己便在哀求表扬中迷失了。

影片最后，古国歌、杨红旗、杨胜利在异乡相遇，三人都摆脱了心灵的枷锁——责任的枷锁、孝心的枷锁、荣誉的枷锁，而露出了幸福的笑容，原来——幸福，在别处。

《五魁》：戈壁悲歌

　　无非是控诉封建礼教，倡导婚姻自由，追求人性解放，但拍得大气、深沉、凝重。故事简单，人物也不多，最可取之处是画面精美，每一个镜头都像一幅画，构图、用光、色彩都十分考究。音乐比起画面来稍逊一筹，渲染得不够。演员调度合理，拍摄手法多样，十分符合电影美学的要求。台词不多，每一句对推动情节发展、刻画人物形象都很关键。

　　柳家大院里几乎人人都是封建礼教的牺牲品，包括太太——她的悲剧性在于她到死也没能认识到自己人生悲剧的根源。守了二十年寡，不做任何反抗，反而想把这种悲剧延续下去，也不允许别人反抗。死后赢得的贞节碑也改变不了她令人唏嘘嗟叹的命运。她始终不能理解少奶奶所走的与她截然相反的路，直到少奶奶最终走出柳家大院，她被逼上吊时，还是如此，只说了一句"下贱！"此句实为点睛之笔，也符合人物性格的稳定性。

　　片名似乎不应叫《五魁》，因为五魁这个人物在片中并不十分突出，个性并不十分鲜明。反而是少奶奶意志坚定，不屈服于礼教的束缚，与整个柳家大院，甚至鸡公庄的人，都形成鲜明对比。柳太太虽锁住了她的人，却锁不住她的心。由她坚定的眼神可以看出，

她从来不曾动摇，哪怕被砍断脚筋。

太太在少奶奶被处治之后，眼神是那样迷惘，眼睛是那样无神。从这双眼睛里可以看出不可侵犯的尊严背后是一颗干枯脆弱的心。她嘴里小声嘟囔着："怎么就没守住呢？"这是对自己未能尽到责任的责怪，也是唯一一次反思，可惜她受礼教荼毒至久至深，这仅有的一次反思亦是徒劳。上吊前，五魁嘱咐下人为太太留个全尸，再一次表明太太的行为有着深刻的背景，故在惩罚之余应得到一丝宽恕。太太毕竟还帮少奶奶说了话，至少她心地还善良，只是在礼教的压抑下扭曲了。

虽然最后五魁迎娶了少奶奶，整部影片的悲剧性却丝毫未减。少奶奶为争得这点自由，付出了太大的代价：终身残疾，满门抄斩。而结尾那块贞节碑使影片的悲剧气氛更加不可动摇，而且使影片得到了升华，悲剧范围扩大到了全村，甚至是整个旧社会。

五魁把少奶奶背进柳家又背出柳家，这一照应却让人生出许多悲苦。背进时，已注定少奶奶坎坷的命运；背出时，五魁已不是那个五魁，少奶奶也不是当初那个少奶奶了，女主人公身残心亦碎，五魁的心也早让岁月磨硬。他们还能体味到原来的甜蜜吗？他们不过是履行心中的承诺罢了。那样的时代只能造就那样的结局，当事人无力改变那时的社会状况。

张世在本片中的表现还算可以，其形象看起来老实巴交，很适合演长工。但这个人物开始非常懦弱，后来一下子变得强悍异常，略显唐突。最后看女主人公时，他的眼神中应有一丝爱怜，不该只是凶狠和愤怒。

女主角还行，稍木了点。

王玉梅的表演可圈可点，不愧为老演员，经验丰富，十分老到，

一出场就能看出当家太太的威严，深刻表现了人物的复杂心理，使人物不仅停留在丑恶面上，而是让她更丰满。

王馥荔跑了个龙套，因为只是配角，戏份不多，也不出彩。编导都没有着力刻画。也许是她演太太的时候太多了，怎么看都不像个下人，仿佛一不小心，风头就可盖过太太。

凡电影都十分注重细节，大院里的丫鬟一直穿红，结尾却于红袄外套了一件黑色坎肩，预示了悲剧的发生。

主创人员的精雕细琢使影片意境悠远。柳太太去了，柳家大院也化为废墟，但废墟上能否再建起高楼，戈壁悲歌能否化为田园牧歌，却值得人们细细品味、思索。

《一个陌生女人的来信》：轮回

数月前看到这部电影的片花，画面中的金黄色有一种让人悲哀的灿烂。而音乐，摄人心魄。

真正面对时，才发现它朴素而含蓄。一个女人幽怨而淡漠地娓娓道来，这个女人就是徐静蕾。对观众而言，她并不是一个陌生女人。只觉得她活跃于影坛而屹立不倒，拼的是一个综合实力。

处女作《我和爸爸》像个试验品，技法生涩，故事也牵强。《来信》的故事依然简单，抗战的大背景仅仅是背景，历史作为片中人物悲欢离合的助推器，并不是叙述的主体。然而从中可以看出作为导演的徐静蕾如蓓蕾般悄然绽放。

传说中很难相处的几个"大牌"，和徐静蕾都私交甚笃。比如姜文。在该片中，姜文依然不由分说地以自己独特的方式精彩着，既粗犷又细致，既自由又能与摄影机配合得很好。

初出茅庐的徐导还谈不上掌控姜文的表演，只谈得上配合默契。她对自己和其他演员表演的把握也不太成熟，有些松散。但女导演自有女导演的细腻。两场幽会的戏可用精确来形容。第一次，女人还年轻，有梦想成真的窃喜，也有情窦初开的羞涩。而男人捧着女孩纯真的面颊，多少有些于心不忍。第二次，女人冷漠的脸庞暴露

了她心灵的伤痕，两人都已是情场老手，无须遮掩，直接、放纵。

有人认为电影沾了小说的光。原著结构精巧，拍出来自然吸引人。可把外国小说改编成老北京的故事，还改编得那么严丝合缝，足以说明作为编剧的徐静蕾是合格的。

踢沙包、放风筝、坐黄包车、吃糖葫芦，电影中暗自透出老北京冬天清冷的味道——纯正。

音乐则是中西合璧的，凄婉动人。不滥用，最精彩的旋律只出现过两次——芳心暗许时和结尾斩断情丝时。只消两次，心都碎了。

很容易在片中看到雪以及橘黄色的灯光，导演用造型艺术定下了本片的基调：亲切又有一点点温暖。女主人公始终没有哭哭啼啼，而这是怎样悲惨的一生，这是怎样乞求施舍般卑微的爱情？

从一开始，这段感情就是不对等的。少女趴在窗台上默默地凝望，躲在墙角偷偷地哭泣，男人却浑然不觉。后来这种不对等不但没有减缓，反而加剧。

这段感情对你而言刻骨铭心，对他来说却是云淡风轻；你忠贞一生，他却只是逢场作戏。你把整个生命给了他，他却把生命挥霍到无数萍水相逢的女人身上。他甚至记不得你的相貌和姓名。你终其一生想跟上他的脚步，融入他的生活轨迹。可从豆蔻年华到风华正茂，再到徐娘半老，你们只有屈指可数的几次交会，而后，相忘于江湖。你留着他咬过的半块苹果，苹果腐烂了；你年年送他白色玫瑰，玫瑰枯萎了。你诵读他的文章，抚育他的孩子，从少女到少妇，年华虚度。

该片营造了一种逼仄的空间感。窄小的卫生间，狭长的胡同，局促的走廊，就像女主人公的情感一样令人压抑。她不肯告诉男人她是谁，她等待着男人的醒悟。也许男人不是负心，而是健忘，到

最后也只是对往事有了隐约的印象。

许是上辈子的缘分吧，他这样想。

花心的男人醉生梦死，真的是这辈子的事吗？观众也有些怀疑了。

这有关系吗？我们都活在生生世世的轮回里，有些人忘却了前世的情分，让执着守候、永不忘怀的人伤心落泪。

导演善于利用环境将心理活动外化。青春年少时，独自待在冒着水汽的水壶旁边，爱情在生长；风韵犹存时，落寞地抽着烟，寂寞在蔓延。在剧场，远远地看着他寻欢作乐，镜头在舞台、男人、女人间快速切换，女人心烦意乱，起身离开；在舞厅，喧嚣的音乐、狂欢的人群，男人是为了填补空虚、排遣无聊，女人当然明白。可历经岁月沧桑，你依然痴心不改，他随时一声召唤，你就愿意为他赴汤蹈火。

那一夜，玫瑰开得绚烂。

镜头缓缓拉开。灯光摇曳，夜色撩人。

玫瑰凋谢了。为什么当初送白玫瑰呢？再送一枝吧，作为爱情的祭奠。

与管家打了个照面。管家那么多年不动声色，而今天，在你毅然决然离去的清晨，轻声问了句："小姐，早。"扎在心里许久的刺开始隐隐作痛。

一生爱恋换来的却是一沓肮脏的钞票。

孩子死了。花瓶空空如也。心已不再。

我的故事，远飞的鸽子知道，精致的瓷器知道，连金丝棉被都知道。而你，现在才知道。

那封信从电影开头念到男人读完它，时空的交错令人分不清这

一切是梦幻还是现实。男人的目光穿越时光之门看到女人，她仍是趴在窗台上默默凝望你的小女孩。

有人为少年时的希冀付出了一生，不管值得不值得。

《姨妈的后现代生活》：可叹人生不如戏

《姨妈的后现代生活》很容易让人想起编剧李樯和导演许鞍华之前的作品。李樯延续着《孔雀》中讲述的浪漫梦想与残酷现实的悖论，许鞍华延续着《女人四十》中开拓的都市悲喜剧路线。不同的是，这次李樯的笔触看似更喧闹，实则更阴冷，在平淡的生活中隐藏了严谨的戏剧结构；许鞍华的镜头看似更散淡，实则更精致。她在《女人四十》中让我们学会于苦难的人生中寻找欢乐，这次却让欢乐中透出掩不住的凄凉。本片的妙处在于准确地拿捏了华彩与庸常的分寸，以"戏"为全片之眼，写出了一段令人唏嘘的悲喜人生。

人生如戏

本片的戏剧舞台是上海和鞍山。难得一位香港导演将两座内地城市拍得如此富于风情和质感，上海的繁华与鞍山的萧瑟形成对比，上海的市井和鞍山的凡俗又相互映衬。戏剧的主角是姨妈，她是全片的中心人物，其他角色的故事皆围绕她来展开。她自恋、讲体面、精打细算又爱慕虚荣。她的形象是由配角烘托出来的，配角一个个出现，她的性格就一步步明晰。配角个个鲜活，却又不喧宾夺主。

生动的配角对姨妈而言可谓锦上添花，他们的出现为姨妈的形象注入生命活力。相反，结尾处他们的纷纷离去对姨妈而言可谓釜底抽薪，他们各自的戏剧落幕了，姨妈也只剩下了一具憔悴的躯壳。这样的戏剧结构高明于公路片，它不像公路片那样，配角倏忽出现又瞬间消失，各个配角互不联系；它也不像公路片那样一根筋走到底，而是配角围绕主角形成圆形结构，配角出现后并不马上退场，只是退作背景，故事仍在继续。不仅主角与配角之间有好戏上演，配角之间也会发生千丝万缕的联系，这种联系又促成了主角命运的波折。

具体而言，水太太有一种虚张声势的快乐，一把年纪还热衷于打扮，热衷于打听他人的情事。她和姨妈有着相似的地位，相同的寂寥，只不过表现形式不同。水太太每日一歌，假装快乐；姨妈自视清高，佯装坚强。无论是追赶时尚还是躲避时尚，都显示出她们在时尚面前的尴尬处境；无论是投身于爱情还是窥探爱情，都掩饰不住她们内心的寂寞。于是水太太养猫，姨妈养鸟，她们都把自己脆弱的欢喜寄托在这些小生灵身上。她们的相似让她们惺惺相惜又互相挑剔。也正是这种共鸣，才使姨妈葬猫那么郑重其事，又那么感时伤怀。

金永花表面上与姨妈背道而驰。姨妈讲尊严、讲体面，而她不惜用最下三烂的招数去骗钱。但她和姨妈都是被生活压榨的女人，尽管金永花的身份和生存手段与姨妈相比等而下之。也正是因为这等而下之，她在绝境时的所作所为较之姨妈就有过之而无不及。姨妈只是抛弃了自己的亲生女儿，而她是杀害。金永花就是放下身价的姨妈，而放下身价却让自己走上了绝路。于是在监狱中金永花与姨妈只能相对无言。

刘大凡则是更世俗化的姨妈。她和她母亲一样爱慕虚荣，也和

她母亲一样因为心中的那份不甘与爱人分手。巧妙的是，编剧为姨妈取名"叶如棠"，生为绿叶并不可悲，徒劳地做着繁华梦才可悲。刘大凡却连这样诗意的名字也没有，是彻底的凡胎，可她并未因自身的平凡而放弃幻想，不难想见叶如棠的悲剧不仅不会结束，而且将不断重演。

编剧不仅通过一件件小事塑造着姨妈的性格，也将与她相似或相反的特质分别安置在不同的配角身上。当姨妈与他们发生矛盾冲突时，喜剧效果就格外明显。

配角的故事可独立成篇又相互纠缠。潘知常若不躲藏，猫就不会死，猫若不死，水太太就不会郁郁而终，姨妈就不会那么快就发现潘知常的骗局；姨妈若不将金永花赶出家门，她可能就不会犯罪入狱，她若不入狱，姨妈就不会神思恍惚，以致摔倒住院，姨妈若不住院，女儿刘大凡就不会来探望，姨妈可能也不会灰心地回到鞍山。层层环节紧紧相扣，共同编织了精细的情节之网。

戏如人生

潘知常是所有配角中最关键的一个，是他带动全剧由喜转悲，是他将姨妈的人生从平淡推向高潮，又从高潮跌入低谷。他自称老上海的没落贵族，贵族的身份满足了姨妈对荣华富贵的幻想，没落的处境博得了姨妈自悲身世的同情。再加上能言善辩，他很轻易地就俘获了姨妈的芳心。

他和姨妈因戏相识，他们在穿戏服唱戏时也最快乐，"戏"是潘知常和姨妈的关系中的重要事物。相识时姨妈唱了一段《霸王别姬》，这时潘知常手中恰好拿着姨妈的剑，两人的状态与戏中情境

暗合。唱戏时人处于一种虚拟情境，穿上戏服，这种虚拟情境就达到了以假乱真的地步。为观众所称道的试戏服那场戏，二人就是因为身着戏服忘情忘我，才如此快乐，而戏的虚拟性让这欢喜成为一场空欢喜。戏中人越欢喜，旁观者就越能感到其中的悲凉。值得注意的是，这场戏中男女易装，既增强了喜剧性，也增强了这短暂快乐的虚幻感。戏的虚幻与梦相仿，姨妈是梦中人，所以甘愿受骗也要跟潘知常一起做戏中人。潘知常靠行骗生存，靠戏曲过活，醉生梦死。而姨妈愿意跟着他醉生梦死，因为和他在一起能产生青春永驻、大富大贵的幻觉。他们初次约会的地点就印证着这种幻觉，窗外到处是霓虹灯，而姨妈身旁的招牌恰好写着"青春"二字，这样的取景令人叫绝。二人都是落魄之人，却自比英雄美人、才子佳人，自得其乐中透出一种淡淡的落寞。是"戏"让他们苦中作乐，也是"戏"一语道破他们的悲哀。潘知常和姨妈唱戏的时候最高兴，可戏中唱词充满说不尽的寂寥：潘知常亮相时唱"世上何尝尽富豪，也有饥寒悲怀抱，也有失意痛哭号啕……"姨妈憧憬日后美好生活时的道白却是"青春正二八，生长在贫家，绿窗春寂静，空付貌如花"。

可叹人生不如戏

　　人生如戏造就了人生的喧闹，戏如人生印证了人生的悲凉，可叹人生不如戏，经历了大喜大悲之后，最终要归于庸常。生活中少有痛哭号啕，只有数不尽的暗伤和隐痛。片中人物大多有身体上或人格上的缺陷：宽宽腿脚不便，飞飞脸上有疤痕，飞飞的外婆是疯子，金永花和潘知常是骗子。这些缺憾是人生隐痛的外化，也是表达姨妈所受的暗伤的依托。别人的伤痕在脸上，姨妈的伤痕在心里。编

剧为姨妈设置了太多太美的梦想，然后残忍地将这些梦想彻底击碎，以此来表现人生的严酷。也许这样的结局太阴冷，片中又加入月亮的意象，为这个故事做一点温暖的处理，纵然生活中没有大月亮。

除了姨妈，其他人也有破碎的梦想，比如刘大凡的出国梦，宽宽的单恋。他们都为愿望的不能实现悲哀着。只有飞飞的外婆是快乐的，她疯了，可以永远生活在自己的幻想里。以疯癫为代价而保全的梦想也弥足珍贵，所以姨妈在心灰意冷时想把以往寄托希望的鹦鹉送给外婆，可惜这时外婆已被送进养老院。

还好有宽宽。本片从宽宽的角度来取片名，片中很多时候也是以宽宽的视角来叙事。开头宽宽看到姨妈的俗气，曾表示不屑；结尾宽宽看到姨妈的颓丧，流露的却是怜悯。唱戏时的悲凉在于张扬，在于对绚丽人生的无望幻想；吃饭时的悲凉在于逆来顺受，在于对粗茶淡饭的甘之如饴。编剧用宽宽嘲讽姨妈，"姨妈的后现代生活"其实是"落后于现代的生活"；也用宽宽同情姨妈，宽宽说"反正我以前也有过不瘸的时候"，此时想必姨妈也正用类似的话宽慰着自己。宽宽是全片的希望所在，他代表着未来无尽的可能，虽然他瘸了，使这种希望只能是有缺憾的希望。

本片的导演和编剧由于讲述了不如戏的平淡人生，而获得了艺术上的成功。许鞍华的成功在于融合了烟火气与文艺腔；而李樯的成功首先在于凭借智者的敏锐将人生拆解为喜悲两部分，并用后半部的悲凉嘲讽了前半部的欢喜。配角身上有姨妈的影子，嘲讽他们就是嘲讽姨妈；姨妈身上有我们的影子，嘲讽姨妈就是嘲讽我们自己。嘲讽别人是喜，嘲讽自己却是悲。姨妈说："人生是需要谋略的。"而她恰恰是一个富于幻想却缺乏谋略的人。其实我们都像姨妈一样，本想成为时代的弄潮儿，最终却都被时代嘲弄了。

　　李樯的成功还在她于凭借作家的才华糅合了喜与悲，使前半部喜中有悲，后半部悲中有喜。影片并不是风格相异的两部分的生硬拼接，而是悲喜浓度的不断调和，由洋洋喜气到深深悲哀，再到悲喜相合、复归平静，直至结尾处收音机中的京戏也激不起姨妈心中一丝波澜，只剩下沉默和麻木，只剩下淡然的无奈和绵长的忧伤。

大脚的美丽

我曾预言倪萍在电影上难再有建树，话音还没落地，人家就捧了"金鸡"。我这预测能力……不过倪萍的确表现不俗，表演得真挚、平实、感人，又张弛有度。只是在游乐场教育孩子的一场戏中，哭戏还可以把握得更好。同样有上佳表现的袁泉也很有表演张力。

演员整体的出色表演理应归功于导演。黑幕的反常规应用给观众留下了思索的空间与回味的余地。画面也很好地展示了西部的荒凉美。

孩子们在浴池着浴袍那个画面有点像某些死板的音乐电视，不知有何用意。此外片中还有多处不合逻辑。比如偷情的两个人听到响声怎么会一同出门？有些表演手法，如不好意思时蹭脚，显得了无新意。

与同是杨亚洲执导的《空镜子》空灵优美的音乐相比，赵季平的作曲过于豪迈雄壮。明明是小事一桩，却紧锣密鼓，搞得人心惶惶。

好的电影必有一个好的剧本支撑。该片没有仅仅停留在支教上，而是探讨了女性人生的深刻问题。两个女主人公努力在对方身上弥补自身的缺憾。张美丽没有孩子，所以当她得知夏雨怀孕时会欣喜若狂；得知夏雨将孩子打掉时，她又是责怪，又是心疼。夏雨的家

庭出现了危机，于是她极力主张张美丽大胆地追求爱情，帮助并鼓励她不断靠近属于她的幸福。而女性人生总是有缺憾，夏雨与其丈夫的感情走到了终点，张美丽的生命也因一次意外走到了尽头。夏雨在张美丽的床前痛哭不止，为张美丽，也为她自己。张美丽早已预感到了自己的命运，"做什么都不成功"，可她仍能做到"哭着来，笑着走"。她说自己是"笑里藏刀"，这刀不仅戳破了赵面粉等人的丑恶面孔，更扎在夏雨等亿万女性心上。这笑是从容面对生死，又是悲叹命运无常。

除了富有新意的大主题，小道具的巧妙运用亦为本片增光添彩。手镯是张美丽与王树的感情寄托，也使王大河发现这个秘密顺理成章。橘子密切了张美丽与夏雨的关系，也让张美丽与夏雨的丈夫不打不相识。小小橘子最后竟成了张美丽与夏雨的感情脉络，夏雨在病床前慢慢地剥着橘子，橘皮的汁液四处飞溅，在阳光的照耀下煞是好看。在张美丽生命结束之时，夏雨也揉碎了手中的橘子。影片刚开始，孩子们抢了夏雨的"可乐"，兴奋地跳下土坡；影片最后，夏雨伤心时也到土堆发泄情绪。经过一系列变故之后，她与孩子们在一定程度上心灵相通，拥有同样朴素的感情表达方式。

在一些细节上，编剧不免落入俗套。像"good good study""老不死"都是过时的笑料，怕难收到预期的效果。

故事最大的魅力在于真实。不像其他信誓旦旦的志愿者，夏雨说，她再也不想去那种地方了。没有比这更能揭示当地的贫穷困苦的话语了。此类语言使人物有血有肉。片中的人物都会犯错误，又都有可爱之处。这样的人物才是丰满的。张美丽的大脚不好看，但是美丽。大脚的美丽是真实的美丽。

关于《那山·那人·那狗》

我为《那山·那人·那狗》而深深感动。

该片的成功之处之一便是画面的精美，湘西水乡的青山绿水、小桥人家极富诗意，让人心旷神怡，忘却人世烦恼。影片一开始，我就被其优美的音乐打动，接下来便被其中流动的情愫牵引。与其说这是一部故事片，不如说是一篇优美的叙事散文、一首抒情诗、一幅水彩画、一首田园牧歌。它就像繁忙生活中的一杯清茶，散发着淡淡的清香，微微的苦涩，让人回味绵长。无须复杂的情节，无须扣人心弦的手法，也无须高科技制作，只是不紧不慢地讲述一个平淡的故事。平凡的人物、普通的情感却以其独有的魅力感染了我。

"影帝"的称号，滕汝俊当之无愧，表演含而不露，感情处理相当细腻。该片将父子关系阐述得相当到位。两人看似冷淡，其实彼此牵挂、相互关怀，这是一种深厚的、无言的、含蓄的情感。有一个场景是父子二人上一个陡坡，儿子不小心将一块石头踩得滚了下去，差点砸到父亲，而父亲丝毫没有责怪儿子，只说了句"小心！"这样的细节不胜枚举，事情虽小，但我不能不为之动容。影片结束时，我还沉浸在其营造的氛围中，细细品味它带给我的清新。

关于《天上的恋人》

一只红气球飞进了大山，村子里平静的生活被打破。本来就爱慕朱灵的家宽终于找到了浪漫的表达方式，而不安分的朱灵却愈发不甘于大山里的生活。也是因为这只气球，三个表达或沟通能力受限的人组成了家庭。家宽听不到流言蜚语，所以执着；玉珍不能表露情感，所以含蓄；王父看不见这世间的纷纷扰扰，所以敏感而倔强。三人齐唱山歌的段落是身体残疾却追寻完美爱情的人们的一场集体宣泄，尽管看着有些不真实。

家宽追不上朱灵，家宽是封闭的，朱灵是飘忽的；朱灵也得不到张医生，他们属于不同的阶层，活在不同的世界。至于家宽和玉珍，那么默契，感情暗自生长，两人却浑然不觉，至少家宽浑然不觉。他仍追着不属于他的感情，却对身边的温柔视而不见。

除了气球，家宽带回的自行车、张医生家里的小号都在激荡着村里人的心灵，城市文化正在冲击、改变着他们的生活。这些精彩世界的符号使朱灵更加向往山外的时尚生活。与其说是气球带她飞出了大山，不如说是她对城市生活的无尽向往带她飞出了大山，尽管她为此付出了代价。自行车也给了家宽盲目的自信。当他发现自行车无法提升他在朱灵心中的地位，这车也就跌落到了山沟里。

　　最出色的就是摄影了。桂花雨和天池都被拍得那样漂亮，漂亮得不真实。而脱离现实、脱离社会，恰恰是东西的小说的特点。他喜欢让人处于封闭的环境中，那些感情纠葛也只是与他人无关的个人事件。

关于《暖》

那秋千应该是有象征意味的。影片一开始，暖就骗井河说她看见了天安门。秋千上荡着他们的梦。暖试图用对小武生的爱实现她的梦，井河用考大学实现他的梦。秋千索的断裂是梦的彻底破碎。暖一生都活在等待中，对武生的等待，对井河的等待；暖一生也活在失望中，不断地希冀，不断地破灭。

哑巴和井河的处境有某种共通之处。小武生出现的时候，井河希望暖幸福，也想提醒暖这份感情的不可能，也许很多时候，他甚至想说"我能给你幸福"。哑巴深爱着暖。因为不能说话，他总用欺负表达着他的爱意。他也希望暖幸福，但更希望这幸福是自己给予暖的。他徘徊在自私和无私的爱之间，他将皮鞋捎给暖却撕掉了信。如果信和皮鞋都交给暖，暖便可死心塌地地等，井河也不会用没收到回信这么完美的借口为自己开脱；如果信和皮鞋都没收到，暖就可以把井河想象成一个彻头彻尾的负心汉，不会受那份期待的折磨。偏偏片中人都是处于高尚和狭隘之间的凡人，于是便有了那么多苦难，便有了那么多无处发泄的哀怨。每个人都有罪，每个人又都有借口。

如果剔除那些沉静而湿润的细节，这部影片可能就成了一个落

入俗套的负心汉的故事。有时影片的成败全赖于导演的叙述方式，很庆幸，霍建起的表达很出色。

一个悲苦的女人偏要叫"暖"，几段布满遗憾的命运偏要用有眷恋（井河）、有期待（暖）、有所得（哑巴）来圆满地解释，霍建起的"煽情"和"矫情"又上了一个新台阶。

这个等待的故事很容易让人想起《边城》。暖的悲苦正是心中那一丝不甘熄灭的期冀酿成的，她所想的也许就是翠翠所想的：这个人也许永远不回来了，也许明天回来。

关于《暖春》

　　记得好像是何琳说过，一部片子里要是小孩太会演戏了，大人就全完了。可不是，《牵手》里无论蒋雯丽、吴若甫还是何琳，都没有那个小孩风头劲。记得百花奖公布的时候，有人愤愤不平，说一个小孩会演什么？可看完《暖春》就会发现，如果没有张妍，这部片子真的会黯然失色。小女孩在片中的表现太出彩，她用她那双会说话的眼睛感化银屏上的叔叔，也感动了银屏下的观众。她跑着跳着奔向爷爷，告诉他，叔叔跟她说话了。那是高兴，亦是悲伤，用高兴反衬出悲伤。

　　影片主题直白浅显，情节都在意料之中。影片用它的品质表明了它的身份：这是一部获奖影片，却也仅仅是一部获得导演处女作奖的影片。

关于《两个人的芭蕾》

　　这是一个缺乏新意和深度的亲情故事，不是亲情胜似亲情的故事。倪萍扮演的还是一个没文化的农村妇女，而艾丽娅的村妇形象还是那么绝。还是"煽情"，这次是导演。偏偏我这人不经煽，一煽就哭。本片最棒的地方是摄影，把江南民居拍得漂亮极了，湿漉漉的石板路反射出的光都清晰可见。而最尴尬的地方在于导演起用了一群带着浓重北方色彩的演员——除了前面提到的两位，还有柏青。表演好则好矣，可与周遭环境婉约的气质相差太远。另外，剪辑师的表现欲太强，剪接有新意却不自然。

关于《购物狂》

不得不再说一遍"人各有病"，这是我看完全片的唯一感受。很多香港电影关注底层人的生活和心理。影人不绷着，放得下身份。它往往用极轻浮的形式表达其实挺厚重的内核，这部影片的内核便是微小的细节暴露出的人物内心，所以徐小凤扮演着穿针引线的重要角色。不过港片的形式还是太随意和杂乱了，而且浅尝辄止，把那些厚重和煽情不当回事。高潮的一场戏，虽然展示了编剧超常的智慧和导演高超的技巧，但卖弄得有点过了，作为观众的我非常疲劳。

徐小凤，不看字幕真的想不到是她。多年不见，红颜已老，令人心折的是气质和风度。

罗家英，求婚那场戏让我不禁想起他和汪明荃。

张柏芝，演技似乎向张曼玉靠拢了，仅仅是靠拢。

确有港片的味道。

关于《上海伦巴》

我对彭小莲很不了解，仅仅看过一部《美丽上海》。它是那种凭一两场戏、一两个镜头、一两个演员就化腐朽为神奇的电影。看红警批评《美丽上海》暮气沉沉，我还怪他太苛刻，而这部《上海伦巴》给我的感觉正是暮气沉沉。更要命的是，还有一点阴阳怪气。整部戏琐碎而做作。主题非常混乱，是表达一个女性的觉醒还是回忆一段往事？似乎都不是，只是拼接了一个乏味的爱情故事。老上海的风情和年轻演员的个人魅力很不搭调，于是《上海伦巴》成了一部错乱的怀旧电影，没有时代感，只有演员以及观众与旧时代深深的隔阂。

含义明确的仿佛只有一场戏：两个主角和一个戒指纠缠不清。很明显，戒指代表责任。阿川没有能力负责任，并提醒婉玉不要放弃责任，相应地表现为"被戒指划伤""丢戒指"和"找回戒指"。

还有一场戏让人眼前一亮——男女主角在桥上对话。像《美丽上海》中动人的场景一样，起催化作用的是音乐和摄影。不同的是，我们可以这样说，《美丽上海》暮气沉沉，但有几个出彩点，而《上海伦巴》有个别出彩点，但还是暮气沉沉。

关于《疯狂的石头》

都说这片子的票房好，可那天周二我去新天地影城看的时候，一个放映厅里就四个人；都说这片幽默，我所在的那个放映厅里从头至尾没有一个人笑。我不仅没笑，其间几次想离场。我一直很不解，很多搞艺术的人为什么那么愿意展示丑陋和肮脏？难道美不是衡量艺术的标准之一？或许我将美感这一标准看得太重，所以不能理解很多人对真实的孜孜以求，况且还是矫饰的真实。也许他们认为那就是艺术，那就是美，真实美。我无法以自己的审美将别人的审美一笔抹杀，真是这样的话，都由着我，那这世上就没有恐怖片、武侠片存在的必要了。可能爱看恐怖片的人觉得那是"惊悚美"，爱看武侠片的人觉得那是"暴力美"。

随着看的作品越来越多，我自己的审美标准也慢慢多元化了，所以也就慢慢包容别人多元化的审美了。以前觉得华丽才是美，现在明白朴素也是美，简约也是美。但我想镜头里不断出现的泥巴、马桶、杂乱无章的打斗肯定不是美；一味地恶搞也称不上幽默，幽默是要讲格调的，幽默常常来自对现实有力的讽刺。而现在流行的恶搞只具有破坏性，不具有建设性。片中唯一让我感觉犀利的地方就是冯董把那个小亭子往大楼的模型上一放，说那叫中西合璧。我

终于会意地微笑了。从这种讽刺中往往能看出艺术工作者的勇气和才华。

我没想否认导演的才华，只是想让他珍惜自己的才华。片中处处可见导演的灵光闪现，可他用玩小聪明的方式把才华浪费了，用简陋的技术条件把一个巧妙的剧本浪费了。我想，最起码的技术水准是电影艺术的基座之一，技术水准达不到，遑论艺术。

我愿意支持国产电影，支持有意思的国产电影。但同样类型的，我宁愿支持《独自等待》，最起码这电影很清新，从形式到内容都是干净的。

可能我还是把形式上的干净漂亮看得太重了。所以就算《一个陌生女人的来信》有道德上的瑕疵、逻辑上的漏洞，可一看见那画面，一听见那音乐，我就无条件投降了。

《中国文艺》介绍徐静蕾时，也没有说这部电影多少好话，还说唯艺术至上的圣塞巴斯蒂安电影节评委还是把最佳导演奖颁给了徐静蕾。

其实，我觉得，我和圣思巴斯蒂安电影节的评委，是一样的。

关于《梦想照进现实》

听说这个剧本的大致构想后，我的唯一感受是崩溃。怎么拍啊，总不能一个长镜头九十分钟吧。电影的预告片给了我小小的惊喜，镜头运用不仅不乏味，而且灵活多变，屡屡给人惊喜。这就是所谓才女吧，人家不光是字写得比我好啊。然后，我就痛下决心一定要到电影院看个究竟。

切中人心的还是台词，从开始会心的笑到精彩处哈哈大笑，再到两人暂时沉默、音乐响起，黑暗中的我有点激动了，因为当时觉得又发现了一部好片。那音乐与电影的气质非常贴合，而且戏中人播放的音乐与故事浑然一体。老徐果然聪明。

虽是两个人的夜话，剧本的视野却不局限于那两个人。那两个人的苦恼和伎俩，都是对当代人生活状态的展示，正因此，那两个人的对白才挠到了观众心里，让我们微笑或大笑。故事的架构有些戏中戏的意思，他们时而是导演和演员的关系，时而是所拍的那部戏里两个角色的关系。两个人有时是真的推心置腹，有时又各怀鬼胎、互相忽悠，拼的是演技和耐力。真真假假，一时间，观众都有些恍惚了。

跳出影片的圈套看演员的演技，徐静蕾是本色出演，异常自然；

韩童生拿的是话剧台柱子的功底，看不看得惯，全凭您的个人口味了。我觉得，有很多演员，等"大幕拉开真的"，等戏剧和电影需要他们的时候，他们不会让我们失望。

场景不曾有大的变换，可表演、镜头、剧情张力都自有其节奏，高潮迭起，直到韩童生扮演的角色拿出那盏灯，音乐从红色的画面中流出。此后的台词又陷入无休止的、密集的重复。开始的话密尚可忍耐，一个小时过去，还是话密，而且是无意义的话密，就不可忍耐了。结尾处的人生感悟纵然深刻，可观众的头已经大了，再精辟的道理也听不进去了。可见导演技巧的有待完善之处还在叙事节奏的把握上。好电影往往是沉稳的，到最后才让观众醍醐灌顶，甚至到最后还觉得不过尔尔，过了一段时间回想起来才品得出它的香醇，而不是中间让观众兴奋了，然后再让他们沉沉睡去。这样的缺憾一部分可归因于导演还没有老练到能拯救剧本的地步，更多地应归因于自说自话的剧本。

这部电影太特别了，似乎不好用庸常的标准去衡量它。什么样的电影就有什么样的影评。关于这部电影的评论本就不多，我看过的那些评论，除了《三联生活周刊》记者苌苌那篇非常好之外，其余的大多言不及义。我这篇也是一样。我最见不得别人的文字和我一个水平了，看到了他们的毛病，也就看到了自己的毛病。

关于《爱情的牙齿》

　　这是一部冷静、沉稳，以至于有些平淡的电影。女主角的感情生活和影片的风格一样，始终都在隐忍，只有疼痛能使她正视自己的感情。全片正是通过背部、下体、牙齿的疼痛来标记女主角生命中的三个男人。而能称得上爱情的，恐怕也只有她和第二个男人的故事。女主角听到男人背叛的消息时的平静，男人坚持送别的悔悟，以及女主角拿出扑克的表白，都因导演的控制力而给了观众强烈的刺痛感，这种刺痛感反而是观众在过分煽情的影片中感受不到的。我第一次发现了演员李洪涛的男性魅力。

　　表演上，另外两个男演员，一个凭借青春无敌的外形，一个凭借扎实的话剧功底，较好地完成了角色，无得无失。而女主角颜丙燕的表现非常稳健，张扬与内敛，跋扈与颓丧，都被她准确地表达出来。颜丙燕以往饰演的角色大致可以分为两类，一类是自以为是的，一类是温良贤淑的，她在对这两种人物的刻画上都给过我们惊喜。最容易想到的相关作品便是《红十字方队》和《永不放弃》。在本片中，她的表演是这两种风格的集合，每一种都相当到位，只是两种风格的过渡和衔接，由于缺乏心理依据而略

显突兀。如果是我因没有相关历史背景知识和人生体验而不能体
会女主角的突然转变，那就另当别论了。

从《人在囧途》到《港囧》：你真的明白什么是"囧"吗?

作为一个严肃的人，我常年研究好笑这件事。今天我试图为喜剧正名，以批评《港囧》的方式。

"囧"是一个网络用语，本义已被淡去，现在常常被用来形象地描述困窘、无奈的情境和情绪。

"囧"要"囧"得豁达。一个"囧"字，连拍了三部喜剧，说明"囧"是好笑的。我们不仅看见处于窘境中的人和事会发笑，甚至会把别人和自己的窘事讲出来逗大家发笑。这是一种下意识地用幽默表达困窘、消解困窘的行为。困窘是人生常态，我们时常被命运打脸。每个人都曾身处窘境，你我或是正在穷困潦倒（《人在囧途》中的牛耿），或是暂时穷困潦倒（《人在囧途》中的李成功）。就像《人在囧途》中演的那样，坐飞机遇上返航，坐火车遇上塌方，坐汽车遇上堵车，等等，而且这种"打脸"，我们无法逃避也无力还手，只好颓然一笑。这种笑并非取笑别人，而是嘲讽自己。你我都在命运的裹挟中跌跌撞撞，看着彼此的鼻青脸肿，笑一笑，给对方和自己一个安慰：老兄，你也摔跟头了呀。万千你我的挫折汇成人生苦难，此时这种调笑又从反躬自省升华为悲悯众生。

所以真正的喜剧是善良的。好喜剧笑自己，差喜剧笑别人。其间差别微妙、难以言喻。《港囧》以伤害他人为乐，毫无理由地"爆头"、搞破坏、伤人。我甚至从坐轮椅的航模爱好者身上看到了对霍金的恶意，而这位"霍金"毫无理由地把送信任务搞砸，又给这个人物本身注入了让人不适的恶意。正因为这种恶意，《港囧》无法让我们发笑。

真正的喜剧又是严肃的。即便有性意味的段子内核都是严肃的，遑论其他。脏乱差不是喜剧，屎尿屁更不是。最近的一些"喜剧"，出现了值得警惕的"三俗"倾向。而真正对准大众生活的《人在囧途》却没有用一个下三路的段子。

"囧"要"囧"得真实。好笑也是因为窘事引发了我们的共鸣，共鸣表现为笑声。而只有立足现实才能引起共鸣。

《泰囧》和《港囧》想通过更换地点来换取新鲜感，却离观众越来越远。有多少人要做这种奔赴泰国寺庙取授权书的大生意，又有多少家庭买得起法国农庄？

两部续集中有太多没有现实基础的打闹和窘境。《港囧》里的情节不仅在正常的世界中不会发生，在不正常的世界中也不会发生。请问哪一次跌落有物理逻辑和心理逻辑？坠桥、坠车，你坠楼、我坠楼、大家一起来坠楼，谁知道是为什么。剪辑的音译名是蒙太奇，不是歇斯底里啊。

有多少人能像《港囧》中徐来那样在商场的天庭中飞过，扎进云朵变成一只绵羊？而《人在囧途》中人物的一身鸡毛是"春运"带来的，是奔走在城乡大地的家禽车带来的，所以很容易得到共情，能让人体会到幽默背后的生活辛酸。

"囧"要"囧"得精彩。喜剧是戏剧的高级形式，真正的喜剧

只有真正懂戏剧的人才能拍出来。喜剧的好笑，很大程度上是因为它经常有出人意料的转折。喜剧是戏剧的浓缩。在喜剧电影中，没有戏剧性的转折就没必要分镜。

　　戏剧性又与无力感构成一体两面。正因为我们无法控制，才会出现那么多巧合、那么多事故和故事。《人在囧途》和《泰囧》中，徐峥扮演的角色越是想摆脱王宝强扮演的角色，越是摆脱不掉。百十里路，一段孽缘，看似渡过千山万水，实则渡了彼此，成就了彼此。《人在囧途》中的债主债户的设定更强化了这种戏剧性的关系。

　　《人在囧途》中，由王宝强和徐峥饰演的两个角色的关系穿起的主线剧情，戏剧结构相对完整。主创想复制该片在编剧上的成功，却发现连第三个人物都插不进去。由于角色所限，《泰囧》里黄渤的魅力并没有得到完全的发挥。

　　人物之间要有羁绊，但羁绊要有戏剧性。亲人的羁绊是难以割舍的、稳定的，恰恰缺乏戏剧性。编剧偏要用亲情来替换《人在囧途》和《泰囧》中注定相遇相识，无法离散的陌生人，换来的必然是乏味和牵强的人物关系。

　　精彩不仅需要有戏，还要有人。《港囧》的问题在于人物的扁平。

　　想来想去，《港囧》只有三个细节值得一提。

　　徐来在对全家摊牌后说："我叫徐来！清风徐来！"颇有些在世俗中不忘初心的味道，应了影片试图表达的一重主题。

　　徐来带着铁头，气鼓鼓地走过，却嗖嗖地吸来很多铁钉、螺母。生活中常见的场景，又给窘境带来了戏剧加成。

　　徐来说他要是撒谎就让玻璃碎掉，玻璃真碎了。但这种"打脸"相对于《人在囧途》中的宿命感，又显得单薄。牛耿一次次"乌鸦嘴"——翻车、李成功的情人遇见妻子，却自称福将，颇有废墟中

开出一朵花的味道。

更别说牛耿骨子里的善良，他被骗走了所有钱，却说被骗了才好，被骗说明没人生病。甘愿受困又是另一重境界。心中无贼，天下无贼。

《人在囧途》和《泰囧》有些引发大笑声的小幽默也是《港囧》没有的。王宝强饰演的角色分不清长江和黄河。以为泰姬陵在泰国，这么好笑似乎也不是嘲笑无知那么简单。前者有主动破冰的善良，后者有发愿的美好和心愿受挫后的坦然。

《港囧》相对于《人在囧途》和《泰囧》，有更豪华的插曲和明星阵容，但并没有拍出香港味道，向港片致敬的寥寥几笔也不能挽救剧本的苍白，可惜了那么多明星。

诚意和接地气是我不太喜欢的两种说法，现在我却不得不用它们来表达我对《人在囧途》的敬意和对《泰囧》《港囧》的批评。

《芳香之旅》：谁是谁的旅途

就像这部影片的名字那样，整部《芳香之旅》就是一次次旅行。所有人物都是旅人，所有人物都走在路上——走在人生的路上，走在时代的路上；走在自己选择的路上，走在命运安排的路上。

故事开始于旅行，也终结于旅行。所不同的是，四十年的这次旅行少了憨厚的崔师傅和聪明的刘医生，我们的主人公春芬也由青春逼人变得人老珠黄；四十年前的旅行驶向未知的远方，因为有了对前途的憧憬，春芬的心雀跃而充实；四十年后的旅行驶向老崔的安息之所，因为有了命定的归宿，春芬的心寂寞而坚定。四十年的往事不断在春芬脑海中闪回，仿佛她一直守在"向阳号"上，而崔师傅和刘医生也与她一路同行，不曾离去。

"向阳号"之旅便是人生之旅。老崔、春芬、刘奋斗在"向阳号"上相遇、相知、痴缠，然后各奔东西，踏上各自的人生旅途。尽管他们的人生之路有或长或短的交集，但每个人都有自己的人生轨迹。片名叫《芳香之旅》，女主人公又取名"春芬"，导演的意图很明显，欲以时代变迁中的女性人生作为全片主线，两位男士的命运仅作为陪衬。然而，这条主线是如此苍白，以至于整个故事几乎沦为庸俗电视剧的三角恋模式。片中的人物也许都太"高尚"了，面对命运的

捉弄、他人的挑衅，只有忍气吞声、盲目顺从。人物性格一旦被抹平，矛盾冲突也就被消解。而没有冲突，何来戏剧？老崔总是为春芬着想，春芬与刘奋斗幽会，他还要保驾护航，最终出车祸竟是因为要去接妻子的旧情人；春芬也总是为老崔着想，无论老崔出了什么状况，她都毫无怨言地尽着一个妻子的本分，老崔的生活就是她的生活。他们不停张望着别人的旅途，却让自己人生的列车驶向了绝路。

老崔和春芬一生都在追求表面的完美，比如六十万公里无事故比如和谐的婚姻，而实质上这样的生活早就畸变成一种病态，总有一天会因微小的变故而土崩瓦解。有时候，人物会因执拗而可爱，也会因顺从而面目可憎。老崔和春芬便是这种小心翼翼、善良懦弱却让人怒其不争的角色。而刘奋斗恰因为他的自私、卑琐而生动、鲜活，他明白自己想要什么，并努力抗争，只可惜这个人物的戏份太少，而演员的表演有些僵硬，刘奋斗只能给观众浮光掠影之感。

对春芬而言，刘奋斗也是浮光掠影，再美好的记忆也只是生命中一次意外的惊喜。刘奋斗是她人生之旅上短暂同行的乘客，老崔则是她命定的旅伴。刘奋斗让春芬有了梦想，老崔则帮春芬实现梦想。老崔让春芬戴上了红围巾，也让春芬坐了一次火车。只要是春芬想要的，老崔都尽力满足。刘奋斗只是沿途的风景，崔师傅才是春芬的归宿。无论这归宿她是否想要，无论这归宿对于她而言是悲是喜，既然和老崔一路走来，那么来路即归途，她也注定要和老崔携手归去。所有的文艺作品都在慨叹命运的无常和无奈，只不过在这部影片里，这种无奈表现得更加明显罢了。

"向阳号"之旅更是时代之旅。导演并不满足于故事本身的深度和广度。在影片中他明确表达了反思时代的野心。那是一个极度压抑个性的时代。彼时集体的心灵压抑在片中夸张而戏剧性地表现

为性压抑，而性压抑又反过来成为那个时代心灵压抑的显著表征。更为可悲的是，主人公春芬习惯于这种压抑，直到心灵麻木，直到她也去压制和当年的她极为相似的英子。英子是春芬这一生的转世和投影。她压制英子，其实依然是压抑自己。

影片用字幕明晰地划分了每段故事所发生的时代，并用众多怀旧符号去营造当时的时代感。近年来，这样的怀旧电影层出不穷，这样的技巧也屡见不鲜。影片用手风琴等物件堆砌出二十世纪六十年代，而后又用剪头发、麦乳精和《卖花姑娘》堆砌出七十年代。行文至此，我不得不提及另外一部类似题材的电影——《孔雀》。《孔雀》或许有这样那样的缺憾，但它对时代感的成功营造几乎无人提出异议。怀念一个时代，还原一个时代，并反思一个时代，最重要的是营造那个时代的氛围，是找准当时人们的心理状态。时代符号只是为了画龙点睛，而不是一个时代的全部。

只堆砌时代符号无法复原一个时代，只用字幕也无法完成跨越几十年的宏大叙事。

人生之旅和时代之旅本应水乳交融，因为人生只能是处于某个时代的人生，失去了时代背景，人生就失去了依托；而时代是百态人生汇合而成的时代，没有千姿百态的人生之旅就无所谓时代之旅。而在本片中，这样的故事放在任何一个时代似乎都并无大碍，而影片反映的时代变迁对人物命运的影响似乎微不足道。影片中塑造的人物是平面的，营造的时代是破碎的，人物和时代又是剥离的。

显然，野心是一回事，能力又是一回事。

自从《孔雀》在柏林"开屏"以后，很多人便一窝蜂地去拍怀旧电影，直到这部《芳香之旅》，终于无旧可怀。我们需要的是对旧时代深刻的反思和有力的批判，不需要本片这样对过去时光盲目

苍白、平铺直叙的怀念。

举一个例子就说明该片和《孔雀》的差距。同样是演员张静初，同样是对命运的抗争，《孔雀》中姐姐用自行车带降落伞的段落的冲击力，远远大于春芬从垃圾场中开出"向阳号"的举动。本片中这一段落的音响很嘈杂，直到"向阳号"在众人的哄笑声中熄火。首先，这是春芬丈夫的车。这表明她依然没有找到自己的旅途，而且这是一辆六十年代的、已然报废的车。车身上大大的"废"字暗示着被时代遗弃的不仅是汽车，还有开汽车的春芬——那个依然活在刘奋斗给她带来的梦境中的春芬。

这场戏所表现出的颓丧自动消解了春芬这次行为艺术的神圣的仪式感。这场戏，乃至整个影片都给我们苍白无力的感觉。尽管本片拍出了那么美的田园风光，那么娇艳撩人的油菜花，但色彩的饱满无法弥补影片的干瘪，风景的艳丽不能掩盖故事的苍白。整部影片就像一幅慢慢洇开的水粉画，最后什么也没留下。结尾处春芬的笑容是那样苍白，眼泪又是如此矫情。

没有结果，好在还有旅程。老迈的春芬依然人在旅途，恍惚间她又回到了"向阳号"上，她仍然是那个对未来充满幻想的年轻的售票员。或许她根本无须回忆，因为她从未离开，匆匆前行的只是无情的岁月。身处二十一世纪的春芬坐着二十世纪六十年代的"向阳号"竟是那样和谐，是人们蹚过了岁月之河，还是岁月穿行于茫茫人海，一时无从分辨了。

忽然想起一首老歌，意境竟和这部电影惊人地契合：

"究竟是我走过路，还是路正走过我，风过西窗客渡舟船无觅处；

是我经过春与秋，还是春秋经过我，年年一川新草遥看却似旧。"

《泥鳅也是鱼》：另一种人生

在影视作品中我们习惯了仰视，仰视"成功人士"，仰视俊男靓女。很少有导演肯放下身价，俯下身来看看那些命如草芥的民工，更不用说像杨亚洲导演那样，站在民工的立场上，用民工的视角平实地展现底层人民的生活了。

故事从一群民工进城开始，以白描的手法叙述了他们的生活和爱情，也记录了他们的生命和尊严。尽管导演将残酷的现实背景虚化，以民工真挚的爱情为主线，结尾也将民工的理想和情感诗意地升华，但我还是感觉到了民工生活的沉重和不堪。有些场景我甚至不忍看下去，因为作为一个同样生活在北京的异乡人，对于那些似曾相识的情景，自然格外有感触。

同一个城市，生存环境可能有晶莹的水和污浊的泥之间的天壤之别；可什么时候同样的人却有了鱼和泥鳅的分别？鱼们可以养尊处优地生活在富丽堂皇的别墅里，泥鳅们却只能挤在通铺上或者住在简易的窝棚里。与其说泥鳅们是在寻找舒适的住所，不如说是在陌生的大都市中寻找自己的家园，而寻找家园则是为了得到身份上的认同。寻找的过程亦是他们在泥泞中挣扎前行的过程，而这种挣扎往往被蔑视或忽略。女泥鳅和两条小泥鳅在窝棚里被晃晃悠悠地

吊起又重重地摔下，他们的生命与庞大的起重机相比，卑下得微不足道；泥鳅们好不容易在铁道旁拥有了自己的家，却又不得不拆迁，他们的生活与宏伟的城市建设相比，渺小得不足挂齿。具有讽刺意味的是，不被承认的泥鳅的后代天真无邪地对着轰鸣驶过的列车高喊：北京欢迎您！这童真中不小心泄露的是泥鳅们下意识的自我身份认同。而男泥鳅也表达过打破鱼和泥鳅分别的平等宣言：泥鳅咋了？泥鳅也是鱼！人家不把咱当盘菜，自己还不把自己当盘菜！由此，泥鳅们自己捍卫着自己的尊严，不让自己的儿女成为他人娱乐的玩偶或赚钱的工具；泥鳅们也有着自己的快乐，无论是通俗小调还是高雅音乐，歌唱带来的欢乐并无分别。

不过，片中的女白领并不这样认为，她认定她卧病在床的父亲是一个思想境界很高的人，不能被女泥鳅通俗的娱乐方式污染。鱼和泥鳅的对峙直接表现为女白领和女泥鳅的对峙。女白领便是俯视泥鳅们的那部分城里人。他们自命不凡、自视甚高，而在被生活剥离了伪装之后，你会发现鱼和泥鳅的灵魂其实是平等的，有情有义的泥鳅的灵魂甚至比那些铁石心肠的鱼的灵魂还要高贵。

女泥鳅和老人的情感则体现了鱼和泥鳅的相互理解和包容。可见鱼和泥鳅不仅是平等的，而且是可以交流、沟通的。老人对女泥鳅的非礼暗示了老人的情感需求，同样，少年民工对女泥鳅的非礼表达了泥鳅们的情感需求。在感情上，老人和少年民工都是弱势群体，因此女泥鳅宽厚地原谅了他们。

鱼和泥鳅、泥鳅和泥鳅之间都需要相互扶助，泥鳅之间彼此需要的渴望和相濡以沫的情感更是影片的重点。男女泥鳅在工地、马路、地摊上暗自滋长并渐渐笃定的情感有一番别样的纯净。这份在污浊的泥水中凝结出的情感，在纷乱冷酷的现实背景面前显得晶莹

透亮，尽管这份情感的表达方式是那样朴拙。

以民工爱情为线索讲述民工生活，显示了导演从小事件切入大主题的技巧；以鲜活的细节描绘现实画卷，则折射出导演举重若轻的智慧。

导演敏锐地捕捉了生活中精彩的细节，比如民工吃饭、洗澡的情形，并用这些细节塑造出生动的人物。值得称道的还有片中的逆向处理：以静衬动、以乐衬苦、以小衬大等等。比如窝棚从空中掉落时，开始的轰鸣一下变为静穆，这种平静更令人感到震撼。还有吃包子一场戏，以女泥鳅滑稽的讲述和吃包子的不雅，反衬其内心的苦涩和对幸福生活并不过分的想象、追求。再比如在北京车水马龙的街头、金碧辉煌的宫殿、高大雄伟的箭楼前拍摄民工的生活状态，更衬托出民工身份的卑微。

从某种意义上说，逆向处理也是一种冷处理。就像导演用镜头缓缓移动拍摄少年民工对女泥鳅的骚扰和女泥鳅的反抗，并配以清脆的钢琴声，把这场戏处理得简约而干净。这样的手法对民工生活苦难的披露摆脱了哭哭啼啼控诉的俗套，而达到了影像的手术刀坦然剖开生活真相的境界。

如果导演在技术层面上的才华只是让人感到佩服的话，那么以平民视角拍摄民工就令人肃然起敬了。创作者们只有把自己当作泥鳅，和泥鳅们一起扎进泥水里，才能不丑化也不拔高民工的形象，才能拍出如此真诚的好作品。也正因为平民视角，影片中才没有居高临下的怜悯，更没有卑躬屈膝的乞求，只是用简洁、朴实的镜头语言讲述了一群在都市的浮华背后艰难生存的民工不为人知的故事。

相对于影片的写实风格，全片的最后一场戏不仅在影调上是

最为浓墨重彩的惊艳一笔，在主题上也是点睛之笔。男女主人公悠闲地躺在屋顶，看着飞机划过天空，倾吐着各自的心声：庙修在天上，我咋还嫌低；你就躺在我身边，我咋还想你。别有韵致的对白将主人公对生活和情感的追求诗化，并为泥鳅们惨淡的人生涂上一抹亮色。

这样的结尾以及男泥鳅死亡的结局，都说明创作者在用影像手术刀解剖民工们的人生时还是有些不忍。因为死亡固然沉重，而比悄然死去更沉重的，是像泥鳅一样无声地活着。

上海风情

《美丽上海》

那是一个曾经华丽的家族，家中的几个儿女在似水流年中被冲散，有的献身西北，有的漂泊海外，有的进入了所谓的上流社会，有的依然在底层挣扎。他们有一个共同的母亲——一个风烛残年的优雅灵魂。她的轰然倒地使身在天涯海角的儿女重新聚在一起。

那是一个任何时候都不放下尊严的家族。母亲的愿望是死在自己的老房子里；父亲在遗嘱中只是要求儿女做人要讲体面、情面和场面；大哥可以不要一分一毫遗产，却生怕忘了母亲留给他的一只怀表，因为那是家族精神的遗存；阿荣不停和兄妹争吵，却在父亲灵前责备自己吃相难看……即便家族没落了，家族的尊严也要屹立不倒。就像年迈的母亲，罹患重病时自然流露的气质风度也令人心折。她捍卫着家族的脸面，不惜给疼爱的外孙女一记响亮的耳光。

那是一个沉湎于对往事的追忆的家族。如烟往事中有温馨明亮的片段，也有难以言说的伤痛。过去的日子意味着甜蜜。玉兰花开时，小妹玩过布袋娃娃；桂花飘香时，风情万种的母亲在舞会上出尽风头；普希金的雕像下，小妹吟诵过诗篇，也流过泪水。这些精

神上的享受和愉悦在物欲横流的环境中是如此难得。然而，如今的家族也不会再有背弃和伤害，不会再有流血和死亡。那些伤痕藏在家族的内心深处，虽然早已愈合，可一旦触碰，还会隐隐作痛。

玉兰花又开了，桂花依旧飘香，花园洋房前落满了厚厚的黄叶，而母亲在某一天早晨，永远不再醒来。儿子手中的精致瓷器应声而落，正如母亲精致生命的落幕。

在电影中，家族史和社会史达到了完美的融合。透过一个家族的兴衰，我们能看到几十年的时代变迁。影片有着丰富的"剧前史"，下乡、出国、拆迁等有代表性的历史事件都被囊括其中。

片中有流光溢彩的表演，郑振瑶的气派、冯远征表演中的地域特色、顾美华表演的朴素自然和浑然天成都可圈可点。片中也有老到漂亮的摄影，在阁楼狭小的空间里竟也能拍出那么流畅的长镜头。还有两个令我难忘的场景：

大哥即将登上西去的列车，静文和小妹冒雨从家中赶来，大哥的孙女叫着："上海姑婆！美国姑婆！"摇摇晃晃地跑过去，雨中的大哥欣慰地笑着，老泪纵横。这平凡的送别场景被菊地圭介的音乐点缀得楚楚动人。

结尾处，静文独守冷清的洋房，抚摸着旧照片，在频频的打桩声中慨叹自己老了，旧时光留不住了。

是啊，留不住了。似水流年中，亲情被瞬间定格；而华丽，总被雨打风吹去。

《长恨歌》

原本就不敢对电影版《长恨歌》有太高的期望，看过之后，还

是失望了。那幽深狭长的弄堂呢？那在二十世纪四十年代上海阴霾的上空掠过的鸽子呢？那让王琦瑶浮想联翩又让她香消玉殒的摇曳的灯光呢？在电影中看不到王琦瑶作为三小姐的尴尬，看不到王琦瑶做护士时两个心思细密如针的女人的暗中较量，也看不到老克腊何以被称为"老克腊"。

王琦瑶的命运，既是自我糟践酿成的性格悲剧，也是历史洪流中的身不由己。她有怨，可以流泪，但绝不会呼天抢地、撕心裂肺；她有恨，可以发泄，但绝不会大声吼叫、吃相难看。这是一个岁月风干泪痕、风霜掩埋痛苦的凄婉而哀怨的故事，它凄迷、缥缈又耐人寻味，片中不时出现的字幕却让它流于直白和过分写实。张叔平出色流畅的剪辑也无力应对一部长篇小说的情节量，梁家辉、胡军、苏岩恰如其分的表演也无法挽回整部电影方向性的错误。也许《长恨歌》根本就不应该被搬上银幕，这幅哀怨的上海风情画只能藏在每个人的心中。

《摇啊摇，摇到外婆桥》

这是一个金色的上海。十里洋场，纸醉金迷；江南水乡，波光粼粼。喧嚣的舞场里藏匿着一个寂寞的灵魂，迷人的美景中上演了一出悲惨的戏剧。豪门中的舞女，出身卑微却集唐老大的万千宠爱于一身，于是她在人前飞扬跋扈，于人后独自垂泪。她捉弄水生便是嘲笑从前的自己，她宠爱阿娇即缅怀自己纯洁如斯的童年。她对翠花嫂不是同情，而是羡慕。翠花偷情偷来了知冷知热的男人，金宝偷情偷来的却是背叛和羞辱。翠花嫂死了，还有情人作陪，可算殉情；金宝去了，在另一个世界也是孑然一身，孤苦伶仃。

最后关头，真相大白，鱼死网破。小金宝却笑着哼唱《花好月圆》，眼角缓缓流出一滴清泪，怎能不让人唏嘘不已。

更让人叹息的不是结尾颠倒的影像映射出的颠倒的世界，而是阿娇和水生无可更改的命运，他们即将重蹈小金宝和六叔的覆辙。水生的银圆落入水中，意味着他失去了过安稳日子的本钱，也意味着故事中仅存的一点希望的破灭。

张艺谋喜欢把一切推向极致。本片中他把残酷推向极致的同时，也把色彩的运用推向极致，这种极致给人压抑感。片中大片大片浓重的金黄，尚不如由民谣变奏而来的轻盈简洁的音乐令人心旷神怡。

《紫蝴蝶》

动荡年代的上海，繁华落尽。被惊扰的上海是青色的、凌乱的、单调的，也是剑拔弩张的。死一般的寂静之后可能就是一场血流成河的混战。无辜的男人、易碎的红颜，被卷入纠纷中的人们就像困在瓶中的紫蝴蝶，无力地扑打着翅膀，随时可能窒息而死。

主动参战的人们也饱受着情爱和立场的双重煎熬，他们做着不愿做的事，说着不愿说的谎，伤害着不愿伤害的人。是时代的束缚，也是作茧自缚，他们挣扎着，终于在生命完结的那一刻破茧成蝶，飞升于嘈杂、破碎的上海硝烟弥漫的上空。

《做头》

相对于《长恨歌》《摇啊摇，摇到外婆桥》《紫蝴蝶》曲折离奇的故事，《做头》展现的是庸常琐碎的上海，更接近于常态的上海。

老去的上海小女人和懦弱的上海小男人都面临着中年危机。昔日的上海丽人爱妮希望挽留自己最美的年华，也渴求改变，渴求平淡乏味的生活出现波澜和艳遇。而岁月无情，爱妮终于被更年轻漂亮的上海丽人淘汰。

爱妮的丈夫不能满足她物质上的需求，也不能给她精神上的安慰；而理发师阿华有着年轻人的迷茫和无知的感伤，于是两人在做头的过程中心照不宣地相互疗伤。温热的水流和温柔的按摩中有欲望的暗流涌动，终于在阿华的生计无所着落、爱妮的情感无所依傍的时候爆发出来。

但阿华和爱妮都不是对方最后的归宿，爱妮换了新发型，选择了独立面对生活。这时她的青春，回来了。

我·不是·药·神

我

"我不想做什么救世主，我想赚钱。"

徐峥凭借程勇一角获得了 2018 年金马奖最佳男演员。他值得。

人物写得好。起笔就是主角的困境，父亲生活不能自理，前妻要夺走儿子的抚养权，神油卖不出去。除了赚钱，没有别的出路。故事的起点是如此平常如此卑微的诉求。他也怕，怕被抓。收手的理由也是如此简单。复出行善是因为朋友病逝后他的愧疚之心。从头到尾，从小人到圣人，都是人性，却也慢慢闪耀出些许神性的光辉。

徐峥演得好。小人物中诞生的英雄，要兼具小人物与英雄的气质，那种复杂的难以言说的矛盾统一，徐峥把握得非常到位。而且在故事的推进中，庄重的英雄气要慢慢盖过油滑的江湖气。明显的层次也给表演加分。

不是

"他就想活命，他有什么罪？"

法与情其实是贩卖盗版药最表层的一重矛盾。法律从来都不是一个黑盒子，它背后永远是错综复杂的社会关系，既包括利益关系，也包括情感关系。

法与情的矛盾直接表现为小舅子和程勇的矛盾。

药

"世界上只有一种病：穷病。"

编剧不是不知道卖盗版药背后深层的矛盾是什么，只是不方便讲，于是干脆没留空间讲。故事的主线是一群困境中的人因盗版药聚在一起，"团魂燃烧"，烧掉了故事背后比白血病更难消解的苦涩。

得病了就得吃药。药太贵，医保不承担，企业不降价，买盗版药又违法。

生而为人，真对不起。

问题不在于病，而在于穷。穷人不是生病没钱就是办别的事没钱。没钱就要着急，着急就要跳墙，跳墙就要被说姿势不好看，可是都没钱了，谁的姿势能好看呢？

药企投入大，医药代表黑，流通环节多，加价也多，谁弱势，欺负谁。有人损失的只是利润，有人损失的却是命。

神

"仁心妙手普众生，徒留人间万古名。"

穷是困窘。在这困窘中大家相互救助，神性反而被激发。一个走私犯，收了一堆锦旗。一个柔弱的父亲，绝地求生。一个牧师，

协助走私。一个脱衣舞女,化身圣母。一个小偷,义薄云天。片中的人物都是游走在人性与神性之间的。神性让人性更伟大,人性让神性更亲切。谁没得过病啊!

片中有几处直白的人性与神性对话的瞬间:程勇在印度看见神明的时刻,在教堂和牧师初见的时刻。程勇说,上帝说,救人一命胜造七级浮屠。我不入地狱,谁入地狱。其实这些都是佛祖说的。但正如程勇所认识到的,是谁说的不重要。与其贩卖安慰剂安抚灵魂,不如贩卖盗版药救赎生命。

人性神性的反差自带一种幽默感。这种幽默就是黑色幽默。黑色幽默的分寸感不好拿捏,本片可以做得更好。

程勇收到锦旗时,神性尚未完全激发。望着锦旗,只觉讽刺,谁知恰成判词。

我不是药神。我也不是坏人。

《我们俩》：小片子中的大气魄

　　对于中国的女导演，我一向盲目地、无条件地支持。当然，我的非理性是因为她们的确有值得我崇拜之处。《我们俩》虽然仅仅是马俪文的第二部片子，而且是一部小到不能再小的片子，但我从中能看出马俪文是有"大师范儿"的。所谓"范儿"，是指小片子里透露出的不疾不徐的大气魄与很多杰出的影片是异曲同工的，尽管它距离杰出或许还很遥远，但至少不是背道而驰。

　　小片子之"小"在于只有一老一少两人，生活空间只有一个四合院，时间跨度只有一年四季。在"小"的局限下，导演做到了精巧的极致。每个镜头的构图、角度和运动都是在小小院落里可能做到的最佳方案。台词更是没有一句多余的话，几乎每段对话都要抖一个包袱，简洁、生动而幽默。好的台词带出好的表演，表演的戏剧性和节奏感充满了生活的趣味。表演和摄影的一张一弛，都在导演的掌控中达到了理想的结合。这使我不禁觉得导演得奖是必然的，而金雅琴得奖却存几分偶然，因为她遇上了一个"旺老太太"的好导演（上一个幸运的老太太是《世界上最疼我的那个人去了》中的黄素影）。

　　"趣味"是我们在电影中久违了的元素。太多乏味的电影让我

们忘记了"趣味"才是电影最重要的元素，其次才是"趣味"中隐含的"意义"。我从这位女导演的作品中体会到了纯正的幽默感。都说幽默感是男人的魅力的一部分，而自然流露的幽默感恰恰是很多男性电影人的作品中匮乏的。影院里的阵阵笑声是因为影片的幽默，而影片的幽默则是因为女导演富有智慧地提炼了生活，并细腻地再现了生活。

大气魄之"大"在于"我们俩"的意象不是渺小的，影片讲述的实际是两个生命的交融与对话。一个看尽世态炎凉、人情冷暖的老太太，沉静地看着一个不谙世事的小女孩哭了、笑了，来了、走了。而小女孩也在不知不觉中改变着老太太的生活。这场改变是悄无声息的，从那张鲜红的海报开始，一直到老太太在女孩走后下意识用起女孩教给她的活动筋骨的办法。两个人的融合过程过渡自然，不留痕迹，故事的起承转合几近完美，让观众丝毫不觉得突兀。更难能可贵的是，两人在融合过程中始终保持着自己的个性，人物性格在影片中非常稳定，一以贯之。

无论片子的架构多么简单，它所抒发的情感都不容藐视，何况还是以如此克制、含蓄的方式去表达的情感。女孩的思乡之情表现为满院的红灯笼，以及红灯笼背后我们不曾看到的那张落寞的脸庞。若导演去拍女孩泪流满面的特写，那此片就真堕落为一个"小片子"了。本片的主线，即女孩和老太太的感情也贵在含蓄。过年，两个孤独的人共进晚餐的过程没有一句台词，只由用拐棍敲门、亮灯，吃饭、礼花绽放几个镜头完成。结尾的高潮段落，若换作庸常的导演，定会使劲地煽风点火，而片中却连女孩的哭声都不让观众听到。最后女孩旧地重游，又用大红喜字作结，以喜衬悲，让人不能不感慨导演的高明。种种简洁的表达中蕴含着纯粹真挚的情感，这情感

并没有因为克制而淡漠，而正是由于克制才感人肺腑。

由此可见，片子大小不以场面大小而论，小故事折射出大人生，小片子显露出大才华。导演敢于用简洁到极点的手法叙事和抒情本身就是一种过人的胆识，也是对自我艺术才华的充分自信。影片前半部分的幽默和后半部的感动，是一个与生活无限贴近又始终保有距离的过程，是一个从站在人生边上饶有兴致地张望到心怀悲悯地俯瞰世间离合悲欢的过程。在这个过程里，导演完成了一次对个人经历的艺术表达。

《一个勺子》：荒诞剧的现实可能

多年前，我四处搜寻电影《菊花茶》的 VCD（这是对"多年"的最好注解），只为看陈建斌一眼。影片最动人的一幕是他对女朋友说："我站在屋顶上像个勺子一样给你打电话。"多年后，我终于明白了勺子的含义。

把傻子作为影片的主角着实荒诞，但该片的叙事模式又很古典。以拉条子摆脱不了傻子开篇，拉条子收留傻子并寻找傻子的家人使冲突升级，拉条子被领走后不断有人来寻找傻子使冲突激化，以不再有人冒领傻子、儿子减刑、要回送礼的钱来结局。失物招领和寻人启事两段甚至呈现出完美的对称结构。

整个故事剧力十足，人物关系颇具匠心。

未出场的儿子成为故事的最大推动力和拉条子的一切行为的最大动机。傻子和小羊都是儿子的替代品，所以才有收留傻子这种非理性的举动。

傻子又是拉条子的自我投射，是拉条子执着的一面的呈现。傻子执着地要留在拉条子家，拉条子执着地要大头哥还钱，执着地要还傻子的家人的钱，执着地要弄清人生的意义。执着即目标明确、性格稳定，这也是古典叙事的要素。电影后段不停地有人说拉条子

是傻子，拉条子盖着傻子盖过的皮袄，睡在傻子睡过的羊圈，都是这种投射的直白注脚。傻子的单纯也让他成为一面镜子，映射出拉条子的人性善（对傻子的收留）和人性恶（欺软怕硬），也映射出儿童的人性恶（对傻子的欺负）。

小羊也是拉条子的自我投射，是拉条子善良的一面的呈现，同时很好诠释了拉条子的异化。电影最后，主人公与自己为敌（杀掉小羊），变成外在异己的力量。主人公的梦境是异化的直白注脚。

警察和村干部不停地给拉条子讲述社会规则，派出所是做什么的，收容所是做什么的。其他人物，有求得一点生存机会的大头哥，也有承认人生无意义的老三。打印店老板的嘲笑、路人儿童的欺负则突显了拉条子的不正常或者说不一般。

金枝子是辅助人物，替拉条子表达出生活的不易、对儿子的需要和对生活的不满。蒋勤勤在家乡话的支持下奉献了我所见过的她最甜畅淋漓的表演，足见方言之于演员如虎添翼的神奇力量。

这是一部以经典叙事模式为载体的荒诞剧。它的荒诞散布在故事的每一个角落。

像很多类似的电影一样，影片讲述了拉条子不可理喻的局限性。自己没做错什么，却眼睁睁看着骗子把别人送给自己的钱拿走，借钱送给骗子。而在所有人说拉条子傻的时候，他却表现了人性中最美的部分（为了还钱而四处奔走），甚至开始思考生活的意义。高高在上的大头哥其实根本无法操控什么，他的人生也经不起追问。现象和本质的分裂自有一种荒诞的气质。

拉条子与人为善，却与全世界为敌，心灰意冷时却突然人财两得。有心栽花花不开，无心插柳柳成荫，荒诞得如同我们的人生常态。而造成这一切混乱局面的并非某一个具体的人。犬儒、功利、

欺软怕硬已不是个体问题，而是流淌在我们（包括拉条子）血液里的病症。拉条子是与整个社会格格不入，这是无法破解的矛盾，也难有对抗和超越。荒诞近乎悲。

拉条子虽然得到了儿子减刑的结果和自己的钱财，却没有追寻到人生的意义。无意义，是荒诞剧对人生虚无的体悟。

荒诞如何反映现实？纷繁复杂的现实在荒诞剧中不过寥寥几笔，到处是怪诞的象征。可贵的是该片笔触简洁却表意丰富，触及的社会面极广。电影的体量有限，好电影往往"剧前史"和潜台词丰富，更不用说画外空间的利用。电影理论告诉我们，电影是一个窗口，而非一个画框。对现实的抽象往往能更深刻地反映现实，但对现实的模式化提炼与做作只有一线之隔。

有时候，并非我们刻意要拍荒诞剧，而现实就是如此荒诞。现实荒诞是戏剧荒诞的根源，戏剧荒诞是对现实荒诞的反思。荒诞剧的现实可能不过是一个伪命题。

《一一》：简繁之间，冷热之间

　　第一次看《一一》，时间过得很快，三个小时在剧情的平稳推进中悄悄流逝；第二次看《一一》，时间过得很慢，三个小时讲述了太多的内容，仿佛度过了漫长的一生。第一次看《一一》，我笑了，影片的简约之美让人心情愉悦；第二次看《一一》，我哭了，无论是 NJ 与阿瑞的生离，还是洋洋与婆婆的死别，都让人心生伤感。

　　有人说这电影对白太多，流于直白，不如那年的《花样年华》云云。我无语问苍天啊，有人还真是不靠谱。这戏对白的确较多，但都有深意、有价值；况且导演通过画面、音响传递的内容更多。印象比较深的是他对镜面、玻璃等反射物体的运用，这一手法从《牯岭街少年杀人事件》就开始了，只不过那时用的是映出人影的门，可惜效果不太好。到了《一一》，这一手法已非常成熟，在全片随处可见：NJ 和同事乘坐的汽车玻璃上映出的高楼大厦；NJ 家的百叶窗慢慢闭合，清晰地映在窗子上的城市的夜色；NJ 公司，镜头拍摄总经理办公室内 NJ 的反应，而通过玻璃上的人影，我们又能看到秘书的行动和整个大办公室的情况。导演通过这样的处理无形中扩展了电影表现的空间，也使场面调度更加多样化。这种手法解放了摄影机，从此镜头不必因为时时追随想要表现的客体而疲于奔

命，影片也因此显得简约而沉稳，冷静而克制。

导演习惯通过画外音、光源的变化加大每个镜头的信息量，使得影片在形式简约的同时又能传达繁复的内容。这正应和了本片的片名《一一》，看似简单到极致，却富于禅意，颇有些"道生一，一生二，二生三"的意味。我想起看过的一篇《一一》的影评，题目就叫《生命之种种》，真是恰如其分。影片讲述了一家三代从童年、少年、青年到中年、老年五个年龄段不同的苦恼和困境，导演借此表达他对生命的考察和对人生的体悟。五个年龄段既独立成篇又互动交错，处于每个年龄段的人物仿佛是一个生命在不同时期的载体，他们对话、相互关照，有共鸣也有隔阂。洋洋对于"背后真实"的疑问何尝不是 NJ 幼年时的疑问，只不过生活让一个中年人日渐麻木，无暇体会灵魂最真切的感受；婷婷的初恋是 NJ 的初恋的重演，当 NJ 在日本重温年轻岁月时，他的青春在台湾重生。正因为不同的人身上发生的是同样的人生故事，所以那段平行蒙太奇才会那样天衣无缝、"如梦如幻"。处于每个年龄段的人物又是千千万万同龄人的集合体，种种生命体验汇集其身，人物形象自然含义丰富。

影片一开始，婆婆便昏迷不醒，这使她成为一个独特的存在。其他人向其倾诉，可以看作他们与自己灵魂的对话，甚至可以看作人与天的对话。我认为影片最后，婆婆醒来安慰婷婷的场景只是婷婷的梦境。因为婆婆醒来的前一个镜头中，婷婷在自己的房间发呆，然后出画，画面里并没有出现她走向房间哪个位置，而后她在婆婆的门前出现，让观众误以为她走出了房门。其实对置景稍加留意就会发现，她走向的是自己的床。她在婆婆腿上睡着后，下一个镜头是她从自己的床上醒来，醒来后困惑地看着自己手中的纸鹤，更印证了这一点。而且婆婆醒来后不发一言，婷婷对婆婆的苏醒也并不

感到惊讶，种种异于常理之处正说明了这场戏不是发生在影片中的真实生活中。如果这场戏是梦境，那婆婆就是一个象征，婆婆对婷婷的安慰其实是婷婷的自我救赎。婷婷手中的纸鹤便是这种自我灵魂拯救的具象化，这是影片少有的超现实之处。

而影片更擅长的是让现实生活的琐碎细节放射出动人的光芒。比如矮小的洋洋在空旷的体育场奔跑时，那种简约构图带来的美感；洋洋在放映厅对一直欺负他的女孩有了好感，而屏幕上的电闪雷鸣恰把女孩的身影映衬得像一个女神；胖子向婷婷表白，两个人终于消除罅隙走到一起，街头的红灯也"刚好"转为绿灯……影片中这些看似云淡风轻的处理总能让"生活真实"日常而不庸常，"艺术真实"动人而不做作。

只有对生命真相孜孜以求的人才能做到这一点，可导演用冷静的姿态把影片的诚恳和热切包裹起来，恰当地保持了一部艺术片的矜持。无论剧中人是拥抱、争吵还是内心挣扎，甚至痛哭失声，摄影机都在远处冷眼旁观，音乐很动人，却极少使用。对我而言，和观看其他影片的心路历程恰好相反，第二次看这部影片比第一次看时更感性，大概是因为影片的含蓄使观众感受影片所蕴含的深情需要一定的时间和过程吧。NJ 说，我这一生没有爱过另外一个人。我就像片中的阿瑞一样，转身之后才被这句平静的告白击中。

导演对生活的热爱、对社会的关切都通过对生命真相的冷静思考传递给观众。这种真相有时我们无法亲眼看到，我们看到的往往是经过照相机、监视器、电视、电子游戏处理过的表象。我们用尽各种手段想看到一切，可依然看不到自己身后的真实。我们被假象包围，亲眼看到的和经过处理的，哪一种更接近真实无从分辨。片中有一场戏，小弟的妻子在做 B 超，导演却配以讲解电子游戏的声

音，我们竟对此浑然不觉。婷婷在派出所时，从电视中传出关于胖子杀人的报道的声音，画面却是电子游戏中的小人。影片似乎有意用声画错位混淆现实世界和虚拟世界，营造一种荒谬感和疏离感。导演正是利用这种疏离感成功地糅合了冷静与热切。

简约、繁复，冷静、热切，这些平日里背道而驰的词在这部影片中并行不悖，由此显示的不仅仅是一个导演在技巧上的修炼，更是一个导演在思想上的修为。用最简约的形式表达最繁复的内容，用最冷静的立场表明最热切的态度，杨德昌做到了。

《本能反应》：本能反应中的人性揭示

这是一部深刻的电影。

它是对人类的讥讽和反思。主人公身处丛林而反观社会，与大猩猩的朝夕相处使他清醒地认识到人性的虚伪、社会的丑恶，于是他逐渐与世隔绝，摆脱令自己厌恶的生活。他剥去伪装，回归本真，依靠本能生存，他与大猩猩融为一体，用他的话，更确切地说是大猩猩容纳了他。因为他深深地知道，人类不是上帝。由文明走向本能的生活是个渐进的过程，他扔掉了相机，脱掉了衣物，蓬头垢面，席地而眠。下大雨时，他头顶芭蕉叶，后来连芭蕉叶也不要了，伸开双臂，接受雨水的洗礼，如孩童般快乐。当他与大猩猩握手的一刹那，人与自然相通，天人合一。他与大猩猩相处那么融洽，他简直就像是慈祥的父亲，尽管他对他的女儿冷若冰霜。人与人之间的距离有时比人与自然的距离还远。

人类罪恶的枪支瞄准了大猩猩，安东尼愤怒了，他做出了本能反应：保护自己的家人。安东尼与大猩猩同时倒地时，他们的表情是如此相似，眼神中都有一丝悲哀、无助与无奈。原来人与动物的心灵可以贴得那么近。除此之外，安东尼与猩猩的多次对比也喻示着文明状态的人的异同，逼迫观众思索人类走向文明之后的得与失。

杀死凶手的同时，他自己的心灵也受到了严重的创伤。他对他所仇视的社会无能为力，只好保持沉默。沉默为他筑起了一道屏障，在这个屏障里，他的心可以自由飞翔。

古巴是所有正常人类的代表，他趾高气扬，自以为可以控制一切，当然包括他的病人安东尼，而安东尼也把对人的仇恨都加于古巴之上。古巴是安东尼与外界的唯一联系。他们之间展开了一场控制与被控制、拯救与被拯救的争夺战。

表面上古巴一直试图在控制安东尼，并取得了一定成效，他开口说话了，与他合作了。但实际上古巴慢慢地被安东尼控制。安东尼勒住古巴的脖子，使他被迫流泪。到最后，古巴认识到，自己不过是游戏中的一个玩偶，在别人制定的规则的掌控中，不断地讨好别人，"不会得罪什么人，也不会爱什么人"，他为自己感到悲哀，情不自禁地流泪了，发自肺腑。古巴也认识到回归自然的可贵。下起大雨时，他扔掉顶在头上的西服，尽情享受甘霖，一如丛林中的安东尼。

安东尼使古巴看清人性丑的一面，找回人的感情，找回人类于本能之上的美好生活，让他从消极地与社会不合作，转变为积极地找寻自己的生活和感情。他们在相互拯救，同时也是在自我拯救。而圆珠笔正是拯救的象征。安东尼用它拯救牢笼里的大猩猩，可惜它已经没有了幻想，对面前的自由视而不见，一如安东尼甘愿身陷囹圄。最终安东尼用这支笔逃离了监狱，拯救了自我。

安东尼在精神上有个飞跃，从不愿出狱到最终越狱，从打碎女儿的照片到归还照片，心理上产生了巨大的变化。

两人进行了一次心灵的碰撞，思想发生了巨变，从偏激走向平和，对生命的感悟都加深了一层。这并不是简单的思想交换，而是

相互补充、相互融合的一个过程，结果是二人都得到了心灵的安详与自由。

对自由的探讨也是本片的一大主题。片中绝大多数人都有在栅栏后的镜头，使我不禁想起了卢梭的那句名言：人是生而自由的，却时时在枷锁之中。自由的确不是靠别人施舍来的。例如放风的那一小片空地，与监狱并无二致。只要有幻想，心灵就是自由的。因此，安东尼与古巴都会自愿戴镣铐。这是在对生命真谛有了深刻领悟之后得到的大解脱。

本片所选的场景监狱其实是人类社会的一个缩影，而精神病犯人是社会的极端化表现。警察设立了不合理的制度，监狱中弱肉强食，但没有人去改变它。片中有个符号化的人物，一直用头撞墙，可以被看作弱者无声的反抗，但这种反抗常常不起作用，可是弱者很执着，直撞到头破血流，倒地身亡。一股悲凉在我心中油然而生。而片中呆傻的强者是对社会中权势人物的无情嘲讽。

撕扑克那场戏使我激动得热泪盈眶，因为它象征着对弱者的关怀、对正气的弘扬。深沉博大的内涵使它具有了震撼人心的力量。

本片在发人深省的同时也给人希望。影片最后，囚犯与警察一同看球，一个囚犯拔掉了电视机的插头，当他得知那天是一个警察的生日时，他归还了插头，矛盾似乎于瞬间化解，众人的心灵也得到了净化。

整个影片不仅贯穿对人类社会的反省和对美好人性的呼唤，具有深刻的思想性，还在技术层面上有颇多可取之处。特写镜头较多，吸引观众的注意力。在丛林中的镜头一般用绿叶做前景，青山做后景，使气氛一片祥和，与在监狱中的情景形成鲜明对比。有些关键的道具设计精巧。比如探监室桌上那道红线象征着人与人、自然社

会与人类社会、本能与文明的隔阂。而当安东尼把照片推过红线时，隔阂已经消除，表明鸿沟也并非不可逾越，人与人之间的坚冰可以消解，其实人性中美好的一面始终像一个太阳，一旦复苏，冰山也可融化。

林中管理员的刀则是暴力、罪恶的象征。

细节处理得非常好。安东尼由正常／文明／伪善的状态向本能／野蛮／自由的生活状态转变时，头发变得凌乱，而后变成披散的长发；反之，发式由凌乱到整齐，由披散到扎束。表情也相应地在理智与冷漠之间转换。

时空转换自然，不着痕迹，很巧妙，不生硬。

节奏把握得当，有张有弛，紧张到一定程度，还会爆发，看起来很过瘾。情节也一波三折，最后安东尼的再次沉默出人意料，说明了人世的复杂，使该片更深刻。

演员的表演，一个饱满，一个含蓄，相映成趣。

《女王》：低调的华丽

就像忽然爆发的人热衷于炫耀财富一样，仅仅掌握技术皮毛的人才对炫技乐此不疲。而获得奥斯卡最佳影片、最佳编剧等多项提名，并荣获金球奖最佳编剧奖的影片《女王》，却优雅地向观众展示了一种低调的华丽。

我习惯于从最宽泛的意义上理解"华丽"一词。无论从画面、故事、表演哪一个方面，无论是形式还是内容，凡是能给观众带来审美愉悦和观影快感的华彩段落，都可被称为"华丽"。即便回到最本原的意义，"华丽"也不等于景物的铺陈和色彩的堆砌。从这个角度讲，《夜宴》比《满城尽带黄金甲》华丽。

仅从对宫廷场景的表现即可看出不同影片在艺术趣味上的差距，何况该片的精彩并不止于油画般优美的画面。只要稍加留心就能发现，流畅而富于节奏感的叙事背后是娴熟的电影制作技巧。在表现王室对戴安娜出车祸后的反应时，导演只用了几个镜头和查尔斯的一声惊叫，这使影片开头的叙事十分简洁，也容易让观众入戏。此后对于王室态度、各方力量此消彼长的表现也始终扣人心弦。如果从平易程度上来比较，英国媒体对该片的评价"像肥皂剧"，倒也不失为一种褒奖。只有高超的技巧才能做到不着痕迹，才能让观

众忽略准确的运镜、精练的剪辑，只感受影片整体呈现的非凡效果。导演也只有拥有高超的技巧，才有胆识和气度让自己的才华掩盖在编剧的光芒之下，让所有的技术手段都为一个优秀的剧本服务。

　　作为一部喜剧片，本片并未因为刻意搞笑而流于恶俗。除了对布莱尔的形象稍做漫画式的处理外，对于其他人物，创作人员只是将这些高高在上的人的缺点予以放大和夸张，并没有恶意丑化和扭曲。比如女王和布莱尔夫人的形象就相当传神。角色的可笑是因为影片还原了真实的人物，情节的滑稽也是因为政治自身的滑稽。展示一本正经的领导者不为人知的日常生活本身就是一件有意思的事。因此影片只需基于事实忠实地记录这些可笑的人和事即可，这样产生的幽默是让人会心一笑的幽默，也是低调而华丽的幽默。想必在英国生活的人对影片中的政治讽喻会有更切身的体会。

　　影片能做到低调而华丽、平易而优雅，最终要归功于精妙的编剧技巧。导、摄、美、表演、配乐都是讲故事的手段，故事本身才是目的。全片最突出的便是人物关系的设置和人物形象的塑造。表面上，影片讲述了安葬戴安娜的幕后故事；实际上，编剧对这一事件做了政治化的解读，通过对安葬戴安娜的争执反映各种政治力量，包括公众舆论之间的较量和博弈。对葬礼的各执一词是表象，确立各自的政治地位才是本质。这一事件所牵涉的每个人都有各自的利益诉求。王室要保有自身的尊严；内阁要捍卫自己的权力；媒体则利用公众情绪煽风点火，以达到他们的政治或商业目的；而不明就里的公众出于对戴安娜单纯的喜爱，在不自觉中成了迫使王室和内阁改变决定的重要力量。而王室内部、布莱尔及其幕僚之间又有或大或小的利益冲突，这些关系于是更为微妙和复杂，这种微妙和复杂的关系让政客们出众的政治技巧有了用武之地，而这一切都通过

编剧老辣的笔法变成了精彩好看的剧情。

影片成功塑造了英国政治高层人物群像，其中最成功的莫过于女王。这要归功于演员，更要归功于编剧。女主角海伦·米伦对剧本所设定的强悍而脆弱、至高无上又孤独寂寞的女王形象有着准确的理解和把握，并为女王在不同场合的表情、体态、语气做出层次分明的表演设计，使女王的形象生动而丰满。

除了在故事主线上对角色的整体把握外，编剧还用一些细节画龙点睛。比如，在女王与观众见面时，她想帮一个小女孩为戴安娜献花，小女孩却说："这是送给你的。"这种出人意料的情节设计会在不经意间击中观众的心，相信观众在感动之余也会为编剧的煽情技巧击节赞叹。还有那只不时出现的麋鹿，编剧用它巧妙地描摹了女王既无情又有情的复杂内心，反映了女王从冷酷到怜悯的心理变化。那只鹿既代表被侮辱和被损害的芸芸众生，也代表矫健而弱小，出类拔萃又缺少同类的女王。

本片讲述了英国几年前的一小段历史。直面历史——尤其是刚刚发生并仍在继续的历史，不仅需要技巧，更需要勇气。技巧无须多言，影片对人物的精准刻画经得起与在世原型的比较。注意观察有关英国的报道就会发现，编剧对人物活动的描绘或猜想都有其现实依据。因此，影片中历史资料与角色扮演能如此贴切地融合，这使得该片既有历史的再现，又有再现的历史。

比起技巧，虽然影片也流露出对女王小小的谄媚，但它所展现的正视历史的勇气更为可贵。

关于《冰河世纪2》

剧情秉承上一部的结构，几个主人公迁徙的大线索与松鼠跟松子较劲的小线索交相辉映。结果副线反而抢了主线的风头。这种构思的巧妙在于，剧中的大事件、剧情的重大转折其实是由一件小事，也就是松鼠无意中的举动造成的。这样一来，片子的戏剧性和幽默感就突显出来。和上一部相比，这一部的剧情比较散，没有工整的戏剧结构，看点主要在一个个小包袱。那只负鼠被弹出时还唱着"I believe I can fly"（"我相信我能够飞翔"）真是笑死我了。

在续集里编剧往往江郎才尽，常用的方法是"戏不够，歌来凑"，不停地唱啊唱啊，一个小时就过去了。类似的例子还有《狮子王2》和《美女与野兽》，后者还唱成了经典。

江郎才尽还表现在，小松鼠依然可爱，可到了结尾，编剧实在想不出它还能如何可爱了，也想不出还能如何和那个松子较劲了，就安排了做梦这样乏味的情节，还安排了梦醒后追打这种俗套的结尾，真是无聊透顶。这样的构思与第一部的结尾实在不能同日而语。第一部里，开头是松鼠在敲松子，结果带来了大麻烦；结尾还是松鼠在敲松子，冰川的裂缝越来越大，一场更大的麻烦似乎又要来临。一来首尾照应，二来显得意犹未尽，留给观众想象的空间。

　　视觉上，我也更偏爱第一部。有雪景的戏，我就没有原则地喜欢，这纯属个人癖好了。第二部里动物的造型也忒可怕了，那些丑八怪让我看了两次才下决心把电影看完。第一部的温情和人道主义显然也更符合我喜欢煽情的口味，第二部尽管也有拯救物种的大义和真挚的爱情，但片中对此着墨不多，好玩才是第一要义。不过，如果好玩和好看不是电影的第一要义，又有什么能充当电影的第一要义呢？那些意义啊、境界啊，是可有可无的附属品，也是可遇不可求的奢侈品。

　　我本来是想夸这部电影来着，写着写着就写成这样了。一个失眠的人，连夸人都不会了。

关于《汽车总动员》

　　有人说，好莱坞出产的电影都是美国的主旋律。这话固然失之武断，但放在好莱坞的动画片身上大抵是正确的。动画片一般都善恶立判、是非分明，一般都会讴歌真善美、抨击假恶丑，这不正是主旋律的特征吗？这部动画片也是一样，最终善有善报、恶有恶报，那些人物、那些桥段、那些笑料都在俗世的情理之中。然而好莱坞的魅力正在于让那些情节既在情理之中，又在意料之外，即使重复千百遍，也依然能给你带来惊喜。于是经典沦落为俗套，俗套又升华为经典。也许经典或俗套都不重要，重要的是我们看电影的时候心情得到了释放。

　　这真是一个屡见不鲜的故事。有如日中天的既得利益者，有新近蹿红的浪子，还有猥琐的小人。浪子必然骄傲，骄傲必然要吃苦头，误打误撞地闯入一个陌生的世界，比如一个小镇。然后他改变了小镇，小镇也改变了他。小镇里总有一个深藏不露的大人物，有一个心地善良的丑角，还有一个美丽的姑娘。他们分明用友情、爱情或者惺惺相惜的感情感化了浪子，最后浪子成熟了，浪子回头了。这部电影要做的只不过是把场景换成公路，把人物换成汽车。

　　我不知道为什么在评点好莱坞电影时，我总不自觉地用这种居

高临下、不屑一顾的口气。事实上，我在看电影时也被感动了，被震撼了，然而看完电影之后，我总会克制自己的感情，然后说这是多么俗套的一个故事啊。就好像每次吃完麦当劳，我都会说这是多么粗鄙的垃圾食品啊。不过这并不妨碍我一星期以后再次走进麦当劳，为垃圾食品事业的蓬勃发展贡献自己的力量。

以我粗浅的认识，麦当劳的成功在于它制作标准的统一和管理的规范。好莱坞的成功与此相仿，它有其统一而规范的商业语法，而这种语法不见得有多高的艺术价值，但它合观众的胃口，能满足观众的需要。

关于《办公室的故事》

拍得像苏联的工业品一样厚实，故事叙述得不紧不慢，情节不多，却用了两个多小时，中间插曲倒占了不少时间。真佩服导演的魄力，他如此奢侈地使用胶片也自信能吸引住观众，不过他的确做到了。本片把办公室中各色人等描绘得栩栩如生：好色的领导、不务正业的秘书、搬弄是非的会计、心术不正的干部……办公室里特殊而复杂的人际关系被表现得淋漓尽致。

演员的表演也大有可圈可点之处。挺漂亮的女主角竟让一个"男人婆"活灵活现，而男主角窝囊的小人物形象更是让人过目难忘。重要的是作品着实刻画了女主人公复杂的内心世界：孤独、脆弱，却又虚张声势，不肯承认；渴望感情，又不相信男人。可惜的是，这些更多的是靠语言和情节来表现，女主角的表情应再细腻一些。

说到此，自然地想到女性的社会角色与内心世界问题。女性似乎还没有完全适应角色的转换，找不到一个合适的位置。为什么一从事以前男人从事的职业，就要像男人一样行动与思考，忘却自己的形象？这些不让须眉的巾帼到底还算不算巾帼？可怜的女人在获得解放之后，又迷失了自己。

关于《钢琴课》

　　看完想把编剧批一通，把导演夸上两句。可编剧、导演是一个人。作为导演，她挺成功，镜头语言很美，故事虽小却拍得大气磅礴，重在感情描写与心理刻画，有女导演特有的细腻。男主角较失败。丈夫倒不错，内心复杂。主角演得太棒了，眼睛会说话。钢琴这个道具的出现使该片显得十分艺术。音乐也起到十分重要的作用。影片结尾不大好，应该是女主人公在经过斗争换来的幸福面前已无力享用。钢琴毁坏了，她的生命也耗尽了，她随着钢琴沉入海底，永远沉默。可能是大团圆的结局看多了，现在很渴望看悲剧。但导演或许有她自己的想法，我说的这种结局控诉社会的成分多一些，而导演是把故事安排在一个与世隔绝的环境中，主要是几个人物的心灵碰撞。

关于《撞车》

很容易看出这是一部以编剧为主导的电影，以情节取胜。它的影调很合我的胃口，剪辑很巧妙，表演也不错。也很容易看出这是一部群戏，演员的个人魅力在强大的编剧技巧面前退居其次。本片从表面到骨子里都是明亮的，正如网友所说，这是一部美国主旋律片。恰好，我喜欢主旋律，主旋律让人温暖。编剧先承认了人性的丑恶，然后又讴歌了人性的伟大。片中人物的性格都很复杂，没有纯粹的坏人，爱与恨都事出有因。对于敏感的种族问题，影片处理得圆滑而温暾，只把冲突展示出来，但没有解决任何问题，足够精巧，也足够无力——这就是我对它的全部印象。

关于《指环王》

　　这既是一个神话故事，又是一个深刻的寓言。人性中有那么多弱点：贪婪、禁不起诱惑、自私，正是这些弱点给人类带来了一个又一个灾难。片中主角与其说是与魔鬼战斗，不如说是与自身搏斗，人类要做的便是战胜自己。几场经典的对话揭示了影片的主题，蕴含着许多哲理。"人类竟然禁不住这么一个小东西的诱惑？""再小的人也能改变未来。"这不仅仅是一场正义与邪恶的较量，更是人类内心深处的挣扎。很难说剧中有些人物是善是恶，在巨大的诱惑面前，谁都可能犯错误。

　　本片不但批判了人性的弱点，更讴歌了人性的伟大。人能够克制自己的贪欲，人还有感人肺腑的友情和震颤天地的爱情。精灵国的美丽女子为了爱情宁愿放弃永生的权利，令人十分感动。此情节的设置可被视为人们对不分种族、地位的纯洁感情的向往。当然这是一种稀薄到真空的爱情。

　　该片获得了奥斯卡最佳摄影奖，果然十分有视觉冲击力。在精灵国，唯美的画面加上很棒的音乐，让我为之心动。开头的小桥流水配上优美的音乐，让我突然有一种想哭的冲动，好久没有听到这样让人心生涟漪的音乐了。

佛都这个演员挑得非常好，眼睛那么清澈。为什么让他带上魔戒？就是因为他还是个孩子，心地非常纯洁。而大人们的心早就污浊不堪了，这便是人类的悲哀。

片中一些阴暗、恐怖、恶心的镜头让我很受刺激，我认为电影应该给人美的享受，全部都是阳光、唯美的镜头。

关于《心灵奇旅》

主题确实过于"鸡汤"了。在大海里看不见海，执着于目标却迷失自我，都正确得很"鸡汤"。影片更重要的价值在于内在的学术含量——物理学、心理学、哲学。所以这部电影更类似"头脑特工队"的类型——一部有趣的科教片。这部影片用形象生动的叙事，讲解了性格的形成与表现、生与死、肉体与灵魂的关系。

音乐也非常出色，最起码没有像《爱乐之城》那样，主角说着爱爵士却弹了一首流行乐曲的情况。

《父辈的旗帜》：没有英雄，只有兄弟

影片采用"三时空"——现在（已然老去）、过去（演讲募捐）、更远的过去（打仗）交替叙事，不同的时空用不同的连接点巧妙衔接，比如一张脸、一个声音或一种颜色（由冰激凌上的红色果酱想起鲜血）。作为战争题材的电影，本片的独到之处在于不去塑造英雄，而是通过阴差阳错给普通的士兵贴上英雄的标签来消解英雄的概念。正如片中所说，"这世界本没有英雄，只有像我父亲这样的人。英雄是人们所塑造的、所需要的。这就是为什么我父亲反感被称为英雄。他们不是为国而战，而是为兄弟而战"。影片将英雄还原为普通的男人，将种种高尚的信念还原为兄弟情谊，反而更贴近了战争的本质。

该片只讲述了二战中一场战役里的一件事，没有过大的格局和气魄，但它有情怀。正是这种真挚的情怀打动了我。可惜影片在表现兄弟情谊时还是有些拘谨，使全片略显乏味。结尾部分在主人公行进过程中叙事，平铺直叙的旁白显得很呆板。同样的叙事技巧，《阿甘正传》就要精彩许多。我很喜欢该片的影调，画面精美，值得称道，可叙事若也如此刻意，就会少了一分洒脱，而洒脱正是兄弟情谊中的重要部分。

《放牛班的春天》：爱的表达

有一期《艺术人生》请了一些导演谈创作心得，最后的结论是作品要弘扬真善美。作品当然要弘扬真善美，要不然我们只能看到没有道德感的作品，但这仅仅是创作的底线。同样是让我们乐观积极地面对生活的影片，《放牛班的春天》就比很多同类影片易于接受得多。它优美又不乏幽默感，那些温暖动人的细节像阳光一样让观者心中充满宽容和爱。而这样一部近乎完美的电影的诞生，几乎完全依赖于导演娴熟的技巧和演员准确的表演（比如，老师想偷偷告诉学生问题的答案一场戏，男主角的表演就极为生动精彩）。正是因为他们的艺术造诣，影片的情感才充沛而不做作，情节的转换才流畅而不平淡。仅仅拥有一颗善良的心，是不能把握影片中的节奏感的。

影片讲述了一个并不新鲜的故事，用爱拯救他人也支撑自己的主题在很多影片中都有不同形式的呈现。面对失意人生，有些影片态度消极颓丧，有些影片则粉饰太平，而在本片中，主人公到最后也不能算作一个成功人士，他在心爱的音乐事业上并无建树，在爱情上导演也没让他顺风顺水。本片并没有逃避现实，只是在凄凉的人生境况上涂抹了一层希望和坚守的亮色。这个创作主旨最明显也

最精彩的表征，就是每周六在校门口等待父母的小男孩，他相信周六会有人来接他，于是奇迹就真的出现了。这就是本片虽然有一点甜腻，有一点俗套，却依然难能可贵的原因。

2015 年奥斯卡：现实主义与形式主义

乐视的观影券有效期为四十八小时。看《少年时代》，我用了三张观影券。如果对时代的反映，只是用什么手机、支持谁竞选总统，为什么不用纪录片？那样还更自然全面一些。我们也能更坦然地面对一个相貌平庸的非专业演员的女主角。三个小时流水账，三个小时大平光，完全像个不小心拍平淡了的电视剧。伊桑霍克表演精彩，男配角的戏份又非影片重点。若没有男主角真实成长带来的些许冲击，真的乏善可陈。然而这部奥斯卡提名影片同时赢得了柏林电影节的最佳导演银熊奖和英国电影学院奖最佳影片奖。

为什么导演采用这种方式？为什么业内肯定这种方式？

张献民老师说，世界电影的一个潮流是写实。本届最佳影片的提名作品大部分都在写实，只有《布达佩斯大饭店》有明显的形式感。而写实又主要有两个方向——诗意和战地。或者将生活稍加提炼，浪漫化地表达和抒情，从而营造美感和意境；或者类似于社会报道，描摹真实的社会图景。提名影片中诗意写实的代表是《万物理论》和《模仿游戏》，战地写实的代表是《美国狙击手》。

《少年时代》是写实性最强的一部。电影时间弹性较大，胶片时间、拍摄时间和故事时间的差距往往非常大。但这部电影讲了

十二年间的故事，也真的拍了十二年，演员真的长了十二岁。时间是它最大的噱头和武器。对于演员的衰老而言，它是纪录性的。为了和这种纪录性相配，影像趋于平实，故事也相对松散，像是一个个生活切片的叠放。"没有清楚的开始、中间或结尾，我们似乎在任何一点都可以切入故事。"（《认识电影》）但青春与成长的经验每个人都具备，当它以如此真实的面貌呈现，便会聚集强大的冲击力，俘获众多观众。这就是现实主义大象无形、大巧若拙之处。它是更高意义上对现实的操纵，很多艺术家在后期才能达到这样的境界，很多人使出全身力气才能做到零度书写。我显然不是被俘获的众多观众之一，我认为这部影片是真笨拙和真取巧的混杂，和《一一》那种以极高的艺术掌控力冷眼旁观生活有明显的差别。电影不仅要看表达了什么，还要看怎么表达。而鉴赏这部影片的体验启发我们，不仅要看怎么表达，还要看表达得怎么样。显然，不是每部使用了时间武器的电影都能修炼出最好的艺术效果。

《美国狙击手》和《万物理论》都取材于自传。自传在叙事上较为主观，现实主义所追求的对生活不加选择的展示很难借此实现。另外，传记很容易散漫，传记电影拍得精彩并不容易。传记是一段人生经历的截取，如果没有抓住其中的主线或重点，极易滑入平铺直叙。《美国狙击手》就是明显的例子。对几次出征的记述，敌人的形象是模糊的，战友的形象是模糊的。清晰的矛盾冲突格局又很小，只是为了报复前女友而参军，为了是否退伍与妻子争执。当然也反映了男主角的使命与人性之间的冲突，但同情的对象是遥远的狙击目标，情感连接缥缈易散。男主被异化的部分也是浮光掠影，创伤后应激障碍没有被深入挖掘。矛盾的解决又是叙事主线之外的意外事件，不能充分说明反战或不反战的主题。当然在"后911"

心态的反映上，有一定社会意义，但可看性实在不强。

《万物理论》有同样的问题，改编力度不够，导致格局过小。霍金传记只有爱情的部分是完整的，事业的部分又不想完全舍弃；既无法用电影这种艺术形式明了地论证，又不能和爱情线产生有机的联系，完全是尴尬的存在。如果不能对人物事件进行深度加工，用那么多曝光过度的镜头制造的距离感又意义何在？和事业的联系，不需要对物理理论有多么深刻的理解和多么精深的论述，只需要抓住时空理论的某些点，使其与主人公的人生历程（也是时空旅程）结合，并坚持按照这个思路讲述，全片也许会升华一些。但影片也就在结尾蜻蜓点水地总结了一下，霍金从黑洞反推到宇宙的起源大爆炸，就好像他的爱情，蓦然回首，从破裂回归绽放。可惜人生和科学"任督二脉"的打通来得太晚，也讲述得太少。

同样描述科学家生平的电影《模仿游戏》就好很多。计算机的诞生、科学与政治、科学与伦理、科学家的感情有机地结合在一起，激情、浪漫在一部讲述科学家的故事的影片中自然迸发，让人热血沸腾。科研是乏味的，科学家也是乏味的，如何让乏味的主题变得有趣？编剧使用的技巧，其一是将科学的进步、科学家的生活落脚在情感上。图灵对解密的激情来自少年时用密码向恋人传情达意的激情，对图灵机的激情来自对少年恋人的移情（他以恋人的名字克里斯托弗为图灵机命名），而这一切都以密码的方式在影片中慢慢揭示，直到最后揭秘，给人强烈的情感冲击。其二是聚焦矛盾冲突。影片重点描写了体制对科研的控制（有提携，有压制）。体制命令图灵完成解密的任务，命令科学家烧掉图纸，科研在政治面前无足轻重。可贵的是，在电影中科学家对这种压制从来都以潇洒的方式应对。最后烧掉图纸的时刻仿佛是他们最快乐的时刻。即便不能战

胜体制也不为外物所累的精神，是对矛盾冲突最浪漫化的表达。影片聚焦在二战时期，另外一个叙述重点就是电车难题。当密码被解开，科学家要不要选择成为上帝？影片用牺牲亲人呈现了浅表的人性挣扎，将政治史和个人史的纷繁片段进行复杂的、具有美感的编织，我们称之为编剧艺术。本片较好地结合了艺术性和商业性，普通影迷如我被种种技巧直击。奥斯卡最佳改编剧本当之无愧。当然，技巧被戳穿后总会略显不堪，但能用技巧将如此多主题黏合在一起，依旧令人赞叹。

现实主义的吊诡还在于，由于制作周期较长，电影无法即时反映现实。精雕细琢的艺术怎么能说自己"未经操弄"和"如生活般"呢？现实主义不过是一种美学上的骗局。2014年世界政治经济的风起云涌是无法在2014年的影片中看到的。电影的时效性只存在于一种情况——在某历史事件的多少周年庆时，制作出一部反映该历史事件的电影。这也不叫写实，这叫献礼。《塞尔玛》就是这样一部献礼片。塞尔玛游行五十周年，该片应运而生。虽然制作精良，但基本上有故事无人物，所有人物说着编剧想让他们说的台词，甚至不考虑这个人物的教育背景、人生经历（也没法考虑，因为都是编剧的提线木偶，没有背景），为了宣教而宣教。

很明显属于形式主义的提名影片是《布达佩斯大饭店》。鲜艳的色彩、平面调度、夸张的人物举止等，都让这部真人电影像一部动画片。现实主义强调深焦镜头，强调生活空间的充分展示，而导演韦斯·安德森刻意避开这一点，致力于制造二次元的感觉，与现实保持距离，形成自己独特的风格。作家、男主角套层叙事也是形式感的一部分，可惜深究起来就像洋葱，层层剥去，并无实物。

《爆裂鼓手》虽不至于像二次元电影，但形式感也很强，风格

化的剪辑、鲜明的人物性格、执着的人物动机、复仇、反复仇、反反复仇，为了戏剧而戏剧。导演技巧和光芒四射的男配角给人留下深刻印象，但也仅止于此。这还没追究人生观扭曲的事呢。

现实主义和形式主义结合得最好的，就是实至名归的最佳影片《鸟人》了。内容上有电影人用戏剧对文学的致敬、电影与戏剧的相爱相杀、电影界与戏剧界的冲突、戏剧界与评论界的冲突、精英艺术与网络狂欢，形式上有幻觉和真实的无缝衔接、长镜头的炫技、故弄玄虚的结尾，还有电影如何表现戏剧（戏中戏、虚构与现实混杂）、电影如何表现电影界这类微妙的艺术难题。长镜头虽然是通过技术制造出来的，但对于描摹剧院狭窄而复杂的空间发挥了很好的效果。讽刺而又令人敬畏的是，导演亚历桑德罗·伊纳里多居然用长镜头这一现实主义语言表现喜剧（在我看来，喜剧是戏剧的最高形式）和想象。

虽然导演放弃了在以往三部作品（《爱情是狗娘》《21 克》《通天塔》）中使用的三线交叉叙事，本片的内涵依然丰富，不仅有对演艺界的揶揄，也有一定的治愈功能。

电影人拍电影人，能满足奥斯卡评委的自恋，也能戳到其痛处。奥斯卡有过众多演艺界题材电影得奖的先例，比如《艺术家》《日落大道》。奥斯卡评委对这种自恋毫不掩饰。可在普通观众看来，很多话语太像圈子内的交流。而伊纳里多深知这一点，这便是他常被人诟病的精明。当然自嘲是片子的喜剧元素的重要部分。迈克尔·基顿和爱德华·诺顿饰演的角色与本人经历或性格的重合，使他们的表演简直是用生命在揶揄自己。娜奥米·沃茨的表演与之相比，只能算作对自己演艺生涯的顺手一击。

治愈也是张献民老师认为的世界电影的趋势之一。为什么需要

治愈，因为社会变迁、个人生活的变迁带来焦虑，焦虑即人物内心的矛盾，矛盾的解决即治愈。这部影片中焦虑表现为里根与想象中身为超级英雄的另一个自我的争执。影片最后通过死亡或者羽化登仙来解决人物的焦灼，通过打破肉体的疆界抵达灵魂的疆界。深究结尾是没有意义的，通透的艺术家懂得电影这种艺术形式并不能承载什么，说不透，所以不说透。《盗梦空间》将倒未倒的陀螺也是如此。

至于《银河护卫队》《X战警：逆转未来》等大热影片为什么总是拿不到重要提名，已经不是可以用现实主义、形式主义之别能解释的了。这样大量使用图形技术和爆炸打斗场面的娱乐电影，我建议慢慢往游戏方向发展。《消失的爱人》《星际穿越》这类名导热片也得不到重要提名，只是因为自身不过硬。《消失的爱人》从中段女主角揭示整个计划后突然放弃自杀开始，整个叙事就乱了。大卫·芬奇控制来，控制去，不如把剧本好好改一改。《星际穿越》则用并不那么"硬"的科幻包装了一个关于父女情的故事，还是诺兰惯常的装腔技巧。只是这次在科学上错误地用了过多的力，完全不能拯救无聊的叙事。

电影从发明伊始，只是记录生活片段，到后来发展出蒙太奇，再后来出现了对长镜头的鼓吹。从记录到讲述，经历了否定之否定的过程。现实主义和形式主义交相辉映，并未互相取代，反而融合出古典叙事、古典剪辑等更加普适的模式。艺术无定规，哪有什么现实主义、形式主义？现实不过是素材，现实主义本身也是一种矫饰；形式不过是媒介，媒介表达的内容也是媒介，何必执着于内容。评价电影的唯一标准便是好看与否，而要想好看，必须对现实进行取舍、剪裁和重组。

2016 年奥斯卡：我们为什么要看奥斯卡？

谢天谢地，小李子的梗终于结束了。令人厌倦的不是小李子一次次被奥斯卡提名（其实也没几次），而是话题总是停留在一个明星和一个奖的关系上，没有人关注电影、关注电影表演，也没有人关注这个奖到底是什么，背后的评选机制又是什么。

业内人士关注奖项，是因为奖项能带来巨大的名誉和利益；观众关注奖项，也许是因为对电影或者明星的热爱，喜欢的作品或艺术家得到重大奖项的认可，总归会收获一份欣喜。也许是因为对自己的电影品位不自信，需要奖项的确认。世界上的电影奖项千千万，红毯令人目不暇接，为何奥斯卡的关注度能如此高？

入围奥斯卡的大部分是好莱坞电影，而好莱坞电影已经统治了诸多观众的电影口味。且不说这种口味能否代表品位，但这种口味总能满足观众精神或审美上的需求，而且一旦形成很难改变。

而且奥斯卡还是个学院奖。对业内人士来说，得奖不仅意味着得到了更多的行业机会，也意味着得到了专业上的认可。不像民选奖，得到了心里也会嘀咕是不是"这拨观众没水平，不该笑的地方瞎笑"。对观众来说，学院奖意味着权威。

但奥斯卡是否值得这样的关注呢？

尽管入选范围很宽，但奥斯卡仍然是一个国别奖。它得到了超过国际电影节的关注，而且选片范围涉及大部分英语片和少部分外语片，但它仍然是一个以好莱坞电影为主，且以好莱坞电影美学为绝对评判标准的奖项。所以在政治上，它倾向于选择弘扬美国精神的电影，其崇尚的伦理大部分是普适的，比如重视家庭、弘扬正义、崇尚个人奋斗，但是过度美化所谓的美国梦就会引起反感。《贫民窟的百万富翁》直白说出"American sense"的片段让我对该片的好感度大减。

奥斯卡的评选机制与电影节的评审团制相比，独树一帜，六千多位评委共同投票，并从统计学的角度避免了多票选举的弊端。即便如此，奥斯卡还是无法避免评选机制带来的弊端，当然任何评选机制都不能避免弊端。因为人数过多会带来每个评委责任感的下降，一些评委会疏于投票，疏于认真观看和鉴赏电影。

投票评选还有另一弊端，人们为了让自己喜欢的人或者作品中选，会选择最有可能获胜的提名者。选总统是这样，评电影也是这样。这是选举结果中庸的根源。

我一直怀疑评审团讨论制的公正性，因为这太容易造成大家观点的互相影响了，强势评委的观点更容易胜出。可奥斯卡的评选也未能避免评委的互相影响，由于颁奖季的漫长，制作方有足够的时间和资源通过媒体、宴会、观影会影响评委。更不用说各前哨奖都想扩大自己的影响力，通过评选结果影响奥斯卡。由于艺术标准的弹性和多元，以及人类意志的不坚定，很多情况下，这种影响真实发生了。

另外业内人士虽然制作经验丰富，但鉴赏能力并不一定都非常专业。业内人士置身于行业内部，难以客观评价是事实。奖项意

味着颁奖结束后演员地位的重排和业内资源的倾斜，如此大的利益驱动怎能让人做出完全客观的评判？当然评委也许没有如此功利，可行业如江湖，人情的因素难以避免。总会有再不给奖就说不过去了，再不给奖人就没了，没有功劳也有苦劳的情形出现。《无间行者》真的好到非它不可吗？小李子真的好过法鲨和小雀斑了吗？这些因素都降低了评奖的理性和客观程度，以及奥斯卡在艺术性上的纯粹度。

评选机制造成评选口味的平庸，评选倾向于政治与艺术的平衡，艺术上又倾向于商业与创新的折中。本来好莱坞商业片用类似科学的精神摸索出了一套叙事规则和拍摄法则，能精准地打动观众，但奥斯卡又羞羞答答不愿褒奖这些一切为了观众的影片，又没有勇气褒奖那些完全罔顾观众感受的超越时代品位的影片。所以得奖影片往往让人感觉也不是很讨厌，也不是很惊艳，而是"哦"。就像《贫民窟的百万富翁》，如此取巧的故事，反派人格毫无升华。《国王的演讲》制作美则美矣，故事的格局却如此小。《辛德勒的名单》好则好，男主角哭泣独白一场难免落入煽情之俗套。《泰坦尼克号》更是工整无趣，妇孺先行的人性光辉被包装成美国伦理，在好莱坞灾难片中重演了一遍又一遍。更早的比如《宾虚》，神乎其"技"的追车戏，现在看来似乎也没有那么令人叹为观止。这么说来，《撞车》和《莎翁情史》的夺冠都没有那么难以理解了。它们得奖无可指摘，只能说一句"好吧"。

这届奥斯卡就更惨淡了，我都怀疑大家的关注全是因为惯性。提名影片的增多更拉低了最佳影片的质量。《布鲁克林》的视觉和故事都像个冰激凌，美好而空洞，吃多了还不太健康。所有人都美好得不得了，在美国没有受到任何人的刁难，唯一的邪恶时刻是她

自己在感情上的犹疑。过关时把美国描绘成天堂的视觉暗示更是略显谄媚。《房间》倒是情感冲击力强，苦中作乐和劫后余生都极易打动人心，更难得的是影片对时空诗意、哲学化的描述，让影片不仅仅停留在打动观众的层面上。可惜后半段节奏失控，稍显冗长。继父也美好得不真实，虽然作为女性，我对这种角色喜闻乐见。《房间》的冗长比起《荒野猎人》简直不算什么，长达两个半小时的风光片只有用摄影打动人心。《火星救援》是一部在节奏、气氛甚至科幻上都不错的影片，但欢乐和谐得不像艺术片。最终得奖的《聚焦》面对敏感题材，叙述扎实平和，直到最后才有一点点波澜。获奖的原因或许是因为其社会意义。演员工会最佳群戏的奖给得让人心服口服，可惜记者性格、剧前史相互间的牵绊少了些，戏剧重点在性侵，可叙述重点却在调查过程，给人感觉叙述过于克制，乃至平淡。《绿巨人》和《鸟人》都没得奖没什么可感慨的，《大空头》的斯蒂夫卡瑞尔连提名都没有呢。

说到表演，有的时候真的不愿意承认学院对表演的偏好如此肤浅，如此重口味，很多噱头很容易赢得首肯，但看起来事实就是这样。小李子的表演年轻时尚有些灵气（也可能是帅气被我误解了），成熟之后要么用力过猛，要么想走云淡风轻路线，出来的效果却不佳。《荒野猎人》里现成的例子，汤姆哈迪的表演才叫不动声色地沉浸在人物里，小李子只能叫博同情。

女演员方面，由于奥斯卡莫名的热度，即便在国际电影节得到承认，一般来说，演员本人和她的观众们都希望她们能在奥斯卡有所斩获。摩尔阿姨都是三大电影节影后了，得了奥斯卡依然泣不成声。可惜国际电影节和美国颁奖季的口味如此不同，柏林影后夏洛特·兰普林和戛纳影后鲁妮·玛拉在颁奖季所获甚少。《房间》的

女主演出了母亲的感觉，但也仅此而已。其实如果鲁妮·玛拉和艾丽西亚·维坎德（《丹麦女孩》）都能算女配角的话，布丽·拉尔森报女配角也没什么，毕竟小男孩才是绝对主角。表演的评选本就感性，所以大家争议最大。表演奖看的往往是个案评选，而非功力。如果只看功底，凯特·布兰切特、莎拉·保罗森（艾比）、凯尔·钱德勒（哈吉）都得奖了，才能排到鲁妮·玛拉。

倒是技术类奖项从来少有争议，奥斯卡的确一直致力于表彰在技术上创新和有重大突破的作品。《疯狂的麦克斯》也的确让我们感受到当今的影像作品可以到达的极限。

仅以《卡罗尔》为例来看看奥斯卡"弃儿"。韦恩斯坦得势的时候，我们说他只会造势，等到真有了好影片，他却失势了。倒也不算"弃儿"了，六项提名已是荣誉，最佳影片和最佳导演未能提名有些可惜。提名的几项未得奖是表现真的没那么好，不足以得奖，还是好到奥斯卡难以消受？《卡罗尔》的问题首先来自小说原著。小说本就情节散漫随性，开头很多人物不知道为什么存在，也不知道为什么消失。所幸感情部分足够甜蜜动人，也隐约透出对人生、爱情的思考。剧本改编者为了让卡罗尔这个人物真实到能够出现在银幕上（也许是别的原因），在家庭线上加了一些戏，让这个故事从特芮丝的幻想变成特芮丝和卡罗尔的双人舞。凝视也从单向变为双向，影片可谓主客观视点的示范教学。可惜脱开原著的家庭线写得较为平庸，都是些"看在上帝的分上"之类的台词，哈吉这个人物也没有建立起来，以至于钱德勒的演技无处倚靠，情绪都来得莫名其妙。后半程又成了公路片。氛围嘛，喜欢的沉浸其中，不喜欢的就会觉得矫情。至于私家侦探、爱好摄影这些桥段，更是乏善可陈，尽管摄影对于凝视主题可谓极具技巧的改写。

开头和结尾对《相见恨晚》的致敬是最漂亮的改编，还是托德海因斯的主意，所以集体创作中谁的作用更大还真是难讲。这是托德海因斯第一次指导别人写的剧本，他本人编剧能力很强，《远离天堂》的剧本写得极为工整，也获得过奥斯卡提名。提炼出火车的意象和万事百转千回终回原点的主题真是神来之笔，叙事格调大幅提升。火车意象贯穿始终，主角特芮丝和卡罗尔则都在人生轨道上兜圈子。对于命运，个人力量何其渺小，正因为如此，存在阶级差别和年龄差距的两人偶然的生命交汇才更加美妙。她们相遇在一个遭遇困顿、一个充满迷惘的时刻，又紧扣了原著那封信最动人的表白："你说你爱我，甚至当我诅咒时，我说我爱你，现在的你、未来的你。"所以该片对原著的改编是融会贯通后的再创作，而非仅仅体裁的改变。卡罗尔已经在感情路上兜过圈子，所以在感情上迈进会更加犹豫，特芮丝则出于对感情好奇懵懂的阶段。整部影片中，卡罗尔有选择有放弃，特芮丝有受伤有成长。卡罗尔的过去，艾比和特芮丝也有交集，这些交汇表明影片的时空不是线性的，而是以优美的曲线交错。过去和未来重叠在一起，这在隧道戏的剪辑中表现得最为明显。可惜不知出于叙述上的难度还是对观众接受度的担心，影片后来又回到了平铺直叙的情节剧。

也许是情节的起承转合不能满足评委，也许是放弃家庭、屈从欲望挑战了评委的价值观，也许没有太多的社会辐射，该片在这届奥斯卡战绩惨淡。但作为唯艺术性论者，我总是想，为什么要求电影有社会意义，艺术家那么入世做什么？爱情写得好是因为对人性、人生洞若观火，而想做到洞若观火，必须保持距离。社会只是为了写人而涉及的部分，不是艺术的终极指向。

所以我们该以什么样的姿态关注奥斯卡？业内很多人会刻意迎

合学院风格，步步算计；业外又有很多人会盲从追捧，竭力预测。这都是对学院的盲目崇拜，而且学院风格也一直在变幻，各种力量的交锋让结果存在很大的不确定性。计算的，总会失算；坚持自我的美学风格终会得到影史的承认。评论奥斯卡又是另一回事，我们表达对奖项的满意或不满意，是因为我们心中自有一套电影美学，喧嚣过后总会有美学真理沉淀下来。这套电影美学来自更大的电影世界，它让我们有自信用自己的声音影响奥斯卡，而不是让奥斯卡影响我们。

关于怀旧

最近电视上怀旧风刮得很大。

表现之一是重播剧大行其道，有的电视台上午播放《济公》，下午播放《渴望》。没想到还有更夸张的，有的电视台黄金时间在播《那五》！这电视剧恐怕比我还老。

表现之二，大拍怀旧题材。导演们像患上了"怀旧症"，不停从过去的日子里寻找灵感。毛卫宁就是一例，拍了《誓言无声》《梅花档案》《这里的黎明静悄悄》。

表现之一不难理解。中国电视剧已走过这么多年头，积累了充足的怀旧资本。看老剧的想必大半是老观众，老观众才能用旧时的眼光从古老的剧目中捡拾昔日的欢乐。

表现之二颇费思量。过去的日子不见得都是好日子，可年代久远，伤痛渐渐隐去，记忆中皆是美好的景象。于是导演们义不容辞地扛起摄像机记录下那些美好旧时光。我无意否定此举，而是觉得要对大肆怀旧有所警惕。

适当怀旧并无不当，可我们不仅要听"旧人哭"，更要看"新人笑"。

关于配音

我要说我喜欢译制片，你定会有些不可思议。可我有什么办法。在我那貌似民主实则彻头彻尾专制的家庭里，我不可能有自己的思想。我父母喜欢译制片，我一定得喜欢，必须喜欢，没有理由不喜欢，凭什么不喜欢？

这一切都是由一篇怀念配音演员的文章勾起的。译制片当年有多么辉煌，现在就有多么落寞。我无数次在电影院门口看到年轻人坚定地走向播放原版影片的放映厅，而我，只好悄无声息鬼鬼祟祟地在放映配音版的小厅的角落里坐下。

语言不通永远是不同文化间的障碍。我当然不会兴高采烈地去看拿腔拿调的译制片，更不会欢欣鼓舞地去看叫人一头雾水的字幕片。译制片再精彩也还原不了原汁原味，而字幕片再忠诚也难免语言转换过程中的语义漏泄。看字幕片时我是分裂的，一面欣赏大洋彼岸的演员们的抑扬顿挫，一面疲乏地跟随着字幕领会其中的含义。我是看懂了，可还是隔了一层。我要听懂，我要知道他们在说什么（以我的英语六级水平，只能听懂只言片语）。

别用"选择译制片还是字幕片"的问题将我置于尴尬境地，我会实事求是地告诉你：我两场都看。

关于技术主义

做好多事都分个"术""道""势"，而且不能跨越阶段，不能术还没明白就求道。拍电影也是一样，就是一个技术活，技术做好了再说情怀、诚意、气象、格局。本来看了烂片没有多生气，看见好多人不分好坏就格外生气。作为一个电影方面的千年二把刀，我总结了一下合格电影的标准，供观众参考。

1. 有道德；

2. 有戏；

3. 有美感；

4. 有突破。

做到第一点，就是一部正常的电影了。

再做到第二点，就是一部合格的影片了。有戏包括很多方面，包括正常的叙事节奏和情节张力，正常的人物动机，正常的镜头调度和演员调度。我用这么多"正常"，其实是想说，找个能达到各方面正常标准的电影并不容易。正面例子如《梅兰芳》，尤其是前边的部分，充满了戏剧张力，演员的一举一动、走位、台词和镜头运动配合得天衣无缝，满银幕都是戏。

再做到第三点，就是一部优秀的影片了。其实第三点和第二点

不能截然分开，有戏就是有戏剧的美感和电影的美感。这里有美感单指视觉效果、道具、服装、场景等细节的雕琢。正面例子如张艺谋的《我的父亲母亲》。

再做到第四点，就是一部艺术片了。

前述标准必须按顺序满足，先遵循生活逻辑，再遵循艺术逻辑；先尊重艺术规律，再突破艺术规律。做不到前一点，后一点做得再好也白搭，甚至起反作用。典型例子如《雨果》。剧作不能有硬伤啊，大师。

把活做好有那么难吗？把活做好了，思想性方面再有些作为，我们就会很满足了呀。你看那些让我们的民族自豪感油然而生的古代艺术品，作者什么时候特别把自己当回事，大谈情怀了？不过是一个匠人做好分内事而已。

关于影视之辨

最近看到好多这样的新闻，某电影导演首次执导电视剧。其惊诧度不亚于看见某舞蹈家首次卖油条，有些记者还真把它当成一个事儿来说。电影和电视剧的高低贵贱真就这么明显？我也惊诧，惊诧于这部分记者的煞有介事。设想一个习惯写条幅的书法家突然写了个横幅，是断不会上报纸的。

都是名字惹的祸

电视剧几乎伴随着电视的出现而出现。最开始的时候，电视剧是把戏剧拍成电视，把舞台艺术送进千家万户，以满足广大人民日益增长的文化需要。因为是在电视上播放的剧，所以叫电视剧倒也恰如其分。时至今日，除了由导播在几个机位间现场切换的情景喜剧之外，电视剧基本上用电影手法拍摄，与戏剧越来越远。所谓"剧"，几乎徒有其名。有人因电视剧和戏剧都叫"剧"，就过分强调电视剧的戏剧性，恐怕不太合适。如果说电视剧和戏剧是近亲的话，电视剧和电影简直是同胞兄弟。

电视剧主要在电视上播放，"电视"只表明了它的传播方式，

仅此而已。传播方式是手段，并不能决定它的性质。与电视剧名为本家的电视节目的运作方式显然与电视剧大异其道，它不可能脱离电视媒体这赖以生存的土壤。电视编导不拍电视剧，尽管它们都姓"电视"。

现在越来越多的人不愿在电视机前痴痴地等，于是碟片的发行、租售成为电视剧传播的重要渠道，而电影在此之前就从电影院中走出，在碟片中求生存了。电视剧与电影走上了同一条轨道。甚至在宣传模式上，电视剧和电影也逐渐趋同，电视上可以看到电影的预告片，街头巷尾也可见到电视剧的宣传海报。由此可见，电视剧和电影都是兼具叙事和抒情，以叙事为主的艺术形式，皆属通俗文化。名称上的分野是个美丽的误会。

莫须有的差距

第一次看电视电影的时候十分失望，这样苍白无力的画面哪像电影啊。电影胶片有与生俱来的颗粒感，这种胶片感使电影世界与现实世界拉开了距离，贴上了艺术的标签。可悲的是，一些电影没给我们的眼睛带来美好的享受，画面肮脏混乱，我称这种行为为浪费胶片。

同时，在电视领域可喜的是，许多优秀的电视剧以及电视电影给我们带来了出色的影像，像《古玩》《白魂灵》的画面就丝毫不逊色于电影。近年来，"高清晰"技术的引入也为电视剧的发展提供了更大的可能性。

不得不承认电影的先天优势。大银幕上雄伟的全景在小荧屏上全无用武之地。如果一部电影有位认真负责的录音师，它的音效当

然是电视剧无法企及的。可随着放映厅越来越小，电视荧屏越来越大，二者的差距正在缩小。而且家庭影院对待碟片应该是一视同仁的，它可没有电视剧、电影的门户之见。因此二者的差别很大程度上取决于主创人员的用心程度。

主创人员说，不是我们不想用心，是你们观众不用心。观众在看电视时的状态是这样的：大孩哭，小孩叫，有人打电话，有人做家务，还有人来回走动。电影则不同，开演后，大家目不转睛，全神贯注。

其实，创作者和观众是互动的，若是好片子，自然会吸引观众坐下来认真观赏，我们之所以心不在焉，是因为片子不足以让我们欲罢不能。同理，电影院里乏味的电影也会使人昏昏欲睡。导演的每一分付出都会有观众记得，李少红、杨亚洲对作品的精雕细琢有目共睹。

电视观众是个庞杂的群体，可不见得走进电影院的那一小撮人就比广大"电视迷"水平高。别说这拨观众没水平，我们是什么都不懂（当然也不需要懂，我们不是创作者。再说，高深的理论不也产生于普通人的审美趣味吗），可好歹还是分的。

沉重的自由

《乱世佳人》拍了上下集，虽然很经典，但还是没能满足影迷的需要，长度有限，在情节上不得不一删再删。电影《红楼梦》为再现经典，拍了八部，大概没几个人能看全。而电视剧可以无限地连续下去，充分满足讲故事和看故事的人们的愿望，也让长篇巨著被搬上荧屏成为可能。开始我天真地以为这是好事，现在看来这种

自由严重限制了电视剧的发展。摆脱了时间限制，创作者变得随意，叙事不再精练，制作不再精良，表演不再细腻，长度加倍，精彩减半。有人曾把电视剧和电影比作长篇小说和中短篇小说，有一定道理。长篇小说的语言很难像千字美文那样洗练，由此我们可以谅解电视剧在一定程度上的粗糙，而现实情况是，电视剧也没有像长篇小说那样展示波澜壮阔的生活，却像电影兑了水。

如果大部分电视剧压缩一半的篇幅，整个电视剧的水准就会提升一大截。我们渴望长篇巨作，也渴望打磨得精致小巧的中短篇。有话则长，无话则短。有时短更显示剧作家的功底。像《相依年年》《嫂娘》那样，三集或八集打造一个精品，做得到吗？

改良的希望寄托于编剧。可叹一些真正的剧作家在写多了电视剧松散的剧本后，想写电影剧本却忘记如何起笔。

比起电视剧，电影虽没有长度的自由，却有艺术、技术的自由。大量的资金全砸在短短的一个半小时里。技巧玩多了难免卖弄，我们看到了太多的花活儿，华丽的外表下空空如也。与之相反，电视剧太平实，太呆板，太不花哨了。我们不仅需要视听享受，更需要精神愉悦。技巧的背后应体现人文关怀。一些反映家庭生活的韩剧平淡如水，它们制胜的法宝是蕴含其中的人文内核。这样的电视剧才是真正关注人情、体察人性的。

通俗的尊严

再为电视剧辩护，它也难逃"快餐"的名头，哪怕拍得精致些，也会被称赞为有"电影感"。我曾说，电视剧就是各取所需，皆大欢喜。它有一项重要任务，就是娱乐大众。娱乐大众就是为人民服务。

娱乐并非贬义，娱乐性与艺术性也不矛盾。像卓别林那样以老百姓喜闻乐见的形式发人深省，那是大师，大师们永垂不朽。一些电视剧让我们看到了希望。《贫嘴张大民的幸福生活》有着平民的情趣与辛酸，所以收视率极高，而且它反映了普通人面对困境的无奈和挣扎，主题并不肤浅。《激情燃烧的岁月》勾起了一个时代的人们的怀旧情思，艺术上也经得起推敲。倒是有些电影一直自视清高，结果只能自娱自乐，还不如电视剧拿得出手。在我看来，电视剧《红楼梦》就比电影《红楼梦》经典。做不到既好看又深刻，就别怪观众不买账。

电影《音乐之声》脍炙人口，在摄影方面也堪称典范；而同为奥斯卡得主的《飞越疯人院》就让我很不爽，深刻非得以沉闷和压抑为代价吗？

电视剧是电影艺术走下神坛、走向大众的产物，但平民化不等于庸俗化。愈是朴实无华，愈能显出创作者的基本功。《誓言无声》完全可以用电影理论去分析，而且它的技巧、手法用得不着痕迹，不令人生厌。

平民化是贴近百姓生活，尊重观众的感受。很多电影人似乎一向不大考虑观众的接受能力，常以艺术的名义把片子拍得阴暗污秽。《精品赏析》讨论《天下粮仓》那期，一些嘉宾也谈到插筷而死的场面可能影响观众食欲的问题。对于此观点，我是部分赞同的，因为我属接受能力较差的观众，看到这类镜头，通常会闭眼。

当然我也不愿看到创作者因此束手束脚，过分考虑他人的意见。如果观众要什么就给什么，作品一定会流于平庸，这也是愚弄观众、对观众不负责任的表现。创作不应跟着观众走，而应让观众从作品中不断提高审美能力。

粗制滥造使电视剧迅速地由通俗滑向庸俗，由娱乐沦为搞笑。当笑需要搞的时候，我无论如何也笑不出来了。娱乐也有底线，通俗也有尊严。

敢问路在何方

有一篇讲话叫《电视剧呼唤大制作》。我们需要大制作来撑门面，影视皆是如此，尤其是电视剧。可"大"只是一种类型、一条出路，"大"不必然等于"好"。《誓言无声》不是大片，可优秀之处不胜枚举。比起大制作，下大功夫、花大力气显得更重要。电视剧呼唤精品。

国外大片看多了，观众觉得还不如描述平民生活的国产电视剧亲切温暖。这类题材是电视剧的强项。小人物、小事件，拍，容易；拍出诗意和深度，难。姜文对杨亚洲说，大片我敢拍，你那《空镜子》我拍不了。如何扬长避短，在此领域有所作为，值得考虑。我不希望像韩剧那样絮絮叨叨，那种拍法也太"电视剧"了，只希望我们的电视剧也能有几句经典的对白，也能关心一下普通人的欢喜哀愁。我也不希望像韩剧那样拍一截播一截，拍摄时受到观众反馈的干扰，会影响整体构思。

要拍警匪片或古装片，大家都拍，这是市场幼稚的表现。随着观众口味的日趋成熟，可考虑影视类型上的多元化，比如散文化。《那山那人那狗》是比较少见的散文化的片子。《南行记》那样淡化情节的电视剧更是凤毛麟角。不过，影视有很大的商业性，恐怕没人敢进行这个尝试。

电视剧的商业性决定了它首先要讲好一个故事，因而太多电视剧除了情节一无所有。可它不应仅仅满足于讲故事。一部分人开始

使电视剧电影化。电视剧《玉观音》因电影式的场面调度而广受好评。

　　也有一部分人强调电视剧与电影的差异，主张电视剧创作应结合自身特点走出一条新路。他们认为电视剧是一集一集播的，应该集集有精彩之处，以吸引眼球。《天下粮仓》中称水一节，虽在整部戏中占比重不大，但在一集当中用去相当一部分篇幅，被认为不可取。现在很多电视台动辄五集连播，集与集的界限已经模糊，要是看碟的话，此说就更没有多大意义了。况且每集都给人"且听下回分解"的感觉，不就成评书了吗？电视剧还讲求进入状态快。《誓言无声》是被作为整体构思的，有起承转合，但用好几集作为序幕，是否会流失一些观众，值得商榷。

　　很多时候，拍电影的觉得拍电视剧的俗，看电影的觉得看电视剧的俗。雅俗本来就分得不那么清楚，就像电影和电视剧分不那么清楚一样。"俗人不避其俗或可谓雅，雅士炫耀其雅适足成俗"，何必呢？

　　电影，别拿自己太当回事；电视剧，别拿自己不当回事。